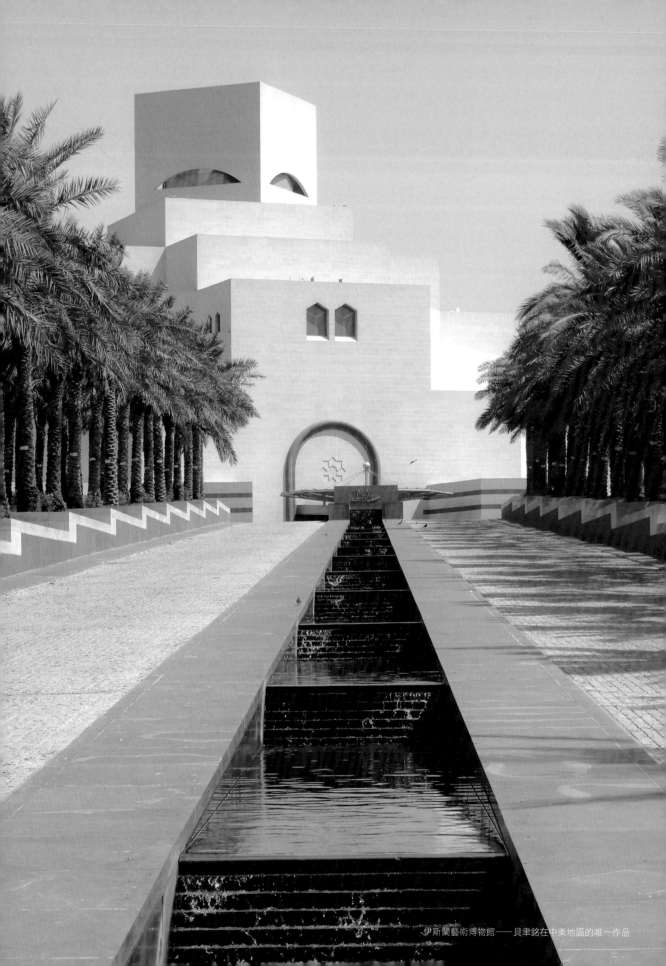

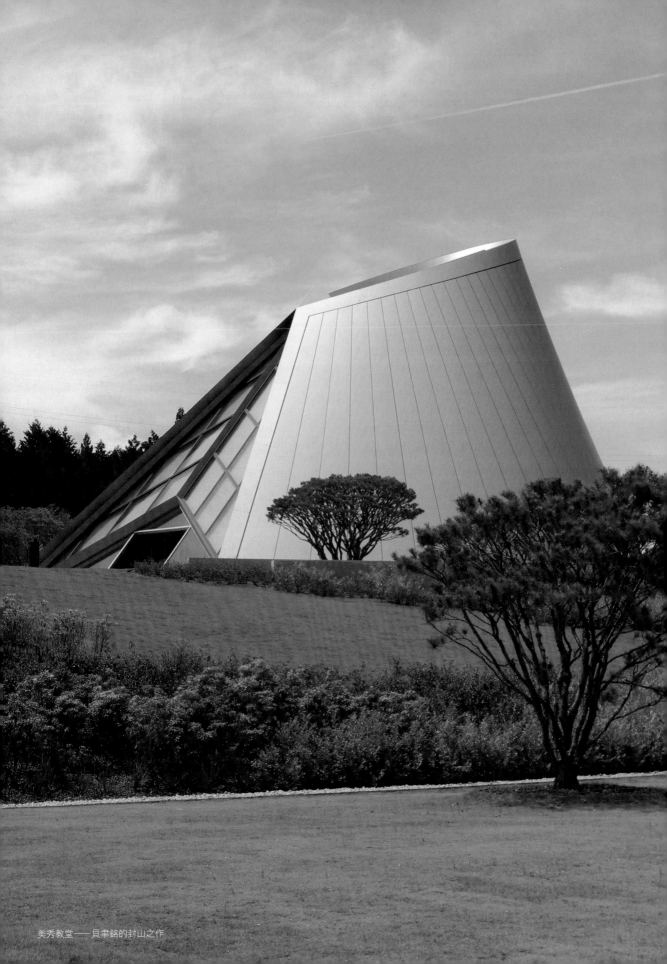

美秀教堂——貝聿銘的封山之作

世紀建築大師貝聿銘

The Grand Architectural Master
I. M. Pei

◎黃健敏 著

藝術家出版社

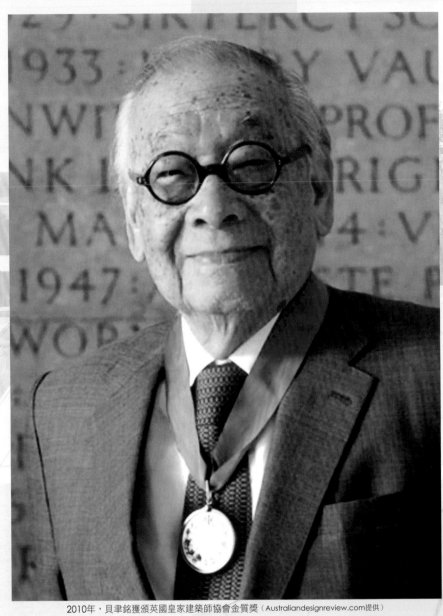

2010年，貝聿銘獲頒英國皇家建築師協會金質獎（Australiandesignreview.com提供）

目次

序 歷歲逾年 筆耕大師貝聿銘

Forward: Writings on I. M. Pei

黃健敏

1989年月1日,貝聿銘將其事務所的名稱由他本人掛名的狀況,添加了另兩位合夥人,從此於1955年創設的I. M. Pei & Partners 成為歷史,改為Pei Cobb Freed & Partners Architects,開拓新頁,同時也為他於次年宣布退休埋下伏筆。1990年,由魏卡特(Carter Wiseman)所著的《貝聿銘/一個美國建築的側貌》(I. M. Pei: A Profile in American Architecture)適時出版,為貝聿銘建築生涯作了階段性的精彩記錄。但是貝聿銘退而不休,挾1989年羅浮宮博物館成功的卓越令譽,他以貝聿銘建築師(I. M. Pei Architect)的名義馳騁於世界各地,從歐洲、中東、亞洲到美國,莫不有新的作品相繼完成,其中以他最擅長且知名的美術館/博物館佔了主流。

1995年4月藝術家出版社刊行了我撰寫的《貝聿銘的世界》,內收錄貝聿銘的五個美術館暨唯一的音樂廳作品等。當年我構思了系列性的書,擬完成《貝聿銘的藝術世界》、《閱讀貝聿銘》、《貝聿銘·東方情》、《貝聿銘的建築世界》等,1999年4月於貝聿銘生日的月份,《閱讀貝聿銘》正體版刊行。針對另兩本書,蒐集文獻與資料的工作始終進行,但至21世紀初,一項工作意外地讓整個計畫中斷,這就是第三本《世紀建築大師——貝聿銘》遲至2018年初方完成的緣由之一。

2008年11月,曾任貝聿銘建築師事務所的公關主任珍妮·史壯(Janet Adams Strong)著作的《貝聿銘作品全集》(I. M. Pei Complete Works)問世。該書自1989年就開始籌備進行,她訪談貝聿銘始於1995年4月18日,至1997年2月訪談活動間歇,直至2007年3月才再密集開始。此書在兩岸分別有簡體、正體的中文版。由於珍妮·史壯的身份,使得書中有許多第一手的資料,如淪為紙上建築的圓形螺旋公寓(The Helix, New York),堪稱是貝聿銘極罕見的、理論性的公寓設計,但是與爾後在威奈公司所從事的諸多住宅項目沒有牽連關係。威奈公司時期,從基浦灣公寓大樓(Kips Bay, New York)至布希尼廣場公寓(Bushnell Plaza, Hartford, CT),一系列的住宅項目著重的課題是如何節省營建費用達成美觀的環境,這般務實求美的態度,乃是早期貝聿銘作品出眾的至要關鍵。

自貝聿銘退而不休的1990年至2008年全集出版,這十八年間,相繼設計的作品計有十五件之多,其中的畢爾包大樓(Bilbao Emblematic Building)、雅加達印度尼西亞大港銀行大廈(Sentra BDNI)、巴塞隆納凱克薩銀行(La Caixa, Barcelona)與雅典古羅德里斯現代美術館(Basil & Elise Goulandris Museum of Modern Art)未興建。完成的十一件作品內,美術館/博物館佔了六件,由此更進一步證明貝聿銘在博物館設計領域的至尊地位。

2017年貝聿銘一百歲誕辰,從年初至年底,世界各地祝壽活動紛陳,哈佛大學設計研究所舉辦研討會辦,美國國家藝廊舉辦「貝聿銘一百歲」研討會(A Centennial Celebration of I. M. Pei at the National Gallery of Art),美

國國會圖書館假傑佛遜館舉辦「貝聿銘一百歲生日展」（"I. M. Pei 100th Birthday" in the Agile Display, Jefferson Building, Library of Congress），蘇州美術館主辦「貝聿銘文獻展」，廣東省註冊建築師協會舉辦「據道為心其命惟新・回家——貝聿銘嶺南建築作品展」，香港大學建築學院與哈佛大學設計研究所分別在香港與劍橋舉辦「重思貝聿銘百年誕辰研討會」（Rethinking Pei: A Centenary Symposium）等，凡此種種引發我重新筆耕貝聿銘專書以續前志的意念。

第三本貝聿銘的中文專書內容應當如何？自1955年以降至2017年，他一生的作品實在很多，審視超過一甲子的成果，影響至深的作品有四項：全國大氣研究中心（National Center for Atmospheric Research, Boulder, Colorado）是脫離房地產，邁向真正建築藝術的啟航之作。該案還促成他獲得甘迺迪圖書館（John F. Kennedy Library, Dorchster, MA）與華府國家藝廊東廂（National Gallery of Art, East Wing, Washington D.C.），前者使得貝聿銘進入權貴圈，獲得全球性的名聲；後者令他登峰，爾後獲得普立茲克建築獎，開創了事業的新境界。羅浮宮博物館（Grand Louver, Paris）則是其造極之作，讓大眾與專業皆讚賞有佳。

這四件作品不能忽略，理所當然要納入，惟華府國家藝廊東廂及羅浮博物館在《貝聿銘的世界》一書已納入，沒有必要重複。甘迺迪圖書館項目進行了十五年之久，基地屢屢更易，方案每每變更，其涉及的課題甚廣，手邊的資料雖然已經不少，但是仍不足以全面地、深度地呈現此方案，於是決定日後再行撰寫。參考全集的作品名單，決定將1990年以後的所有博物館納入，書稿撰寫進行中，東廂藝廊擴建完成，同時我又發掘了更多的文獻，於是決定再撰華府國家藝廊東廂一文，好對此卓越作品有深化的瞭解與體驗。但是本書未收盧森堡現代美術館（Musee d' art Moderne Grand-Duc Jean, Kirchberg, Luxembourg），這也是一個曠時達十二年的項目，而且資訊不夠豐富，所以沒被輯入。相對地，貝聿銘摩天高樓系列中的香港中銀大廈，是他生涯中最高、最獨特的作品，而且我個人曾參與此項目的室內設計達四年之久，對之有更親切與詳實的體驗。權衡之下，乃以香港中銀大廈取代盧森堡當代美術館。這是《世紀建築大師——貝聿銘》成書的歷程。

對於所選擇撰寫的作品，先決條件之一是我必定親身走訪過，畢竟建築是五感的實境體驗。這些建築有太多難以忘懷的回憶：兩幢不同的建築，皆畔水而建，初度走訪克利夫蘭搖滾樂名人堂，遭逢美國中西部大風雪，天氣酷寒刺骨；至杜哈伊斯蘭藝術博物館，是烈日當空的夏季，天氣炎陽炙人，冷熱差異的感受，正如同感受這兩個博物館大大不同一般。遠離城囂，都位在山巔，滋賀美秀美術館開幕時，趁機走訪了不對外開放的教祖殿暨鐘塔，爾後多次朝聖，增添了美秀教堂的體驗；至全國大氣研究中心的歷程，長途登山跋涉，冬日夏季的研究中心環境殊異，但俱是難以忘懷的體驗。柏林歷史館與蘇州博物館，在多次旅行途中，巧合地遇到其先期的展覽，終至登堂入室親睹躬行，從無到有相隔多年，好似貝聿銘作品從構思到落成，莫不是窮年累日。旅行看建築絕非輕鬆的行程，但是收穫是豐碩的、甘美的。

謹以貝聿銘的建築旅行心得與大家分享，同時向大師獻上誠摯的賀壽之禮——101歲生日快樂！

世紀大師
建築師貝聿銘
The Grand Architectural Master

貝聿銘，1935年8月28日抵達舊金山天使島美國移民署（取材自National Archives at San Francisco）

貝聿銘，1968年6月1日華府東廂藝廊開幕日（華府國家藝廊提供・©National Gallery of Art）

1935年8月13日，柯立芝總統號（President Coolidge）輪船自上海經日本航向舊金山，船上有一位十八歲的少年——貝聿銘（Ieoh-Ming Pei, 俗稱I. M. Pei, 1917-）——憧憬著新大陸，8月28日登陸舊金山天使島（Angeles Island），接著搭上火車奔赴東岸，璀璨的生涯就此展開，未來的美國夢造就了世紀的建築大師。

初抵賓州大學（University of Pennsylvania）的貝聿銘，對於法國學院式著重於繪圖的建築教育不滿意，只待在賓州大學兩週，就轉學麻省理工學院（Massachusetts Institute of Technology）。民國初期，賓州大學建築系是培育中國建築師的搖籃，對中國建築有極深遠的影響[1]。相對地，著重工程的麻省理工學院雖然留學建築者不如賓州大學多，但畢業自麻省理工建築工程系的第一位中國學生關頌聲（Sung-Sing Kwan, 1892-1960），回國後成立基泰工程司，對中國建築之貢獻不可輕忽。

受建築學院院長艾默生（Ralph Emerson,1873-1957）的鼓勵，貝聿銘從建築工程領域轉至建築設計。麻省建築學院創立於1932年，由艾默生出任首屆院長，直至1939年，任內他將建築領域擴大，增設都市計畫系，使得建築不單只著重設計，還關切公共政策與社會等課題。按貝聿銘的自述，在校期間他在圖書館自修，從英國出版的《建築評論》雜誌（Architectural Review）吸收舊大陸的新建築，其中以柯比意（Le Corbusier, 1887-1965）的建築最具新意。「幾乎我一半的建築教育受益於柯比意的書。[2]」1935年11月紐約現代美術館邀請柯比意至美國訪問，艾默生院長特邀請他到波士頓，柯比意逗留了兩天，並在麻省理工學院以「現代建築」為題發表演講，「在我的職業生涯中，這是最重要的兩天…」貝聿銘如是說[3]。柯比意作品以幾何美感與混凝土呈現雕塑感，在貝聿銘作品中屢屢可見受其影響，貝聿銘終生戴著的圓眼鏡，就是典型的柯比意眼鏡。

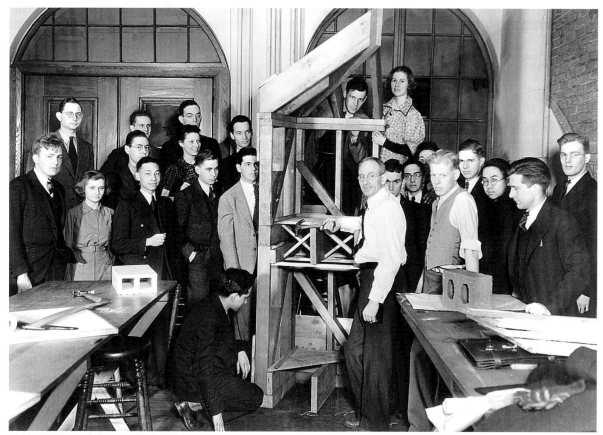

貝聿銘（前排左3）在麻省理工學院上課的合影（©MIT）。

　　1948年貝聿銘捨棄哈佛大學教職，赴紐約加入房地產開發鉅子齊肯道夫（William Zeckendorf, 1905-1976）的威奈公司（Webb & Knapp Inc.）。當時美國政府為了安置戰後退役的軍人，同時要挽救日漸衰頹的市中心區，杜魯門總統（Harry S. Truman, 1884-1972）於1949年特頒布「住宅法案」（Housing Act of 1949），其內容明載由聯邦政府提供金援，清除貧民窟，以建設八十萬個住宅單元為目標。齊肯道夫看好遠景，積極地奔走致力建設。1948年至1955年間，身為威奈公司建築部主任的貝聿銘，陪著老闆努力地開發業務，到全美各大都市巡視勘查，參與重要會議，這些珍貴的經驗，影響他日後面對權貴時能氣定神閒，自有一套得體的應對。

　　紐約基輔灣公寓大樓（Kips Bay Plaza）項目，是貝聿銘開始嘗試混凝土新工法的濫觴，這得歸功其手下大匠艾羅多·柯蘇達（Araldo Cossutta, 1925-2017）[4]。從早期的麻省理工學院地球科學館（Cecil & Ida Green Earth Science Building）、夏威夷大學東西文化中心（East-West Center, University of Hawaii），至波士頓基督科學中心（Christian Science Center），柯蘇達是這些項目的設計建築師，藉由混凝土為事務所建立了極為成功的建築風格[5]。在全國大氣研究中心（National Center for Atmospheric Research）項目，貝聿銘更上一層樓，將清水混凝土表面斬鑿，產生更富肌理質感的牆面，到爾後的數個美術館作品莫不循此手法表現。貝聿銘很自豪於這般特殊的清水混凝土工法，自認在華府國家藝廊東廂（National Gallery of Art, East Building）達到高峰，而巴黎羅浮宮

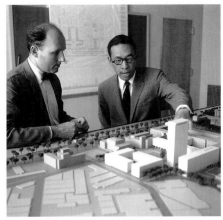

紐約基輔灣公寓大樓　　　　　波士頓基督科學中心　　　　貝聿銘與麻省理工學院地球科學館模型（©MIT）

房地產鉅子齊肯道夫攝於貝聿銘設計的辦公室（©Library of Congress, De Marsico Dick, photographer）

（Grand Louver）臻至完美[6]。經貝聿銘處理過的混凝土，色澤可以與牆面的石材相同，達成空間和諧的整體效果，當然這所費不貲，因為混凝土級配的骨材不是一般的砂石，用砂要經過精挑篩選，而石料是將相同的石材碾碎磨細，形成全然客製化的級配。

　　按《貝聿銘作品全集》的資料，在威奈公司期間，貝聿銘親自參與從事的住宅暨都市更新項目達十四個。這些建築項目的共同點是：以混凝土構築，立面皆是連續網格，窗框整合成結構系統，以降低造價。大片的玻璃窗面使得室內有充足的光線，窗簾全採用白色，以上下垂直方式啟閉，開闔的幅度統一管制，避免造成斑駁混亂的立面。之所以採用混凝土，而不用現代建築主流建材的鋼，乃受

右頁圖　貝聿銘的早期作品——麻省理工學院地球科學館

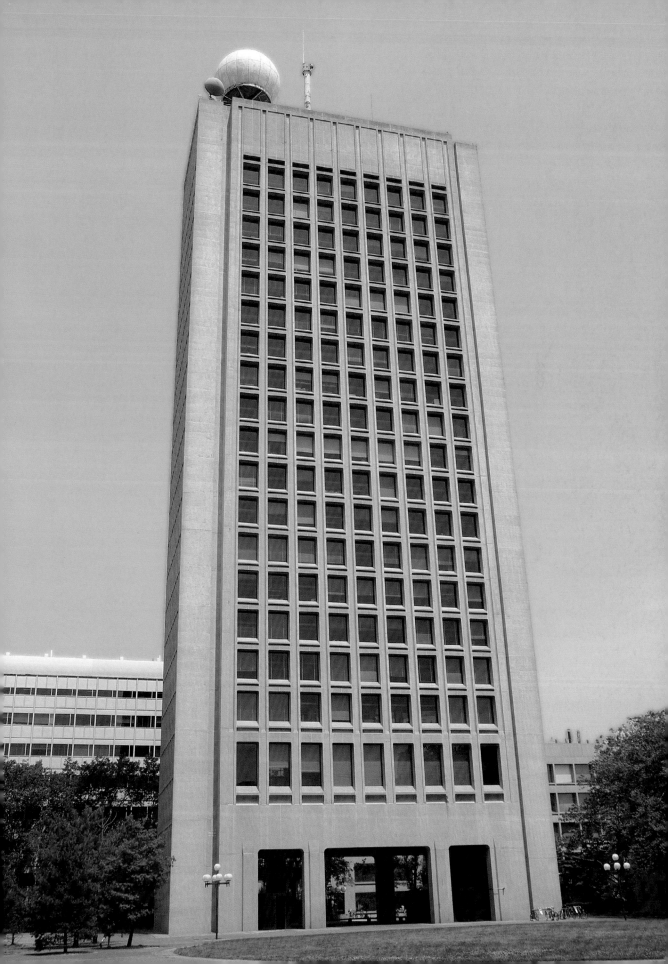

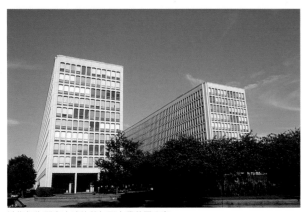

被指訂為國家史蹟的芝加哥大學花園公寓　　　　沒有陽台的洛杉磯世紀市公寓

限於現實環境的影響。當年美國參與韓戰，鋼是重要的軍工材料，受政府嚴加管制，迫使營造業與建築師不得不另尋覓取代的建材。

　　這些住宅的立面絕對沒有住戶添加的雜物，因為貝聿銘在設計時就已經將空調設備納入，安排在窗戶的下方，這也是大玻璃窗面沒有落地的原因。這樣處理空調設備遭到部分住戶抱怨，因為突出的設備占據了起居室內的空間，讓家具擺設增添困擾。大片的玻璃窗面自立面退縮，優點是連續網格的樑柱成為遮陽板，使得亮光射入室內卻阻擋了陽光的熱；再則凹陷的連續網格造成陰影，大大豐富了建築的立體效果，提升建築的藝術感，有別於房屋市場的一般住宅。更重要的功效是免除無用的陽台，擴增了建築可用的面積。按聯邦住宅署規定，陽台計算為半個房間，而房屋貸款是以房間為計價，沒有陽台相對地貸款就減少了，為此貝聿銘向聯邦住宅署（Federal Housing Administration）說明沒有陽台的好處，突破官僚體系桎梏的規定，最終獲得勝利[7]。

　　如果經費寬裕，貝聿銘會在戶外空間安置雕塑，如費城社會嶺公寓（Society Hill），在大樓東側是美國雕塑家萊納德·巴斯金（Leonard Baskin, 1922-2000）的〈老人、少年與未來〉，在住宅區停車場一隅有法裔美籍雕塑家賈斯頓·拉榭思（Gaston La Chaise, 1882-1935）的〈臥像〉；紐約大學廣場公寓則出現畢卡索（Pable Picasso, 1898-1986）高大的〈西維特像〉。藝術與建築融合是貝聿銘鍾愛的設計手法之一[8]。這些建築物傑出的成果，在爾後分別獲獎或被指定為文化標誌，如匹茲堡華盛頓廣場公寓（Washington Plaza Apartments－phase I）獲1964年聯邦住宅署住宅設計佳作獎。費城社會嶺住宅社區獲獎最眾，達四項，包括1965年美國建築師協會年度榮譽獎等，還於

費城社會嶺公寓的戶外雕塑

貝聿銘早期設計的集合住宅與都市更新案（1953-1965）

項目	座落都市		規模
華府西南都市發展計畫 Southwest Washington Urban Development	華府 Washington D.C.	1953-1962	522英畝
鎮心廣場 Town Center Plaza	華府 Washington D.C.	1953-1962	548,500平方英尺 / 50,957平方公尺
大學花園公寓 University Gardens	芝加哥，海德公園 Hyde Park, Chicago	1956-1961	548,650平方英尺 / 50,971平方公尺 / 540個單元 / 10層
基浦灣公寓大樓 Kips Bay Plaza	紐約，曼哈頓 New York	1957-1962	1,216,290平方英尺 / 112,997平方公尺 / 1118個單元 / 21層
東華盛頓廣場 Washington Square East	賓州，費城 Philadelphia, PA	1957-1959	16英畝
社會嶺宅社區 Society Hill	賓州，費城 Philadelphia, PA	1957-1964	1,044,250平方英尺 / 97,013平方公尺 / 624個單元 / 31層
華盛頓廣場公寓第一期 Washington Plaza Apartment I （2014年更名為City View Apts）	賓州，匹茲堡 Pittsburg, PA	1958-1964	543,210平方英尺 / 50,456平方公尺
伊利景鄰里發展規劃 Erieview General Neighborhood	俄亥俄州，克利夫蘭 Cleveland, OH	1960	168英畝 / 679公頃
伊利景都市更新計畫第一期 Erieview I. Urban Renewal Plan	俄亥俄州，克利夫蘭 Cleveland OH	1960	96英畝 / 388公頃
大學廣場公寓 University Plaza	紐約，曼哈頓 New York	1960-1966	747,000平方英尺 / 69,399平方公尺 / 534個單元 / 30層
威包塞嶺都市更新 Weybosset Hill Urban Renewal Plan	羅德島 Providence, Rhode Island	1960-1963	55英畝 / 22.3公頃
波士頓北市區鄰里都市更新計畫 Downtown North General Neighborhood Renewal Plan	麻省，波士頓 Boston, MA	1961	400英畝 / 162公頃
世紀市公寓 Century City Apartment	加州，洛杉磯 Los Angeles, CA	1961-1965	842,398平方英尺 / 68,590平方公尺 / 331個單元 / 28層
布希尼廣場公寓 Bushnell Plaza	康州，哈德市 Hartford, CT	1961	291,400平方英尺 / 27,072平方公尺 / 171個單元 / 27層
奧克拉荷馬市區規劃 Central Business District Development	奧克拉荷馬州，奧克拉荷馬市 Oklahoma City, OK	1963-1964	500英畝 / 202公頃
基督科學中心 Christian Science Center	麻省，波士頓 Boston, MA	1965	25英畝 / 162公頃

1999年被費城列為史蹟（Register of Historic Places）。芝加哥大學花園公寓被國家公園署（National Park Service）於2005年列為國家史蹟，紐約大學廣場公寓被紐約市於2008年指定為地標。這些榮耀皆在肯定貝聿銘傑出的設計暨規劃成果，更重要的意義是提升了環境品質，塑造了宜居的生活環境，因此1963年休士頓萊斯大學（Rice University）特以「人民的建築師」榮耀貝聿銘。

齊肯道夫的野心，固然讓貝聿銘有發揮的機會，但貝聿銘也體察到公司潛存的危機，因此於1955年將建築部門獨立，成立自己的建築師事務所，不過仍向威奈公司提供相關的建築服務，這般的關係維繫至1965年齊肯道夫宣布破產為止。

貝聿銘建築師事務所成立時已有七十位員工，亨利·柯柏（Henry N. Cobb, 1926-）與伊生·萊納德（Eason H. Leonard, 1920-2003）是最得力的左右手。柯柏是貝聿銘在哈佛大學任教時的學生，畢業於1949年，他的第一份工作就在貝聿銘曾待過的休·史賓斯建築師事務所（Hugh Stubbins Architects）[9]上班，一年後加入貝聿銘的團隊，三十六年來始終忠誠地奉獻，當一位隱名的建築師，直至1991年貝聿銘退休前將事務所正名，柯柏才成為大當家。

柯柏在威奈公司期間，負責加拿大蒙特婁瑪利城廣場（Place Ville Marie, Montreal）開發案，高達四十七層的建築物，有一半樓地板面積位在地下層，這是為了因應當地酷寒的冬天，將商場、停車場與都市捷運交通系統結合成地下城。1976年加拿大郵局特選了此大樓，結合蒙特婁另一地標建築——聖母教堂（Notre Dame Church）發行郵票，由此可知瑪利城廣場在蒙特婁有極特殊的地位。

而由柯柏設計的波士頓漢考克大樓（John Hancock Tower），在開挖地基時損壞了旁鄰的重要史蹟建築三一教堂，結果償付了1,100萬美元作為修復金，接著於1973年帷幕牆的玻璃紛紛砸落，更換玻璃令營建成本增加500萬美元，工程延宕五年，這使得貝聿銘建築師事務所的聲譽跌至谷底，一度業務大受影響，幸賴1978年落成的國家藝廊東廂翻身。波士頓漢考克大樓高達241公尺，在波士頓任何一處皆可見到它的身影，立面的鏡玻璃映照著天光雲影，形成了波士頓美麗的天際線，這幢大樓於2011年獲得美國建築師協會最高榮譽的25年獎（25 Years Award）。柯柏在設計高樓方面頗具盛名，如達拉斯噴泉地大樓（Fountain Place, Dallas）與洛杉磯美國銀行大樓（U.S. Bank Tower，原名自由大樓Liberty Tower）等，這兩件作品俱是該都市最高的摩天樓，也是這兩個都市的地標建築。

另一位得力的合夥人萊納德，於1953年加入威奈公司，然後一路追隨貝聿銘，直至1990年兩人同時宣布退休。萊納德主要職務以經營管理事務所為主，他的地位比柯柏高，在事務所排名第二。1989年9月1日事務所改組，詹姆斯·傅瑞（James I. Freed, 1930-2005）被提升為三個合夥人之一。傅瑞的背景與貝聿銘相似，也是移民，九歲時逃避納粹迫害至美國，1953年畢業自伊利諾理工學院（Illinois Institute of Technology），1956年加入貝氏團隊。1975-78年間一度回母校擔任系主任，1970年代與一群同好組成「芝加哥七人組」[10]，在業界頗有地位。在事務所中，傅瑞的作品數量雖然不及貝聿銘與柯柏，但是他負責的作品俱很卓越，如紐約賈維茲會展中心（Javits Convention Center）、洛杉磯會展中心擴建（Expansion of Los Angeles Convention Center）與華府浩劫紀念館（United States Holocaust Memorial Museum）等。

波士頓漢考克大樓

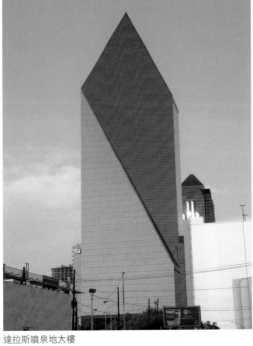

達拉斯噴泉地大樓

洛杉磯美國銀行大樓

紐約賈維茲會展中心

洛杉磯會展中心擴建

早年傅瑞在事務所的位階並不高，1964年之際排名第九[11]，這涉及到有些元老離開，也有些人可能表現不及傅瑞等狀況使然。以排名第四的柯蘇達為例，他頗受貝聿銘倚重，從1958年參與加拿大多倫多市政府競圖開始，麻省理工學院地球科學館是初試啼聲的具體成果，後繼的夏威夷大學東西中心、威明頓大樓（Wilmington Tower）、華府美國建築師協會總部競圖、波士頓基督科學中心、甘迺迪圖書館等，他都以設計建築師（Design Architect）的身份參與，直至1973年他與曾經排名第七名的龐惕（Vincent Ponte, 1919-2006）離職共組事務所。龐惕，1949年哈佛大學設計學院畢業，獲傅爾布萊獎學金（Fulbright Scholar Grantees）至羅馬深造，因為眼見其它同學的卓越表現，使他深感難以企及，按他自述不想當二流的建築師，乃放棄建築選擇都市計畫。貝聿銘建築師事務所成立，龐惕就加入參與蒙特婁瑪麗城廣場項目，規劃地下人行通道，重塑了市中心區的都市空間。達拉斯市區各棟大樓在地下相連的通道系統亦出自他的手筆。

排名第五的是荌・佩吉（Don Page, 1917-2007），是貝聿銘建築師事務所圖案設計部門（Graphic Dept.）主管，二戰期間曾在中國服役，戰前在北卡州的黑山學院（Black Mountain College）求學，曾在包浩斯（Bauhaus）執教的約瑟夫・亞伯斯（Josef Alberts, 1888-1976）在該校教書。佩吉於1946年到哈佛大學設計學院讀碩士班，1951年加入貝聿銘建築事務所，直至1966年離開。這些高手都具有相同的背景：都擁有哈佛大學學歷，都是現代主義的信徒，這使得貝聿銘建築師事務所具有堅強的實力。

一個成功的建築師事務所，擁有長期忠誠的員工，還得有能力優秀的顧問。貝聿銘自1961年起就與景觀建築師丹・凱利（Dan Kiley, 1912-2004）合作，這位當年哈佛大學設計學院景觀建築系就讀的學生，對於現代主義反而沒興趣，因此於1938年輟學到國家公園署工作。二戰期間在歐洲服役，讓他有機會親自體驗德、法兩國的庭院，以致

甘迺迪圖書館

伊朗德黑蘭集合住宅項目

於日後在其作品中可以發現深受古典紀念性影響的空間特質。自大氣研究中心之後，甘迺迪圖書館（John F. Kennedy Library）、達拉斯市政廳（Dallas City Hall）、國家藝廊東廂、康乃爾大學姜森美術館（Herbert F. Johnson Museum of Art, Cornell University）等，到晚期的巴克老齡研究中心（Buck Institute for Age Research），俱由丹‧凱利規劃設計景觀，令建築為之增色。

另一位貝聿銘極為倚重的顧問是結構工程師羅伯森（Leslie E. Robertson, 1928-），自1975年參與貝聿銘的伊朗德黑蘭凱普賽德集合住宅項目（Kapsad Housing）後，至2008年完成的伊斯蘭藝術博物館，他幾乎負責了近十個重大的項目。因為羅伯森的貢獻，使貝聿銘的作品迭有創意佳績，如香港中國銀行大廈（Bank of China, Hong Kong）的複合式結構系統，使得業主的營建費用大大降低，同時締造了曾是亞洲最高與世界排名第五的摩天高樓記錄；美秀美術館（Miho Museum）入館前跨越山谷的吊橋，為進入桃源美境提供了頗獨特優雅的空間體驗，達到不破壞自然環境的宗旨。

羅伯森的公司前身於1923年在西雅圖成立，歷經多次改組，如今公司在孟買、上海與香港都有分部，911事件被毀的紐約世貿雙星大樓（World Trade Center）是其公司早年的作品之一。1986年公司第四次改組，以羅伯森個人姓名作為公司名稱，他本人於2013年退休，2017年5月出版了個人回憶錄《結構設計：一個工程師在建築領域的非凡人生》（The Structure of Design: An Engineer's Extraordinary Life），該書的封面就是美秀美術館的精彩吊橋，書中闡述了他與諸多知名建築師合作的經驗，當然貝聿銘所占的篇幅最多。

貝聿銘的事務所早年的業務以集合住宅暨都市更新為主，按貝柯傳建築事務所（Pei Cobb Freed & Partners）對項目的分類，計有機構建築（institutional building）、企業建築（corporate building）、投資建築（investment building）與住宅暨社區發展（housing and community development）等四大類。第一個機構建築是1963年的東海大學路思義教堂（Luce Memorial Chape,

Tunghai University），這教堂創造了另一項很特殊的記錄，當年造價12.5萬美元，這是貝聿銘一生所經歷項目中經費最低者。另一巧合是貝聿銘整個建築生涯是以教堂建築終結，他設計的第二個教堂是2012年完成的美秀教堂。這兩個教堂的共同點都是曲面造型，唯建材不同，路思義教堂是混凝土構築，美秀教堂（Miho Chapel）是鋼材帷幕構造，這也充分顯現了貝聿銘作品在建材運用的發展遞演。從1968年以降的狄莫伊藝術中心加建（Des Moines Art Center Addition）、1989年大羅浮計畫中的拿破崙廣場，至1994年盧森堡當代美術館與巴克老齡研究中心等皆屬機構建築，這也是讓貝聿銘博得掌聲讚譽最多的建築類型。

　　貝聿銘所設計的美術館共達十七個，包括碩士畢業論文上海美術館（Shanghai Museum）與兩個紙上建築。上海美術館挑戰老師葛羅培斯（Walter Adolph Georg Gropius, 1883-1969）等所奉為圭臬的通用空間（universal space），以虛實相濟的空間，提出不同於西方建築理論所認知的展覽空間。當年哈佛大學建築碩士班畢業專刊，貝聿銘的作品是唯一以兩頁篇幅刊載者，其它十五位同窗每人僅僅只有一頁[12]；同時也是唯一被專業建築刊物批露的碩士論文設計[13]。貝聿銘刻意不以過去的裝飾彰顯所謂的中國建築，避免重蹈當時中國公共建築的傳統形式。師生討論的結論，選擇「裸露的中國牆垣」（bear Chinese wall）與「個別的庭園天井」（individual garden patio）作為設計特點。「哈佛設計學院的老師給予這個設計高度評價，我們認為就現代建築的表現，其達到極高的水準」，葛羅培斯如是讚賞這位得意門生[14]。

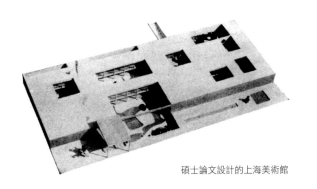

碩士論文設計的上海美術館

　　美術館系列的作品，其建築元素的中庭、天橋、樓梯與自然採光等，貝聿銘有很獨特的表現。對於由建築實體所包覆的中庭，貝聿銘曾引老子之言：「有之以利，無之為用」，闡釋虛空間在都市的意義。他特舉威尼斯聖馬可廣場（Piazza San Marco in Venice），強調虛空間是由建築物的立面所界定，而且尺度扮演關鍵因素[15]。伊森美術館（Everson Museum）的雕塑中庭是虛空間，可以索驥自上海美術館的庭園，他從學生時期就關切虛實相濟的空間效果，爾後美國國家藝廊東廂更是此觀念的淋漓發揮，羅浮宮玻璃金字塔是虛體在都市廣場的極致表現。為達成尺度的效果，貝聿銘很刻意地在中庭栽植綠樹，幾乎所有的作品在室內莫不有大樹，不同於其他建築師採盆栽方式，貝聿銘以大槽將樹圈圍，提供樹木較佳的成長環境，既提供人們歇坐場所，也實踐了庭園的自然效果。伊弗森美術館的雕塑中庭屋頂為格子樑構造，四周有開口隙縫容自然光洩入，發揮他所追求的「讓光線作設計」理念。到美國國家藝廊東廂，厚重的混凝土屋頂被輕盈得玻璃天窗取代，讓更多光線進入室內，天窗底下的圓鋼管使得光線漫射，在中庭交舞出動人的空間。羅浮宮玻璃金字塔、北翼黎榭里殿

右頁圖　華府國家藝廊東廂的光影之舞

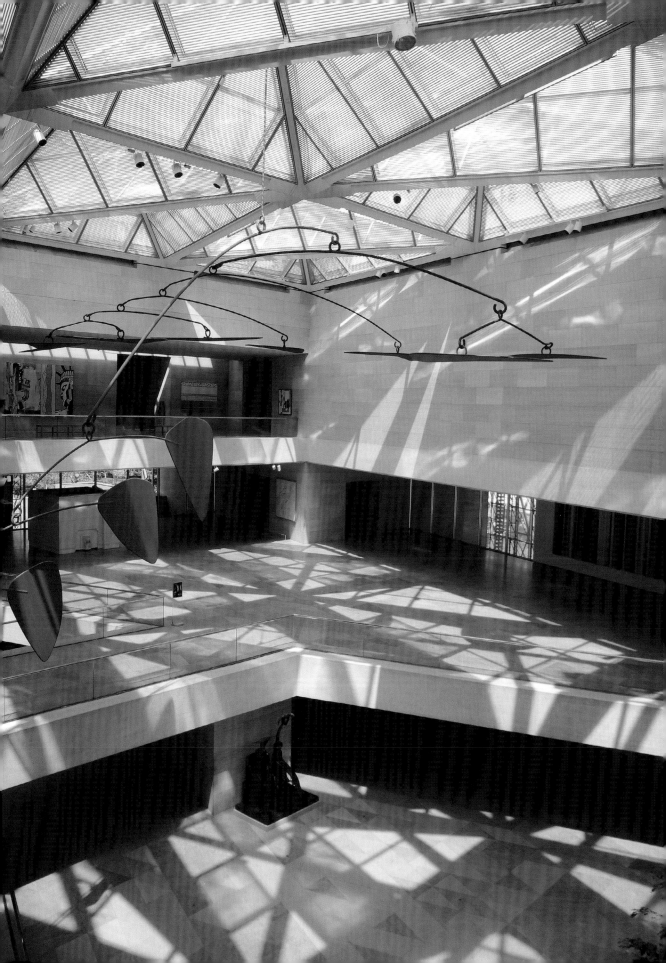

波士頓美術館西廂二樓的長廊

宛若雕塑的伊佛森美術館中庭樓梯

（Richelieu Pavilion）雕塑院暨頂層展覽室與地下商場的倒玻璃金字塔，自然光都在不同的空間中呈現精彩的展出！

　　狄莫伊藝術中心雕塑館的擴建，橫跨展覽室的天橋，面對南立面大方窗，天橋既作為動線之一，也提供非水平的欣賞角度，讓觀眾能居高俯視藝術品，創造更多元的視域，拓寬展覽效果。美國國家藝廊東廂也有天橋，在中庭，能夠飽覽上下空間，更是體驗光影的好場所；波士頓美術館西廂（Mmuseum of Fine Art, West Wing）與美秀美術館挑空的長廊宛若天橋，俱是讓空間豐富的設計手法。而樓梯更扮演豐富美化空間的角色，伊弗森美術館的雕塑中庭，初始的設計項目所呈現的樓梯是方正直角的造型，就像尋常的一般樓梯，精益求精修改後，渾厚如雕塑般的曲弧樓梯誕生：美國國家藝廊東廂通往塔樓展覽室的螺旋樓梯是曲弧衍生的造型；羅浮宮擴建拿破崙廣場玻璃金字塔中，不鏽鋼的曲弧樓梯還結合了升降電梯，更完美地為金字塔空間增添一件另類的雕塑。杜哈伊斯蘭藝術博物館（Museum of Islamic Art, Doha）對稱的環狀樓梯更精益，將上下樓的動線以更動人的造型呈現。天橋與樓梯是體驗貝聿銘作品絕不可忽略的元素。

萊佛士城的購物中心中庭

所有的美術館／博物館作品，其中以甘迺迪圖書館最多波折，基地屢屢變更，曠日廢時達十五年方見成果，各方評價褒貶互見，建築史學家查理‧詹克斯（Charles Jencks, 1939-）就給了負面的批評[16]。綜觀此系列每件作品基本需六至八年時間，完成後莫不成為經典。有鑑於現代建築史偉大宗師之一的柯比意所設計的十七幢建築於2016年被列為世界文化遺產，這給了中國啟發，考慮將貝聿銘的作品申請世界文化遺產[17]，這倒是令人頗為期盼的美事，以貝聿銘對現代建築的貢獻，他的作品當然可以成為現代建築的最佳代言者。

1949年位在亞特蘭市的海灣石油公司辦公樓（Gulf Oil Building, Atlanta）是貝聿銘建築生涯中的第一件建成作品，其被歸類於企業建築。貝聿銘以18英尺9英吋為柱距，面闊五個柱距，進深十個柱距，是一個典型方正的密斯（Mies van der Rohe, 1886-1969）風格建築。當時海灣石油公司辦公

貝聿銘設計的美術館／博物館（1946-2008）

	項目	座落都市		備註
1	上海美術館 Museum for Chinese Art	上海 Shanghai, China	1946	哈佛大學建築碩士畢業設計
2	伊佛森美術館 Everson Museum of Art	紐約州，西列克斯市 Syracuse, New York	1961-1968	擴建案因經費無著遭無限期延宕
3	甘迺迪圖書館 John Fitzgerald Kennedy Library	麻省，德徹斯特 Dorchester, Massachusetts	1964-1979	
4	狄莫伊藝術中心雕塑館擴建 Des Moines Art Center Addition	愛荷華州，狄莫伊市 Des Moines, Iowa	1966-1968	
5	姜森美術館 Herbert F. Johnson Museum of Art	紐約州，綺色佳市 Ithaca, New York	1968-1973	位在康乃爾大學校園內
6	美國國家藝廊東廂 National Gallery of Art: East Building	首府華盛頓特區 Washington D. C.	1968-1978	
7	美國學術院暨美術館 Fine Arts Academic & Museum Building	印第安那州，布明頓市 Bloomington, Indiana	1974-1982	位在印第安那大學布明頓校區內
8	美術館 Museum of Art	加州，長堤市 Long Beach, California	1974-1979	施工圖已完成，未興建，成為紙上建築。
9	波士頓美術館西廂暨整建 Museum of Fine Arts: West Wing	麻省，波士頓 Boston, Massachusetts	1977-1986	
10-1	羅浮宮擴建——拿破崙廣場 Cour Napoleon: Le Grand Louvre	法國，巴黎 Paris, France	1983-1989	大羅浮宮計畫第一期工程
10-2	羅浮宮整建黎榭里殿 Richelieu Wing: Le Grand Louvre	法國，巴黎 Paris, France	1989-1993	大羅浮宮計畫第二期工程
11	搖滾樂名人堂暨博物館 Rock & Roll Hall of Fame+Museum	俄亥俄州，克利夫蘭 Cleveland, Ohio	1987-1995	
12	美秀美術館 Miho Museum	日本，滋賀 Shiga, Japan	1991-1997	
13	古蘭德里斯現代美術館 Basil & Elise Goulandris Museum of Modern Art	希臘，雅典 Athens, Greece	1993-1997	基地涉及考古因此未興建，成為紙上建築。
14	柏林德國歷史博物館擴建 Deutsches Historisches Museum	德國，柏林 Berlin, German	1996-2002	
15	盧森堡當代美術館 Contemporary Art Museum of Luxembourg	盧森堡，柯市 Kirchberg, Luxembourg	1994-2006	
16	蘇州博物館 Suzhou Museum	中國，蘇州 Suzhou, China	2000-2006	
17	伊斯蘭藝術博物館 Museum of Islamic Museum	卡達，杜哈 Doha, Qatar	2000-2008	

希臘古德里斯現代美術館模型（取材自美術館網站）

樓的預算以每平方英尺7美元為準，為達成預算，乃採節省工期的預鑄結構系統，達5萬平方英尺樓房，只花四個月就完工。立面以大理石片作為面材，這是耗資較多的建材，經貝聿銘與石材公司協商，在辦公樓提供展示櫃交換減價，最終以每平方英尺7.5美元完成。在碩士論文設計中，貝聿銘就曾經採用了大理石片做為外牆材料。《建築論壇》雜誌（Architectural Forum）於1952年2月號報導這件小品，這是貝聿銘真正被視為建築師的開始。辦公樓房於2013年2月被拆除，基地興建了住宅。經當地的保存組織力爭，建築的前兩個柱距空間連同立面被保存，幸然為亞特蘭大現代建築的發展史，留存一份難得而不完整的見證。

企業建築中以摩天高樓較受矚目，貝聿銘設計的摩天高樓相對於他的事業夥伴們，項目並不多，可是多具有很特別的意義。1973年波士頓漢考克大樓事件，加上美國當時不景氣，令建築師事務所面臨嚴重的財務問題，適時貝聿銘爭取獲得亞洲的項目，尤其在新加坡的高樓項目與一些規劃案，有若甘霖紓解了事務所的困境。新加坡萊佛士城市（Raffles City）是一個大型複合開發項目，包括旅館、辦公大樓、購物中心與會議中心等，合計有二十六層、四十二層與七十三層等高低不等的三幢大樓。裙樓的購物中心可以體驗到貝聿銘在美術館的設計元素：挑空採光的中庭與天橋，還有綠樹點綴。這些語彙在整修時，天橋消失了，綠樹被棕梠樹取代。

除了萊佛士城，尚有華僑銀行大廈（Oversea-Chinese Banking Corporation Centre）與蓋特威大廈（Gateway Tower）兩幢辦公大樓。華僑銀行大廈實乃1964年麻省理工學院地球科學館的翻版，都是將電梯、管道空間等集中在服務核（service core），服務核安排在平面的兩端，使得樓層空間毫無阻隔，兩端的服務核也是結構核，樓層就像橋一般的由結構核撐住，層層向上發展。兩幢大樓皆以混凝土構築，差異在水平的服務樓層位置，麻省理工學院地球科學館服務樓層集中在屋頂，華僑銀行大廈較合理，服

華府史萊頓宅示意圖（取材自National State Department of the Interior, John Eberhard FAIA 繪圖）

務樓層兼桁架結構系統分別位在第二十、三十五層，這使得華僑銀行大廈的立面被解讀為「貝」字。不過貝聿銘並不承認，坦然表示這是基於結構與當地營造能力使然[18]，純粹是合乎邏輯的理性表現。華僑銀行大廈旁有件亨利·摩爾（Henry Moore, 1898-1986）的雕塑，很可惜疏於維護，原本閃爍的銅失去了光彩，這是貝聿銘建築中的藝術品極罕見之敗相。

不像其它建築師，需要靠設計私人住宅累積名聲，貝聿銘的建築生涯中，只設計過三幢私人住宅，分別是位在紐約州卡托納的貝氏度假屋（Pei Residence, 1952）、德州福和市單禔邸（Tandy House, Fort Worth, Tx. 1965-69）與華府史萊頓宅（William Slayton House, 1958）。基於其稀罕性與獨特性，華府史蹟保存局於2008年將史萊頓宅指訂為國家史蹟。這可是很大的突破，按美國史蹟的法條規定，建築物必需要有五十年的歷史生命才有資格被提名，而史萊頓宅才達到基本條件的門檻就列入史蹟。該建築以三組桶形屋頂構成，桶形屋頂是混凝土，牆體則是磚造，屋前屋後皆是落地玻璃立面，《華盛頓郵報》（Washington Post）的建築評論家班傑明·符吉（Benjamin Forgey, 1938-）形容其為一顆寶石，空間既緊湊又寬敞，既優雅又創新[19]，是華府極少數國際樣式的私人宅邸。2003年該屋出售，新屋主花費百萬美元整修，2012年再轉手，屋價達295萬美元。

威廉·史萊頓（William L. Slayton, 1916-1999），在甘迺迪與詹森兩位總統任內出任公職，曾擔任都市更新局長。早年是威奈公司的副總裁，一度是貝聿銘建築師事務所規劃部門主管，參與過克利夫蘭伊利景鄰里發展（Erieview General Neighborhood Redevelpment, Cleveland, Ohio, 1960）項目。爾後參與華府西南都市發展計畫，遷居華府，改向政界發展。史萊頓宅的設計者是黃慧生（Kellogg Wong, 1928-）[20]，貝聿銘很推崇這位助理的貢獻，不過貝聿銘本人並不認可該住宅出自他的設計。在《貝聿銘作品全集》中沒有此住宅的相關資料，據該書作者珍妮·史壯（Janet Adams Strong）的訪談，事出設計未經貝聿銘的同意被另一位建築師修改[21]。另一位建築師是湯姆·萊特（Thomas Wright, 1919-2006），是史萊頓的好友，受邀負責監造。湯姆·萊特在華府是活躍分子，曾出任美國建築師協會華府支會主席，曾設計過多個美國駐外使館，他也是哈佛大學設計學院的建築碩士，深受葛羅培斯影響，作品風格被譽為華府的包浩斯。1964年《建築紀

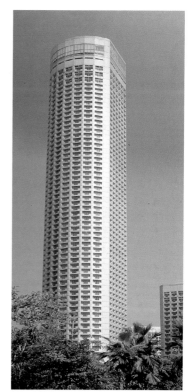

新加坡萊佛士城

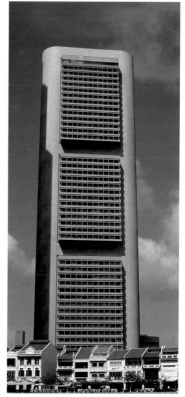

新加坡華僑銀行大廈

波士頓基督科學中心的高樓

休士頓德州商業大樓

事》雜誌（Architectural Record）選了美國二十幢有創意的住宅，史萊頓住宅是其中之一。

單裯邸是德州女富豪單安妮（Anne Valliant Burnett Tandy）的私宅，單安妮是湯姆斯·柏奈特（Thomas Lloyd Burnett）的獨生女，而柏奈特是德州畜牧業鉅子，擁有大片牧場，牧場面積達20萬8000英畝，全由單安妮單獨繼承。1969年她與查里斯·單裯（Charles David Tandy）結婚，更是富豪聯姻，這是她的第四次婚姻。單安妮也是藝術收藏家，1978年成立柏奈特基金會，其資產達2.8億美元，贊助她所喜好的賽馬與美術館，如新墨西哥州聖塔菲的歐姬芙美術館（Georgia O' Keeffe Museum），她也擔任福和市阿蒙卡特美國藝術博物館（Amon Carter Museum of American Art）的董事。單安妮於1965年委託貝聿銘設計宅邸，按《貝聿銘作品全集》文獻資料，此宅設計建築師是戴爾·布赫（Dale Booher, 1931-2016），布赫在貝聿銘建築事務所工作達七年，離職後與哈里·貝茲（Harry Bates, 1936-）成立聯合事務所。由於單裯邸屬於私密空間，這個項目很少被公開過。德州達拉斯建築師協會於1978年出版了一本達福（Dallas and Fort Worth）區域的建築專書《Dallasights》，書中有一張單裯邸的遠觀照片[22]；1976年1月號《建築與都市a+u》雜誌第61期有三頁報導，從平面圖可以看出整棟建築分為兩組空間，北翼是供展示收藏品的休閒室，南翼是起居暨臥室，兩翼各自獨立，以廊道相連。單裯邸主要以貝聿銘所擅長的混凝土構築，立面處理承續一貫的工法，加上大面積的斜屋頂，令建築物表情豐富；門前的圓環安置了法國雕塑家馬約（Aristide Maillol, 1861-1944）的作品〈La Montagne〉。

貝氏度假屋令人聯想到密斯的范斯沃斯屋（Farnsworth House, 1951）與強生（Philip Johnson, 1906-2005）的玻璃屋（Glass House, 1949），這三棟住宅空間有相似處，都以戶外的景觀為壁紙，但是貝氏度假屋以預製的木結構，有別於另兩者的鋼構造。這倒與當時美國西岸案例住宅運動（case house movement）的精神呼應，均強調以輕便的建材與建現代住宅。「I. M.那所房子哪能可以住人！」，貝聿銘哈佛大學的同窗王大閎（Dahong Wang, 1917-）建築師如此引用貝聿銘父親的話[23]。

比較貝聿銘僅有的三件住宅作品，由於業主的背景，這三幢住宅的規模差異甚大，貝氏度假屋面積1,150平方英尺；史萊頓宅上下兩

貝聿銘設計的摩天高樓—不含未興建的紙上建築與校園建築中的高樓（1952-1989）

項目	座落都市		層數 / 高度	備註
里高中心 Mile High Center	克羅拉多州，丹佛 Denver, Colorado	1952-1956	23層 / 90公尺	
瑪莉城廣場 Place Ville Marie	加拿大，蒙特婁 Montreal, Canada	1955-1962	43層 / 188公尺	
美國人壽保險公司大廈 American Life Insurance Company Building	德拉瓦州，威靈頓市 Willington, Delaware	1963-1971	23層 / 86公尺	
基督科學中心 Christian Science Center	麻省，波士頓 Boston, MA	1965-1973	23層 / 113公尺	
加拿大皇家商業銀行暨商業苑 Canadaian Imperial Bank of Commerce Commerce Court	加拿大，多倫多 Toronto, Canada	1965-1973	57層 / 239公尺	
松樹街88號大廈 88 Pine St（Wall St. Plaza）	紐約州，紐約曼哈頓 New York, New York	1968-1973	27層 / 102公尺	
萊佛士城 Raffles City	新加坡 Singapore	1969-1986	73層 / 226公尺	
華僑銀行大廈 Oversea Chinese Banking Corporation Center	新加坡 Singapore	1970-1976	52層 / 198公尺	曾是新加坡與東南亞最高的建築
新寧廣場大樓 Sunning Plaza	香港 Hong Kong	1977-1982	28層 / 93公尺	2013年拆除，合作建築師陳丙驊。
德州商業大樓 Texas Commerce Tower	德州，休士頓 Houston, Texas	1978-1982	75層 / 305.4公尺	
蓋特威大廈 The Gate way	新加坡 Singapore	1981-1990	37層 / 150公尺	
中銀大廈 Bank of China	香港 Hong Kong	1982-1989	70層 / 367公尺	合作建築師龔書楷

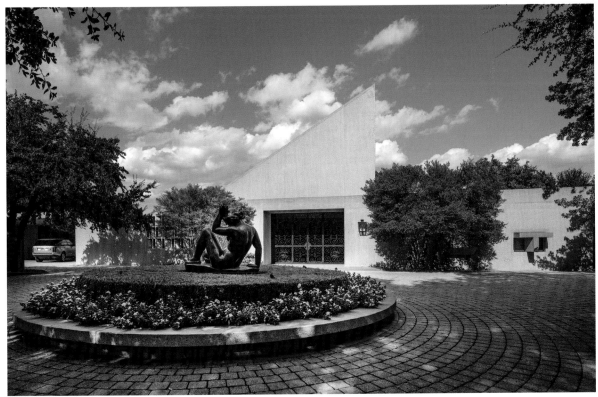

福和市單裯邸（©Library of Congress, Carol M. Highsmith Photographer）

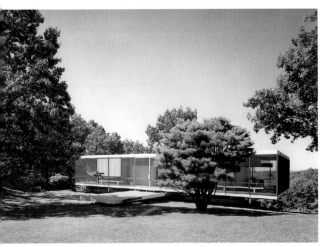

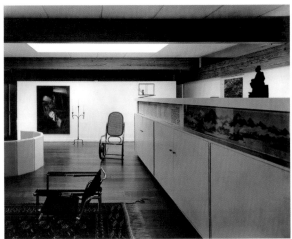

貝氏度假屋（王大閎提供）　　　　　　　　　　　　　　　　　貝氏度假屋室內一隅（王大閎提供）

層，共計3,030平方英尺；單褅邸達187,500平方英尺。三件住宅作品風格迥然不同，木構造的貝氏度假屋屬於密斯路線；為融合周遭社區的殖民式環境，史萊頓宅主要採用磚，這是貝聿銘很少運用的建材；單褅邸呈現粗獷主義的風格。貝聿銘曾表示私人住宅涉及使用人的特別需求，設計格外的費心耗時，他不希望被界定為設計私人住宅的專家，不願像他的老師布魯意（Marcel Bruer, 1902-1981），總遭人誤解只擅長設計私人住宅，因此貝聿銘往往婉拒私人住宅項目[24]。

　　綜觀貝聿銘精彩的一生，許多都市因為他的作品，天際線改觀提升環境，1983年他獲得普立茲克建築獎（The Pritzker Architecture Prize），是至高的榮耀與肯定，「我深信建築是實用的藝術。要成為藝術，建築必須建立在必要的基礎之上。」在紐約大都會博物館（Metropolitan Museum of Art）的頒獎典禮上，貝聿銘致謝辭如是說。「建築是生活的鏡子，需要把目光專注在建築物，感受過去的存在，地方的精神，建築是社會的反映。」，「建築是一種發展演進的過程，不容刻意做主，不可硬加自己的風格，從時間、空間與問題尋求設計的原創性，求完美比原創更重要，要不斷精煉。」這位堅守現代主義的建築師如是說，「我希望被人們認為是一個20世紀的建築師，在任何情況之下，我會全力以赴。」[25]。貝聿銘的作品獲獎無數，成就不單被建築職業界所肯定，也被學術界推崇，早於1982年《建造雜誌》（The Buildings Journal）從事調查，請全美國建築系所的主管們票選心目中最佳的建築設計師，貝聿銘名列第一，投票的五十八位學界人士對貝氏的作品莫不讚譽有加。

　　1991年美國建築師協會以會員為對象，針對1980年以來最佳的美國建築、有史以來美國最佳建築（top all-time works of American architects）、最佳建築師與最有影響的在世建築師（most influential living American architects）等項目舉辦票選活動。八百多位建築專業人士參與活動，他們將東廂藝廊列為有史以來美國最佳建築的第十名；貝聿銘在最佳建築師項中名列第八，是十位上榜建築師中最年輕且唯一在世者；最有影響的在世建築師榜首就是貝聿銘[26]。從這些統計可知他在執業界崇高的地位。

2017年4月27日美國建築師協會將在佛羅里達州奧蘭多市舉辦年會，年會的重頭戲包括了頒發協會最榮耀的25年獎。該獎是就建築作品完成二十五至三十五年之後，依然風采卓越。透過九位遴選委員們的審查，2017年的得獎作品是1989年落成的巴黎羅浮宮第一期案，這是貝聿銘建築師事務所第三度榮獲25年獎，2004年華府國家藝廊東廂、2011年波士頓漢考克大樓曾先後得獎。貝聿銘建築師事務所的得獎次數追平了法蘭克‧萊特（Frank Lloyd Wright, 1867-1959）所創的三次獲獎記錄，而且2017年度頒獎日期，正好是貝聿銘百歲壽辰的次日，這更顯得意義非凡。

註釋

1　黃健敏，〈中國建築教育溯往〉，《建築師》第131期，1985.11。

2　Michael Cannell, I. M. Pei: Mandarin of Modernism, Carol Southern Books, 1995, P. 68。

3　同註2，P. 69。

4　柯蘇塔（Araldo Cossutta, 1925-），祖籍南斯拉夫，自貝爾格萊德大學（University of Belgrade）畢業後，至巴黎藝術學院深造，1949年之際他曾在柯比意事務所工作過一段時間。1955年獲哈佛大學碩士學位。自1956-1973年，在貝聿銘建築師事務所工作達十七年。柯蘇塔在丹佛希爾頓旅館（Denver Hilton）的設計採預鑄混凝土構築，使得貝氏的作品大轉向，脫離密斯風格。柯蘇達所參與的項目屢獲殊榮，如1961年美國建築師協會頒榮譽獎（National Honor Award）予丹佛希爾頓旅館，芝加哥大學花園公寓（University Gardens Apartment）於2007年被指定為國家級歷史地點（National Register of Historic Place），基督教科學中心於2011年被波士頓市府指定為歷史地標（Historic Landmark）。自1995年起，他捐款予母系哈佛大學建築研究所，提供全額學費獎金予設計傑出的學生。

5　李瑞鈺，〈貝聿銘早期作品與混凝土構築探討〉，《放築塾代誌》第22期，2007.04，頁4-19。

6　貝聿銘在接受國家藝廊口述歷史訪談時如是表示。Oral History Program, Interview with I. M. Pei, Conducted by Anne G. Ritchie, 1993, Feb. 2.

7　Philip Jodidio and Janet Adams Strong, I. M. Pei Complete Works, Rozzoli, 2008, P. 52.

8　黃健敏，〈貝聿銘的建築與藝術品〉，《貝聿銘的世界》，台北：藝術家出版社，1995.04，頁122-143。

9　甚知名的建築師事務所，於1949年在劍橋成立，負責人休‧史賓斯（Hugh Asher Stubbins, Jr. 1912-2006）畢業自哈佛大學，其較重要的作品為紐約花旗大樓（Citigroup Center）、日本橫濱地標大樓（Landmark Tower）。2007年與費城Vincent G. Kling事務所合併。

10　芝加哥七人組的成員有史坦利‧泰格曼（Stanley Tigerman）、賴歷‧布斯（Larry Booth）、秀拉‧柯漢（Stuart Cohen）、班‧魏斯（Ben Weese）、湯‧畢比（Tom Beeby）、詹姆‧納格（James L. Nagle）與符瑞等，這個專業同好圈宗旨在對現代主義的意義提出新的觀念，被視為芝加哥後現代主義的第一代。

11　1964年路易斯維爾大學（Univsity of Lousville）藝術學院假圖書館舉辦貝聿銘建築事務所作品展，展出丹佛希爾頓旅館等十四件作品，展覽目錄的首頁列出了十位事務所的重要成員，依序為：I. M. Pei、Eason H. Leonard、Henry N. Cobb、Araldo A. Cossutta、Don Page、Leonard Jacobson、Pershing Wang、Donald H. Gorman、James I. Freed、Werner Wandelmaier。

12　哈佛大學設計學院於2017年3月31日舉辦論壇「I. M. Pei: A Centennial Celebration」，柯柏發表的內容見http://www.gsd.harvard.edu/event/i-m-pei-a-centennial-celebration/。

13　貝聿銘的碩士設計發表於Progressive Architecture, 1948.02, PP. 50-52。

14　同註13，P. 52。

15　I. M. Pei, "The Nature of Urban Spaces," The People's Architects, Rice University, 1964, P. 67.

16　Charles Jencks, William Chaitkin, Architecture Today, Harry N. New York: Abbrams, Inc., P. 26.

17　黃阡阡報導，〈梁思成、貝聿銘作品陸考慮申遺〉，《旺報》，2016.07.11。

18　同註7，P. 348。

19　National Register of Historic Places Register Form of William L. Slayton House. www.nps.gov/nr/feature/weekly-features/WmLSlaytonHouse.pdf

20　黃慧生（1928-）生於密西西比州，幼時曾在南京成長，抗戰時返回美國。1952年喬治亞理工學院畢業，1958年獲克朗布魯克藝術學院建築碩士，1959年加入貝聿銘團隊，至2000年退休，期間於1967年在休士頓萊斯大學建築系任教兩年。貝聿銘在亞洲的項目，黃慧生皆擔任重職，從新加坡、香港、北京到雅加達等地的項目，無不參與。2013年與金飾海合著《垂直城市》（Vertical City）一書，訪問了全球三十餘位建築師等，提出對生活環境的對策。

21　同註7，P. 342。

22　參見 AIA Dallas Chapter, Dallasight, Dallas: Dallas Chapter AIA, 1978, P. 179。

23　王大閎，〈一位傑出的同學——貝聿銘〉，《貝聿銘：現代主義泰斗》，台北：智庫股份有限公司，1996.02，頁4。

24　2007年華府國立建築博物館舉辦布魯意展（Marcel Breuer: Design and Architecture），貝聿銘於2008年1月27日接受訪談，認為亦師亦友的布魯意犯了一大錯誤，在人生六十歲時還沉溺於私人住宅設計，使得人們忽視了布魯意在其它領域的才能。

25　Barbaralee Diamonstein, American Architecture Now, New York: Rizzoli International Publications, Inc., 1980, P. 162.

26　Memo, October 1991, The American Institute of Architects.

高原美境
圓石全國大氣研究中心
National Center for Atmospheric Research, NCAR, Boulder, CO

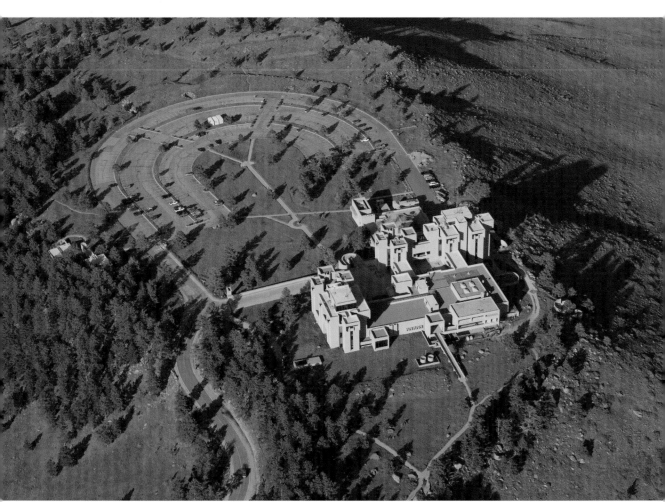

鳥瞰全國大氣研究中心（全國大氣研究中心提供 ©UCAR）

在美國克羅拉多州圓石市（Boulder, Colorado）市郊，海拔6,000英尺處的一個台地，遠望，那兒有堆像愛爾蘭史前巨石般的建築群，細看，又像太空時代從地下冒出的潛望鏡。這個看來既遠古又超時代的建築群，即為貝聿銘早年所設計的全國大氣研究中心。

全國大氣研究中心是由羅柏斯（Walter Orr Roberts, 1915-1990）所創建，1959年羅柏斯博士被任命為大氣研究大學委員會主任，他拒絕赴德拉瓦州履新，因為他捨不得離開圓石市。次年他再度被選為主任，為了讓他上任，於是決定在圓石市興建一個研究中心。羅柏斯聘了當地一位希臘裔建築師奄峇克里斯圖（Tician Papachristou, 1928-）勘查可能的基地，奄峇克里斯圖針對泰栢山（Table Mountain）約431英畝的土地分析建議，認為那片土地就在圓石市南郊，緊鄰克羅拉多大學，從大環境觀察，交通便捷，距機場車程不遠，而且視野廣闊有極佳的景觀。其中有一片28英畝的台地適宜作為建築用地，但是要考慮供水與交通等問題，因為圓石市府有條名為「藍線」的法令，明訂凡是標高超過海拔5,740公尺以上的區域，市府不供水，不提供任何公共服務，而相中的基地位置正高過「藍線」。替代辦法是鑿井取水，所幸基地內已有一口600英尺深的水井證實供水無虞。再則當時基地沒有任何道路可以到達，開闢道路將是一項必要的額外負擔，新的道路得盡量降低對生態環境的影響，這又是一項不確定的外在因素[1]。

施工中的全國大氣研究中心，攝於1964年8月29日（全國大氣研究中心提供 ©UCAR）

全國大氣研究中心是一個非營利財團法人，由十四所大學相關科系共同組成，這十四所大學內有七所大學設有建築系，這七所大學的建築系主任理所當然成為羅柏斯博士的建築顧問，由他們共同組成遴選委員會，不過加州柏克萊大學的建築系主任摩爾（Charles Moore, 1925-1993）缺席，因為他有意從事該項目的設計。委員會主任委員是貝魯斯基（Pietro Belluschi, 1899-1994），當時他是麻省理工學院建築暨規劃學院院長，在建築界是重量級人物。1961年5月21日在羅柏斯的安排之下，計有八位委員們搭直升機到台地勘查，以野餐的型式召

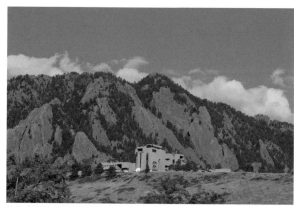

位在克羅拉多州圓石市郊台地的全國大氣研究中心（全國大氣研究中心提供 ©UCAR）

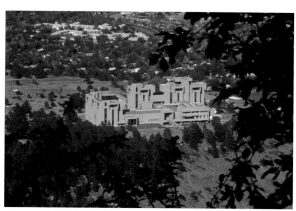

融合於環境的全國大氣研究中心（全國大氣研究中心提供 ©UCAR）

開第一次會議。結論是推薦六位建築師參加初選，候選名單包括：西雅圖的柯克／華萊士／麥金利聯合建築師（Kirk, Wallace, McKinley and Associates Architects），舊金山的安森和艾倫建築事務所（Anshen and Allen Architects），休士頓的考迪爾／羅利特／史考特聯合建築師（Caudill, Rowlett, Scott and Assocites），芝加哥的魏哈里（Harry Weese, 1915-1998），紐約的巴尼斯（Larrabee Barnes, 1915-2004）與貝聿銘。全國大氣研究中心從6月初就個別安排每位候選建築師至圓石市訪視基地與面談，同時羅柏斯與同仁親自走訪每家建築師事務所，進一步了解他們的組織人力與業績。貝聿銘於6月14日到圓石市與羅柏斯懇談，針對預算與基地規劃等交換意見。根據會議記錄，是否有空調設備是討論的課題之一，羅柏斯認為按當地的氣候沒有必要裝設空調設備，貝聿銘當場指出如果要有空調設備，每平方英尺的造價將增加4美元，爾後出資的國立科學基金會（National Science Foudation）拍板決定中心要有空調設備。這個細節留給羅柏斯深刻的印象，因為研究中心的興建經費並不寬裕，他心目中要的是一個簡潔的建築，而非奢華的建築。貝聿銘早年的公寓作品以精算控制預算知名，羅柏斯認為這點很切合中心的期望與需求。

在面談中貝聿銘將事務所手邊正在進行的所有方案，一一向羅柏斯解說進度與工作量，他承諾會投入個人四分之一的時間專注在全國大氣研究中心項目，貝聿銘剴切自陳此案對他個人乃至事務所意義重大，因為過去他所從事的項目著重於商業開發，希望藉由全國大氣研究中心能為事業開啟另一個新局面，在機構建築（Institutional Building）領域有所發揮。

當年貝聿銘建築師事務所的機構建築有台中東海大學路思義教堂、夏威夷東西文化中心、麻省理工學院地球科學館與西列克斯大學新聞新屋傳播中心等，全都尚未完工，尚無從驗證成果。相對於其他建築師事務所，貝聿銘建築師事務所的業績頗屢弱，不過他在丹佛都市更新所完成的里高中心（Mile High Center）、五月百貨公司（May D & F Department Store）與希爾頓旅館等項目都有很好的名聲，這些在地的經驗是加分，再加上羅柏斯深被貝聿銘的人格特質與承諾所感動，這些因素俱是促成貝聿銘最終膺選的重要因素[2]。7月16日遴選委員會二度會議，經匿名投票，貝聿銘勝出。10月25日大氣研究中心發布新聞，正式委託貝聿銘為設計建築師。

對貝聿銘而言，全國大氣研究中心是個學術研究機構，在此之前他的業務以集合住宅與開發案為主，全國大氣研究中心是一項新的嘗試，是一個突破機會。再則這亦是他首度面對非都市化的環境從事設計，要在空曠的台地興建能夠滿足業主特殊要求的建築物，實在是一大挑戰。貝聿銘很豪情的表示曼哈頓的摩天大樓哪能與大自然的洛磯山嶺（Rocky Mountains）比高，他將勇於面對這個嚴峻的挑戰。

中心的基本要求是能供三百至五百位科學家們工作，總樓地板面積約10萬平方英尺，包括研究室、圖書館、展覽空間、禮堂、會議室、辦公室與餐飲空間等，在五、六年以後考慮進行第二期擴建。「渾沌不確」是羅柏斯心中的構思，他希望有許多小空間供科學家們共聚，「*由一處到另一處，可以有五種不同的選擇，沒有指引的話，人們分辨不出何者是最佳途徑。*」羅柏斯這般解釋他的渾沌不確觀。這種想法倒是挺科學的，也切合大氣科學研究的精神所在，羅柏斯的用意在激勵無目的性的交往互

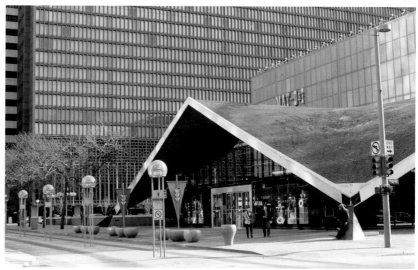

克羅拉多州丹佛市的里高中心　　已被拆除的丹佛五月百貨公司

動。能夠變通是設計的必要條件，研究設備與方法常隨科技日新月異，能適應改變的隔間是建築師不能忽略的要素。因為要有足夠的牆面做為書架、安置黑板，這使得開窗面積盡量減少。羅柏斯很不喜歡將實驗室安排在長廊兩側的傳統式布局，這促使研究中心勢必往垂直發展。當年，大氣研究是學界的童養媳，羅柏斯胸懷壯志，要藉由興建一幢前瞻性的建築物，提供該學域的專家學者們一個足以為傲的「家」，來彰顯大氣科學，作為大氣研究界的共同信念象徵。全國大氣研究中心在功能、象徵與美學三個層面的要求，貝聿銘以空間、形式與建材做了最佳的回應。

　　當貝聿銘提出第一個方案時，大氣研究中心的科學家們全楞住了，他們心目中的「家」是一個能便於變通的大空間，貝聿銘給的是一棟集中化的大樓，顯然這是貝聿銘昔日開發案經驗的投射。羅柏斯博士認為在開闊的台地，建築物布局應該散開，而且研究中心沒有足夠的經費負擔這般高樓化的建設。而貝聿銘的初案設計太完整，以致日後不可能加建，這也是不被接受的原因之一。由於沒有任何文獻、圖片保存，到底初案是什麼模樣已無從瞭解[3]。

　　經過多次溝通，貝聿銘領悟到掌握場所精神與尺度是首要之途，既然難與大自然抗爭，何不與大自然融合！先前為了瞭解基地，他曾攜了睡袋在台地過夜；曾與夫人開車旅行，從墨西哥州的阿布奎基（Albuquerque）到丹佛（Denver），沿途參觀考察了印第安人的岩石構造遺址。被列為世界文化遺產的阿納薩及懸壁建築（Anasazu's cliff house），其構築之色彩與岩壁同色調，與環境全然融合，這給了貝聿

全國大氣研究中心配置圖。標號3為未來興建的南塔樓、標號4為未來擴建的實驗室、標號7為未來擴建的會議廳。

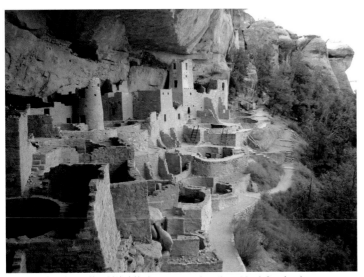
世界文化遺產的阿納薩及懸壁建築（Courtesy of National Park Service）

銘設計的靈感。印第安人半山所建築的穴居給貝聿銘的啟示是：盡量減少敷地面積，避免破壞生態。爾後在規劃階段，在停車場處，為了保存一棵大樹，步道繞樹而過，整個500英畝的基地，建築物僅占用了極小部分，可見建築師對環境的用心。為了讓羅柏斯博士的理想得以實現，市府特別破例於1961年1月突破「藍線」法令的規定，對未來的中心提供用水；而羅柏斯對市府許諾，全國大氣研究中心周遭會保持自然面貌，建築與景觀協和，最終貝聿銘的配置與建築做到了羅柏斯的許諾。1963年3月克羅拉多州政府出資25萬美元，買下中心所中意的土地，然後無償贈予中心興建新實驗室。

全國大氣研究中心的平面看似複雜，仔細品鑑，卻可以體會出貝聿銘理路清晰的設計。他以22英尺柱距為模矩，模矩組構成十字單元，十字單元排列成平面，單元之間以廊橋連接。廊橋是貝聿銘作品的特色，尤其在講求空間效果的美術館，貝聿銘一再應用廊橋的手法，製造不同視點、視域效果。在全國大氣研究中心，部分廊橋被玻璃窗包覆，使在全國大氣研究中心工作的科學家們，在埋首實驗室多時之餘，行走其間能夠瀏覽到戶外瑰麗的風景，不像尋常的實驗中心總是封閉的，廊橋增加了人與大自然接觸的機會。在低矮的兩層樓建築部分，天窗的應用是另一次的發揮。對冬季長期積雪的克羅拉多州，能讓和煦的陽光進入室內，是一大功德。然而貝聿銘將停車場配置在戶外，冬季下雪及刮風時，對員工們則是一大辛苦的跋涉；該地的落山風強勁，風速可高達時速150英里，這就不是僅僅露宿基地一次的貝聿銘所料能及的環境因素。

全國大氣研究中心北塔是辦公空間

樓高五層的建築塔，入口旁的北塔是辦公室，東塔是實驗室，兩塔之間的群樓部分包括了兩層樓高的圖書館、餐廳、展覽室、會客交誼室等公共服務空間。全國大氣研究中心訪客多，又全年對外開放，要有效地控制，確保安全性，勢必要有效地分隔公私領域。貝聿銘將辦公

實驗室位在全國大氣研究中心東塔

全國大氣研究中心的會客交誼室

全國大氣研究中心的圖書館

室集中在北塔,羅柏斯十分讚揚,「讓人難以找到的辦公室是最好的辦公室。」對在北塔工作的員工,辦公樓層沒有冗長的走廊,員工們上下樓容易交往;對外人,要上樓非得經保全警衛的關卡,而且越高的樓層供較高級職員使用,越不容易闖關。私密性與領域感的內部空間是設計成功之處。遷入二十餘年來內部空間未曾有過重大變更,是建築師足以自豪的。曾經一度因空間不敷使用,中心徵求願意搬到山下克羅拉多大學的工作者,竟然沒有一個自願者;許多工作室牆上掛著全國大氣研究中心的照片,說明大家都以這幢建築物為傲,以在研究中心工作為榮。

塔樓在五樓處有突出的遮簷，在造型上是收頭，在功能上是遮擋高緯度陽光的眩光。羅柏斯博士稱五樓像個鳥巢，在不同的塔頂各有一個閣樓，由於不位在主動線，位置很孤立，可以讓科學家獨處不受干擾，是他個人最欣賞的空間。遮簷使得全國大氣研究中心在形式上，頗具有現代建築大師柯比意風格的厚重雕塑感，一反貝聿銘先前作品暴現結構的密斯風格，全國大氣研究中心堪稱是貝聿銘建築風格的轉捩點。柯比意於1955年完成的廊香教堂（The Chapel of Notre Dame du Haut in Ronchamp）亦建於山麓，是全國大氣研究中心創意的原型。貝聿銘爾後設計的達拉斯市政廳更進一步將柯比意的理念發揮，改變了過去的形式，創造屬於自己的風格。

全國大氣研究中心的設計原創性，貝聿銘自承深受路易·康（Louis I Kahn, 1901-1974）的影響。仔細審度平面與造型，全國大氣研究中心帶有些微路易·康所設計的賓州大學理察醫學研究樓（Richards Medical Research Laboratories, University of Pennsylvania）的影子[4]，這可由凸出高聳的塔與開窗方式驗證。開窗是全國大氣研究中心值得討論的課題，「窗子不是在牆上敲洞」貝聿銘表示，實驗室要控制光源，以人工採光為主；建築物得呈現厚重堅實感，使得開口不能過多；而當地的物理環境強烈眩光擾人，迫使窗戶得盡量減少。貝聿銘乃以狹長垂直的開口為窗，增加了建築物的垂直感，使五層的建築物有超乎其樓層的高度感受，占外牆面積甚少的開

貝聿銘與夫人在工地檢視研究中心的混凝土樣版（全國大氣研究中心提供©UCAR）

口，解決了上述的需求與問題。兩組塔樓有挺拔的雄姿，無凌霄的霸氣，很自然地成為全國大氣研究中心崇高理想目標的象徵。

混凝土是全國大氣研究中心最主要的建材，貝聿銘特別自20英里外運來石材將之打碎充當骨材，使混凝土呈紅棕色，再經由斬擊，露出骨材中的紅棕石粒，讓量體感十足的建築物與整體環境融合，這般對環境美感的尊重與重現，是貝聿銘成功傑出的原因之一。此一對待混凝土的獨到方法學自於挪威藝術家奈賈（Carl Nesjar, 1920-2015），適時在紐約市曼哈頓的紐約大學大學廣場公寓（University Plaza），貝聿銘安置了畢卡索的雕塑〈希維特像〉（Bust of Sylvette），作品由奈賈採用混凝土將原本平面的畫作立體化，混凝土經由噴砂特別處理，有特殊的質感效果。貝聿銘將此手法

塔樓頂處有突出的遮簷

全國大氣研究中心的混凝土細部

狄莫伊藝術中心的混凝土表現

德國柏林歷史博物館的混凝土表現

魯道夫設計的耶魯大學建築暨藝術學院的混凝土表現

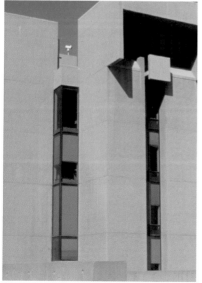
全國大氣研究中心以狹長垂直的開口為窗

賓州大學理察醫學研究樓

紐約大學大學廣場公寓畢卡索的雕塑「希維特像」

全國大氣研究中心通往停車場的半圓樓梯

達拉斯市政廳前的大圓水池

全國大氣研究中心東側的露台區縱橫井然的樹木

進一步加工提升，透過建材的質感回應中心所關切的環境課題，亦營造了獨特的美感。

　　70年代混凝土雕塑性的表現盛行，與當時另一位當紅的名師魯道夫（Paul Rudolph, 1918-1997）比較，貝聿銘的混凝土表現充分顯示場製施工的特性，含蓄地流露著細緻的風韻。不像魯道夫的作品，混凝土質感堅實粗糙，摸上去幾乎使人皮破血流，一副粗野蠻橫之氣。貝聿銘的混凝土表現帶有親密感，吸引人們伸手輕輕撫觸，引導人們深切地體會材料所發揮的特性。為了增加垂直感，全國大氣研究中心混凝土的紋理是垂直的。雖然皆以混凝土為主，不同案件，不同要求，不同表現，比較狄莫伊藝術中心、達拉斯市政廳、康乃爾大學姜森美術館等，乃至晚期的羅浮宮、美秀美術館與德國柏林歷史博物館等作品，可以發現貝聿銘在混凝土的雕塑性，力求統一中有變化的美感。

　　有稜有角的方正建築物，輔以曲柔圓順的基地配置——剛柔相濟，是貝聿銘最愛的手法。印第安那州哥倫布市羅傑紀念圖書館的景

全國大氣研究中心的中庭（全國大氣研究中心提供©UCAR）

觀與步道、達拉斯市政廳前的大圓水池、康州梅侖藝術中心（Paul Mellon Center for the Arts）的車道、北京香山飯店的流觴渠等，一一顯示了此手法。全國大氣研究中心大門入口前的迴車廣場，通往停車場的半圓樓梯，都在貝聿銘日後作品中出現過，他在全國大氣研究中心做了先驗性的告白。

貝聿銘對建築紀律的嚴謹追求，即使是在敷地植栽方面都不輕忽，位在全國大氣研究中心東側的露台區，縱橫井然的樹木再次地表現其秩序性。露台區的綠意與入口的中庭是對比，中庭被廊橋圍繞，較封閉，空間鋪石材。原本中庭處有一噴水的水池，現況只見硬鋪面，因為噴水被風吹得四處噴灑，造成了許多不便，導致一度不得不以雕塑取代。貝聿銘為其母校麻省理工學院設計地球科學館時，將地面層挑空，該館面朝冬季季風的方向，以致在冬天受風壓影響，大樓入口的大門難以推開，一旦開了門，狂風肆虐，襲入館內，教授與學生們都抱怨，貝聿銘解嘲道「我畢業自麻省理工學院，卻不知道風洞效應」。

顯然，在全國大氣研究中心的中庭，貝聿銘沒有記取教訓。中庭的西北牆面看到了不該有的水漬污痕，這是因為落水凸出的長度不足，受季風風勢之助長，落水潑濺到牆面所造成。在建築物高處的女兒牆，有些不該有的裂痕，這是因為牆面受日曬高溫，而部分陰影處陰涼，溫差造成了裂痕。中心的建築是平屋頂，冬天積雪，到春天雪融，氣溫變化造成不少裂縫，裂縫造成漏水，漏水一度是最

全國大氣研究中心（全國大氣研究中心提供©UCAR）

擾研究中心的維護問題，所幸賴原本的營造廠將困擾解決了。研究中心曾為了漏水問題與營造廠、建築師對簿公堂，最終三方協議解決紛爭[5]。雖然有這些看得見的小瑕疵，與屋頂漏水、地基移動等看不見的毛病，但這都無損全國大氣研究中心的傑出成就。

在基地南側，本來設計了第三組建築群，包括實驗大樓與會議室，因為經費短絀，始終未興建。對未竟完成的部分，貝聿銘惋惜地表示，這使得全國大氣研究中心欠缺了環抱台地的氣勢。在東側的停車場，原本計畫興建可容四百人左右的大禮堂，禮堂以地下道與東塔樓連接，這也淪為紙上建築。在現場觀察，倒難以察覺這分遺憾。1967年搬入時可容四百人使用的新中心，隨著歲月推移，使用人數激增，為了因應空間不足，研究中心於1977年與1980年共增建了兩萬餘平方英尺，所有增建的空間都地下化，避免破壞原設計的完整與美感。保持生態、尊重自然的外部空間，又尊重原設計者的原創，人們絕不致於感到建築物是外來的異物，「本於自然，形勢自生，雖由人作，宛若天成」是全國大氣研究中心的最佳註腳。為了配合國立科學基金會的進駐中心，於1968年貝聿銘在停車場北側的樹叢中，另設計了一棟獨立於實驗樓層的兩層樓房，其特色是混凝泥土的表面不復斧鑿，以較光滑的清水方式呈現。這棟被稱為費雪曼樓（Fleishmann Building）的小樓，與中心有一段距離，而且被樹叢遮蔽，除非有心，通常不會意識到它的存在。

70年代，台灣對世界建築資訊的獲取不易，由美國新聞署在香港印行的《今日世界》雜誌是少數能夠接觸美國建築的管道之一。1970年7月1日第439期，〈配合天然景色的建築傑作〉一文譯介的正是全國大氣研究中心，附圖中見麋鹿在窗外漫步，真是一幅建築與自然和諧的畫面。二十年後，當我經由丹佛赴圓石市，站在山腳，仰望全國大氣研究中心，其磅礴的山勢懾人，全國大氣研究中心靜默和諧地等著人們去朝聖。

上山的道路受山坡地的影響採弧形，貝聿銘為了經營朝聖的效果，刻意地將道路曲折綿延，使得一路上山時所見的全國大氣研究中心，隨著路徑的改變而變化。抵達入口，一方雕塑性強烈的標誌映入

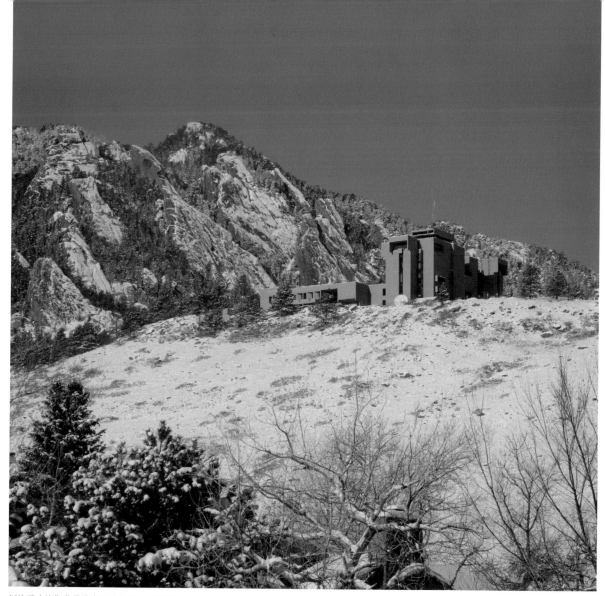

以洛磯山嶺為背景的高原美境（全國大氣研究中心提供 ©UCAR）

全國大氣研究中心門廳北側牆面的壁畫

全國大氣研究中心門廳（全國大氣研究中心提供 ©UCAR）

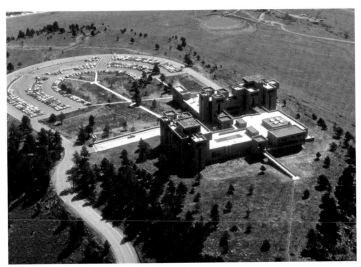

全國大氣研究中心鳥瞰（國立大氣研究中心提供 ©UCAR）

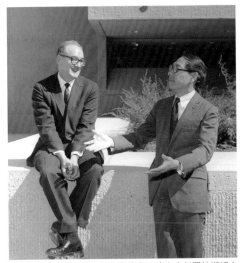

成就全國大氣研究中心的兩位主角：中心主任羅柏斯博士
與建築師貝聿銘（國立大氣研究中心提供 ©UCAR）

秋色中的全國大氣研究中心是美國建築師協
會雜誌（AIA Journal）1979年6月號的封面

眼簾，其與建築造型相呼互應。步入門廳，開啟的大玻璃牆迎面，將建築物周遭的美景納入室內。門廳北側牆上有一幅壁畫，係科學家沙普羅（Dr. Melvyn Shapiro）博士構思，由藝術家柯華德（Howard Crosslen）完成。壁面中的每個線條皆有寓意，曲線代表大氣中的氣流，鮮黃的圓是太陽，太陽下方上揚的曲線係維京船（Viking Ship），維京船象徵北歐人對天文的研究，褐色的面塊是地球，畫面上有山、有水、有風暴、有氣溫分布線，交織出自然氣象的景觀，適切地透過藝術充實空間，表現此建築物的功能。西側的休憩會客室挑高兩層，敞亮的空間攬美景入室內，其外有座橋連接山徑，貝聿銘仔細用心地，再三將建築物與大自然融合。透過休憩會客室的大玻璃面，親眼見到麋鹿悠然漫步在草叢中，記憶深處的雜誌中之畫面油然躍升，實景與印象吻合，也再次驗證羅柏斯博士對保育環境的初衷始終被呵護保存！

　　在貝聿銘的建築生涯中，全國大氣研究中心有甚為重要的影響，這是他跳脫一貫集合住宅與開發業的首次不同嘗試，是貝聿銘第一次遠離都市塵囂的作品，也是風格變遷的里程之作。尤其重要的是，藉此作品貝聿銘獲得賈桂琳的賞識，得以設計甘迺迪總統紀念圖書館，大大提升了他的地位，進入更高層次的社交圈，能夠接踵獲得如華盛頓國家東廂藝廊、巴黎羅浮宮整建等舉世注目的案件，確立其國際大師級的地位。

　　因為全國大氣研究中心的造型非凡獨特，伍迪·艾倫（Woody

Allen, 1935-）在影片《傻瓜大鬧科學城》（Sleeper）中，將之做為21世紀地球政府的總部，在此科幻電影中，全國大氣研究中心展現的是未來世界的建築面貌。現代建築教父強生於1979年就讚譽全國大氣研究中心是一幢後現代建築的佳構[6]。全國大氣研究中心屬於後現代建築或是現代建築，姑且不論，不可否認的是：全國大氣研究中心是卓越的建築作品。

日本知名建築攝影家二川幸夫（Yukio Futagawa, 1932-2013）身兼《世界建築經典集》（Globle Architecture）發行人與主編，將全國大氣研究中心納為第四十一集，該集的作者馬霖（William Marlin）以中國造園的疊石師（Rock Farmers）為喻，將全國大氣研究中心視為庭園中的岩石，建築師成功地表現了孤獨的形象，將全國大氣研究中心昇華至藝術的境界[7]。循著馬霖的譬喻，宛如中國園林中假山的全國大氣研究中心——一個人為創造的景觀，其高聳的塔樓就似疊築出的磷磷石筍，凹凸的立面就像皺皺的山石，在陽光下隨日影變化，疏朗有致的布局，渾似中國庭園的意境。以中國庭園揚名的蘇州是貝聿銘童年曾經生活的地方，當年童幼的他可能並不了然蘇州庭園山石之美，可是全國大氣研究中心蘊涵著中國造園疊石師千古的睿智卓識，蘊涵著超時代的才華價值，造就了全國大氣研究中心豐富的藝術感！

1967年5月10日全國大氣研究中心落成，在啟用典禮貝聿銘感謝所有相關人士之時，提到五年前羅柏斯博士的耳提面命：「請讓建築不要顯眼」、「請保存基地的所有野花」。貝聿銘很幽默地表示抱歉，因為他並沒完全達成任務，反而在風景美麗的高原添加了人作的、非自然的建築。在中心的入口處牆面有一方小小的匾，上面寫道：「如果你在尋找他的紀念碑，環顧周遭吧！」[8]「任何一個第一流的研究中心所具的特點，就是一種非機械性啟發新思想和貫通智慧的無形氣氛。一座象徵或是孕育這種氣氛的建築物是專為擴展人類智慧、精神和愛美的生活而設計的，不是一個普通辦公的所在。我們的理想並不是要興建一座紀念碑或是廟堂，而是一個各種不同學識背景的人士能把晤流連，幽居獨處，或是欣賞朝夕不同美景的所在。」[9]全國大氣研究中心以洛磯山嶺為背景，創造了羅柏斯所嚮往的高原美境[10]。

註釋

1　1960年9月20日向羅柏斯提出的初步報告。Collection of HISTORY of THE MESA LAB at NCAR UCAR OPEN SKY網站：file:///C:/Users/admin/Downloads/OBJ%20datastream%20（37）pdf

2　1961年6月26日羅柏斯與貝聿銘面談紀錄。Collection of HISTORY of THE MESA LAB at NCAR UCAR OPEN SKY網站：file:///C:/Users/admin/Downloads/OBJ%20datastream%20（38）pdf

3　1985年2月28日羅柏斯博士的口述歷史紀錄提及全案的設計過程。University Corporation for Atmospheric Research/ National Center for Atmospheric Research/ Oral History Project/ Interview of Walter Orr Roberts / February-April, 1985/ Interviewer: Lucy Warner.

4　University Corporation for Atmospheric Research/ National Center for Atmospheric Research/ Oral History Project/ Interview of I.M. Pei/May 14, 1985/ Interviewer: Lucy Warner.

5　同註3。

6　Andrea O. Dean, "Conversations: I. M. Pei," AIA Journal, June 1979, P. 61

7　GA41: I. M. Pei & Partners: National Center for Atmospheric Research Boulder, Colorado 1967, Tokyo, A. D. A. Edita, 1976.12.

8　語出自英國建築師侖恩（Sir Christopher Wren, 1632-1723）的基誌銘：「If you seek his monument-look around you..」，侖恩為倫敦設計了五十二座教堂，包括聖保羅大教堂。

9　同註3，羅柏斯對中心所擬的建築計畫書告白。

10　2017年8月17日全國大氣研究中心特舉辦50周年敬獻紀念會，幼子貝禮中代表貝聿銘參加。

適地塑形
華府國家藝廊東廂
National Gallery of Art, East Building / Washington D. C.

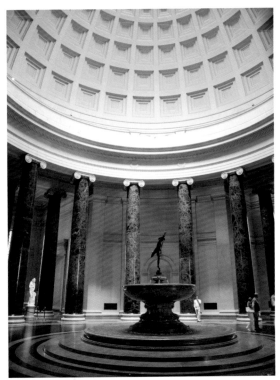

仿羅馬萬神殿的國家藝廊圓形大廳

「偉大的藝術家需要偉大的業主」貝聿銘如是說。華府國家藝廊東廂的成就正是斯言的最佳見證。

華府國家藝廊的業主是梅倫家族（The Mellons）。按《美國遺產》雜誌（The American Hertiage）的報導，美國史上最富有的四十個人，梅倫家族的梅安祖（Andrew W. Mellon, 1855-1937）與梅理查（Richard B. Mellon, 1858-1933）兩兄弟列名其中，其家族在匹茲堡靠銀行、鋁礦、石油與鋼鐵累聚大量的財富。1921年美國總統哈丁（Warren G. Harding, 1865-1923）任命梅安祖出任財政部長，歷經哈丁、柯立芝（Calvin Coolidge, 1872-1933）與胡佛（Herbert Hoover, 1874-1964）三位總統，在職期間長達十年十一個月（1921.3.9-1932.2.12）。在任內梅安祖建立美國聯邦預算系統，致力降低聯邦政府在一次世界大戰的債務，修正所得稅率，讓民眾的負擔減少，讓工人階級的家計負擔獲得舒緩。這使得美國國債從1919年的33兆美元，在十年之間降至16兆美元。1932年遭民主黨參議員彈劾，梅安祖辭職，旋即被任命駐英國大使。在英國僅一年，回美國後，梅安祖漸漸淡出政壇，開始從事慈善事業。

早在1913年為了紀念父親，梅安祖兄弟倆就大力贊助匹茲堡大學（University of Pittsburgh）。在胡佛總統任內，梅安祖曾表達願意捐出個人的藝術收藏，成立美術館，直到1931年方有所行動，1935年正式發表聲明，至1937年3月24日梅安祖生日當天，國會接受了他的捐贈，

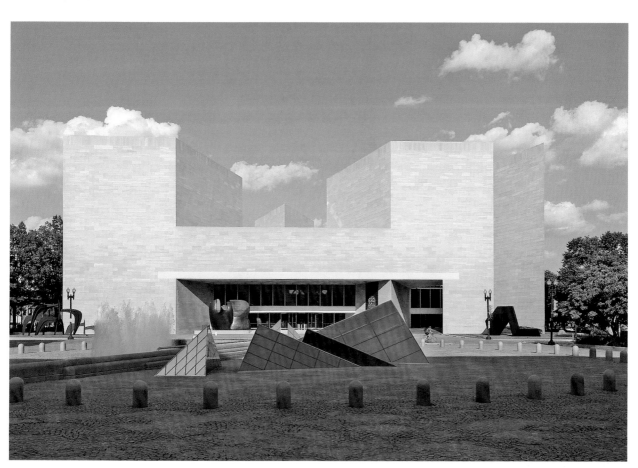

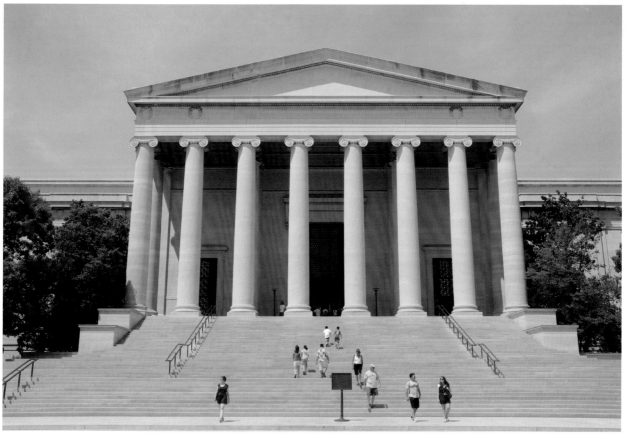

捐贈內容包括典藏品與美術館建築物，典藏品的藝術價值估計達4000萬美元，建館經費約1000萬美元。典藏品包括於1930-1931年期間從俄國冬宮釋出的二十一幅經典畫作。可惜梅安祖與設計的建築師柏約翰（John Russell Pope, 1874-1937）於1937年8月相繼去世，不克親眼目睹落成的華府國家藝廊。

1941年3月17日華府國家藝廊揭幕，由梅安祖的兒子梅保羅（Paul Mellon, 1907-1999）代表致贈。當年梅安祖很謙遜，不以自己的名字為美術館命名，希望藉由國家之名吸引更多人捐贈支持。未開館前，費城的大企業家山姆‧卡瑞斯（Samuel Henry Kress, 1863-1955）就捐了三百七十五件義大利文藝復興時期為主的油畫與十八件雕塑品、一千三百零七件銅器等。爾後陸續有約瑟夫‧魏德恩（Joseph Early Widener, 1871-1943）、萊辛‧羅森沃爾德（Lessing Julius Rosenwald, 1891-1979）等多位重量級的捐贈人，充實了國家藝廊的典藏。

1940年年底國家藝廊館完工，新古典主義的館舍出自柏約翰，以仿羅馬萬神殿（Pantheon）的圓形大廳為中心，向東西兩翼發展，按年代分類方式展覽，展覽室的室內設計配合作品裝修，營造最佳的氛圍。為了達到良好的效果，室內的石材多達十四種，分別來自美國各州，甚至遠從義大利、法國、比利時進口，如圓形大廳36英尺高的十六根巨柱係採用義大利盧卡（Lucca）的綠色石材。圓形大廳的焦點是希臘天神莫利丘（Mercury）的雕像，東西走向的長廊從大廳開展，長廊也是展間，陳設著眾多的雕塑。

第一任館長范戴維（David E. Finly Jr., 1890-1977）是梅安祖的得力助手，早在1921年梅安祖任財政部長之際就替他擘劃財稅政策。受范戴維影響，梅安祖於1928年蒐藏了二十四幅文藝復興時代的油畫與十八件雕塑，這是華府國家藝廊初始的核心典藏。自1938年范戴維出任館長，至1956年退休，藉由其地位在任內大力從事保存二戰期間歐洲的藝術品。范戴維的繼任人沃約翰（John Walker, 1906-1995）畢業自哈佛大學，主修藝術史。1935-1939年沃約翰在羅馬美國學院（American Academy in Rome）任教兼副院長。在羅馬，他聞知華府國家藝廊成立一事，向梅保羅寫了一封自我推荐的信，改變了他的生涯。沃約翰任內的大事包括1963年向羅浮宮商借〈蒙娜麗莎〉展出，轟動一時；1967年蒐購達文西（Leonardo da Vinci, 1452-1519）的〈the Ginevra de Benci〉、林布蘭特（Rembrandt, 1606-1669）的〈Aristotle with the Bust of Homer〉、艾爾‧葛利哥（El Greco, 1541-1614）的〈Laocoon〉等經典作品，讓館藏的質與量大大提升；最重大的貢獻是籌劃館舍的擴建。

1961年沃約翰聘用了年方二十七歲的卡特‧布朗（J. Carter Brown, 1934-2002）擔任助理，三年之後卡特‧布朗被升為副館長。他認為國家藝廊不單是展覽的場所，還應該將資源提供給學者從事研究，他很心儀埃及亞力山大圖書館（Library of Alexandria, Egypt）的歷史，因此極力主張擴建計畫應該包括視覺藝術研究中心。早年開幕時一百三十間展覽室只有五間有藝術品，很難想像至60年代館舍空間已經不足，因此董事會決定擴建，唯一的要求：新館一定要採用原館舍的大理石作為主要建材。

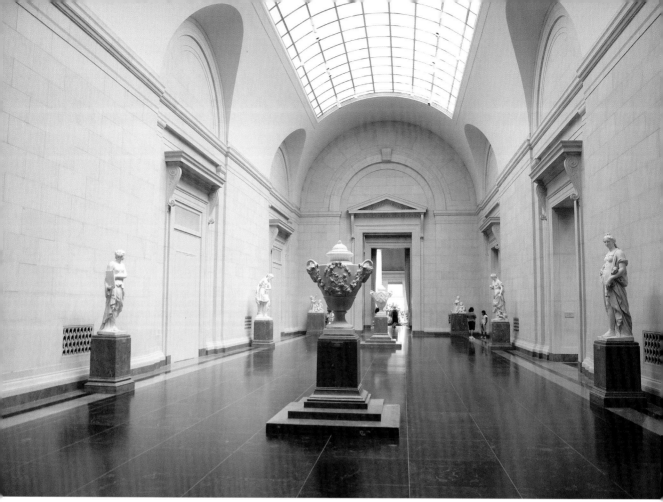

國家藝廊的長廊

　　由布朗領銜的籌建小組開始徵選建築師，他四處請益，對象眾多，甚至遠至西岸，加州大學洛杉磯分校（University of California, Los Angeles）校長莫非（Franklin Murphy, 1916-1994）也在列。在建築專業界，他諮詢了曾任麻省理工學院院長貝魯斯基，貝魯斯基提供了一份名單，包括強生、羅區（Kevin Roche, 1922-）、貝聿銘、瑟特（Jose Luis Sert, 1902-1983）、布魯意、史東（Edward Durell Stone, 1902-1978）、魏哈里（Harry Weese, 1915-1998）、路易‧康、魯道夫、史賓斯、密斯、S. O. M、山崎實等[1]。同時貝魯斯基繪了一張配置草圖，循著陌區（The Mall）建築物的通則，將入口安排在南側，在西側有天橋跨越第四街，與本館連接。這張草圖的目的只是在初步估算樓地板面積，好讓籌建小組能根據面積籌措經費。

　　按貝魯斯基的名單，館方發出邀請信，請建築師們提供作品集與相關資料，名單中的路易‧康就回信表示無意參加[2]。卡特‧布朗指示籌建小組走訪建築師們的事務所與他們的作品，初步結論是強生、羅

貝聿銘設計的狄莫伊藝術中心雕塑館

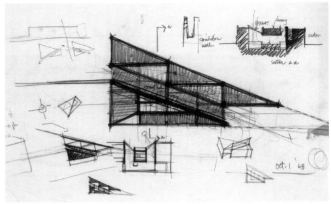

1968年10月1日國家藝廊東廂的草圖，其剖面有狄莫伊藝術中心的影子。（華府國家藝廊提供 ©National Gallery of Art）

貝聿銘設計的伊佛森美術館

區與貝聿銘等三位進入複選。強生夸夸大言個人在博物館設計的成果，其自我推銷之手法使布朗印象深刻。羅區的加州奧克蘭博物館（Oakland Museum）以景觀手法隱匿了建築物，令人聯想他所設計的紐約福特基金會大樓（Ford Foundation Building），辦公空間圍繞著綠意的室內庭園，頗令布朗為之心動。但當時羅區正忙於紐約大都會博物館的擴建，讓館方懷疑羅區是否能夠分身投入東廂的新館舍。

卡特・布朗參觀了貝聿銘的第一個美術館作品——伊佛森美術館，該館的空間格局正是布朗心目中所企求的：一個中庭，中庭內有一個雕塑感的樓梯，還有多個尺度互異的展覽室。他也走訪過狄莫伊藝術中心，擴建的雕塑館謙遜地與主館融合，貝聿銘對既存建築物的尊重，不禁令人想像未來國家藝廊新舊館舍的關係。在體驗過全國大氣研究中心，並且知道研究中心的造價沒有超過預算，這使得籌建小組對貝聿銘的印象為之更佳。不過另一件小事讓卡特・布朗下定決心，那是伊佛森美術館開幕晚宴，貝聿銘居然缺席，因為他正在醫院急診，先前貝聿銘為了調整一個混凝土管的位置，要求向左移兩英吋，不幸混凝土管倒下傷了他的手指。這個事件令布朗感到貝聿銘是一個完美主義者，應該就是設計國家藝廊新館的最佳建築師人選[3]。

1968年7月9日館方發布新聞，貝聿銘正式被遴選為設計新館的建築師，從通知提供資料至委託公布，整個程序耗時九個月，由此可知館方的審慎。接著貝聿銘與卡特・布朗在雅典會合，展開他倆的歐洲博物館考察之旅，第二站到義大利，接著至丹麥、法國與英國，旅程達三週，參觀了十八座博物館。他們參訪的重點不僅著眼於觀察不同博物

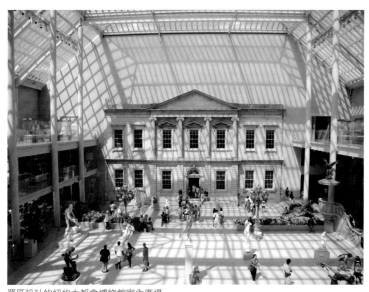

1969年2月18日國家藝廊東廂的草圖，在角隅處安排三個垂直的小空間，實踐「館中館」的概念（華府國家藝廊提供 ©National Gallery of Art）

羅區設計的紐約大都會博物館室內廣場

館的優點，還企圖發掘其缺點，希望不要重蹈覆轍。貝聿銘對於丹麥的路易斯安那現代藝術博物館（Louisiana Museum of Modern Art）格外有感；布朗則欣賞米蘭的波爾蒂佩佐利博物館（Poldi Pezzoli Museum），這個由私人宅第改建裝修的博物館，四層樓的館舍尺度親切，這給了他倆「館中館」（house museum）的概念[4]。

非方正的基地，陌區建築規範的限制，與陌區紀念性尺度融合，與舊館西廂建築要有所關聯等等，都是新館東廂設計所要面臨的挑戰。貝聿銘自陳在一次會議結束從華府飛回紐約途中，他在信封隨手畫下三個三角形，這竟然成了爾後設計發展的源頭。梯形的基地對角切割，構成一個直角三角形與一個等腰三角形。等腰三角形作為展覽空間，其底部垂線向西延伸，與本館西廂東西走向的長廊軸線合一，這頗契合柏約翰的對稱與軸線設計準則。南側緊鄰憲法大道的直角三角形則作為視覺研究中心與行政空間。兩幢獨立的建築藉由三角形的中庭連結。

從文獻索驥，設計發展的過程：1968年10月1日的草圖顯示中庭的構思，其剖面有狄莫伊藝術中心的影子；為符合館方對自然採光的需求，1969年1月19日的草圖出現層層退縮的屋頂；1月底，平面的雛形與天橋的概念流露；2月18日的觀念圖確定在角隅處安排三個垂直的小空間，實踐「館中館」的概念，這是最關鍵性的進展，平面設計從此就遵循該草圖一路發展。

1968年年底，布朗赴墨西哥出席博物館研討會，會中有一位行為科學家表示，一般人參觀博物館的時間以45-60分鐘為宜，超過則會產生焦慮感。卡特·布朗據此推估展示空間應該以1萬平方英尺為上限，這成了新館規模的依據之一。同時舊館欠缺的演講廳、商店、儲藏室、停車場與餐廳等都企求在新館彌補，這使得新館除了展示藝廊與研究中心的需求之外，產生許多服務空間。貝聿銘的對策是將這些需求全部地下化，並且以電動步道連接新舊兩館。館方對電動步道的想法有些遲疑，

認為太像機場，而且貝聿銘以閃亮的照明設計為訴求，這與美術館的莊嚴氣氛不搭調，但最終還是尊重採用了建築師的設計。事實證明貝聿銘的構想是對的，電動步道長172英尺，由於如此的動線安排，很自然地吸引觀眾往來兩館之間，增加了兩館的參觀人次。2008年10月館方以藝術家維拉里爾（Leo Villareal, 1967-）的作品〈多元宇宙〉（Multiverse）取代地下通道的照明，4萬1千顆LED燈在電腦操控下，呈現動態的科技藝術。

地下化的困境是空間容易閉塞陰暗，貝聿銘以天窗與瀑布突破，天窗給予自然光，瀑布提供視覺兼聽覺的體驗，而這些俱是地面廣場設計的延伸。新舊兩館隔著第四街，初始的方案貝聿銘以其一貫偏好的大圓設計了一個水池，水池的原意圖呼應西廂的圓形大廳。水池位在廣場，廣場以奧克拉荷馬州（Oklahoma）所產的花崗卵石鋪面，企求藉由建材的一致性將貫穿的第四街車道空間與廣場統合，如今的風貌是幾經調整修正的成果。因擔心水池可能漏水，會損及正下方的地下層典藏空間，所以取消水池。大圓的水池以車阻所形成的圓形空間取代，圓形空間內則是玻璃三角造型與噴泉，而且圓形空間向西移動，以利於東廂前有較寬裕的廣場空間。有人認為廣場上玻璃三角造型是羅浮宮玻璃金字塔的濫觴，貝聿銘解釋兩者的出發點截然不同，東廂廣場上的玻璃天窗造型尺寸既小又不統一，七個玻璃天窗高度從6英尺3英寸到11英尺3英寸參差不等，採用的是反射玻璃，利於自地下層暗處往亮處看，是單向的效果，並且造型非純粹的幾何形，呈70度的角度乃是華府街道角度的再現[5]。

國家藝廊新館東廂景觀建築師丹·凱利（Dan Kiley, 1912-2004）在噴泉北側種植了一排櫻花樹，在卵石鋪面的兩側規劃了規則的樹叢，藉由整齊的植栽陪襯貝聿銘的幾何造型。這個卵石廣場是建築物的前景，促成了東廂新館將入口安排在第四街，而非一般人所認知的南側憲法大道（Constitution Avenue）。以東西軸線考量設計，最大的優點是可以充分利用基地，如果入口在南側，又要照顧到對稱的需求，勢必令建築物的規模縮減。北側賓夕法尼亞大道（Pennsylvania Avenue）有限高130英尺的規定，南側憲法大道則要求樓高要低些，同一基地南北側高度有差異，是對建築設計的侷限，而高度正是華府藝術委員會所關切的課題。

在華府的建築得經過藝術委員會的審議，藝術委員會成立於1910年5月17日，成員七位，包含建築師、景觀建築師、雕塑家與法界人士，不必經由參議院同意，由總統直接任命，任期四年，可以連任。國家藝廊東廂一案送審時，主席威廉·華頓（William Walton, 1909-1994）是畫家，副主席伯納姆·凱利（Burnham Kelly, 1912-1999）是康乃爾大學建築藝術規劃學院院長。其他委員是建築師戈登·班夏夫特（Gordon Bunshaft, 1909-1990）及約翰·瓦內克（John Carl Warnecke, 1919-2010）、景觀建築師英朗·佐佐木（Hideo Sasaki, 1919-2000）、藝術家西奧多·羅斯薩克（Theodore Roszak, 1907-1981）與藝術暨建築評論家愛嵐·沙利南（Aline Saarinen, 1914-1972）[6]。

藝術委員會對於貝聿銘的提案以4：2通過，投下反對票的是愛嵐·沙利南與主席威廉·華頓。威廉·華頓對於建築物的高度深切關注，寫了一封信予貝聿銘說明立場，「你的建築很不同，簷口是強烈的連續線條，與檔案館、國家藝廊圓頂，在形式與量體不同」、「從美學與政治性的觀點，你的新館

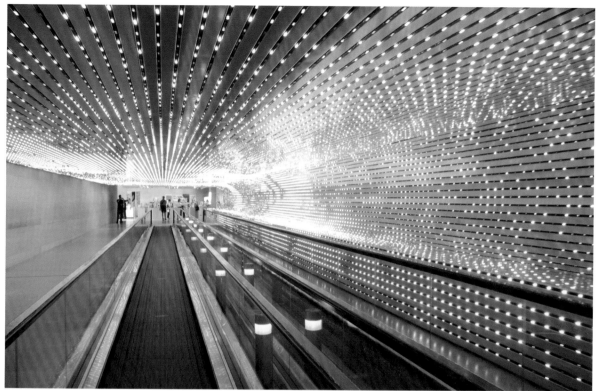
聯繫東西兩廂的電動步道

第四街的廣場

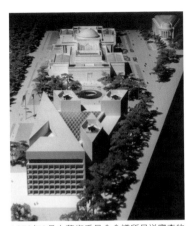

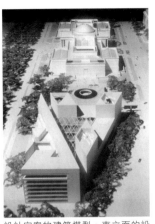

1970年1月向藝術委員會會議所呈送審查的建築模型，第四街廣場初始的方案是一個大圓水池。（華府國家藝廊提供 ©National Gallery of Art）

設計定案的建築模型，東立面的設計更改。（華府國家藝廊提供 ©National Gallery of Art）

舍位在一長排向著國會山莊的建築群中，將是很刺眼、過於自信的終點。」[7]。1970年1月向藝術委員會會議所呈送審查的建築模型，與爾後定案的模型比較，視覺藝術研究中心的造型與立面有重大的修訂。模型的東立面與南立面的格子窗，日後全都改為水平帶窗，以呼應西廂水平的意象。避免南立面連續線條過長的單調感，刻意的將立面按比例分割，成為雕塑感強烈的凹凸造型，同時增設屋頂露台，突破較單調的平屋頂，讓視覺藝術研究中心的高度與西廂等高。當時尚有一個問題，就是連結展覽空間與行政大樓，兩幢功能差異的建築中庭始終尚未定案。

為了加速設計的過程，貝聿銘特別聘請在波士頓的建築師歐葆羅（Paul Stevenson Oles, 1936-）為顧問[8]，借助他繪製透視圖的長才，將概念具體呈現加以檢討改進。按1970年11月6日的中庭透視圖，這個大空間是被混凝土平頂覆蓋。據專案經理雷納德回憶，有一天貝聿銘改變心意，將之改為天窗[9]，這是很重大的一步，使得東廂有了迥然不同的設計。但是天窗的規模與形式幾經琢磨，於1970年12月1日的透視圖中出現了一座東西向的天橋，雖然有了天窗，天窗並沒有全面地覆蓋中庭，在靠近視覺藝術中心處，依然是厚實的格子樑樓板；直到1971年3月4日經由透視圖的進一步研析，中庭才完整地沐浴在陽光中，出現開朗明亮的大空間，同時中庭種植樹木，將自然引進提升意境。貝聿銘將此中庭視為室內廣場，是第四街戶外廣場的延續。而在室內種樹也是貝聿銘作品的標誌之一。

受中庭大跨距的條件影響，使得天窗的構造繁複。初期的天窗結構系統頗類似甘迺迪圖書館的玻璃大廳，以致結構組件過多，缺乏疏朗輕快的效果；爾後經過再三修正，採空間桁架結構，以35×45英尺為模矩，使得天窗數量減至二十五個。考慮冬天積雪與平日下雨等天候因素，每個天窗之間特別設計了融雪與排水的管道。為了能仰望藍天，瞧見三個角隅處的塔樓，天窗刻意採用透明玻璃。但是透明玻璃形成的直射光線過於明亮，且有紫外線輻射的光害，因此玻璃的夾層

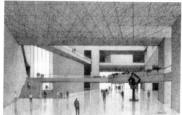
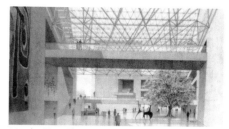

1969年11月6日的透視圖中庭被厚重的混凝土樓板覆蓋（華府國家藝廊提供 ©National Gallery of Art）

1970年12月1日的透視圖中出現東西向的天橋（華府國家藝廊提供 ©National Gallery of Art）

1971年3月4日的透視圖中庭完整地沐浴於陽光中（華府國家藝廊提供 ©National Gallery of Art）

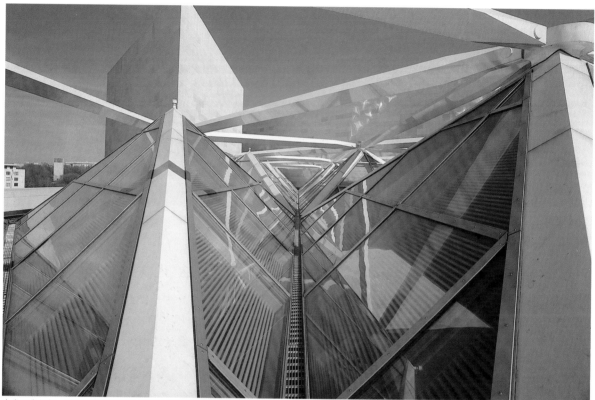

中庭天窗細部，玻璃的夾層有紫外線濾片以防幅射的光害。（貝柯傅建築師事務所提供 ©Robert Lautman）

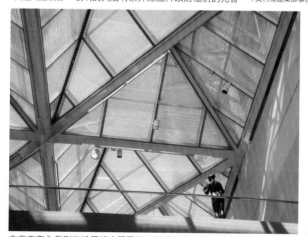

中庭天窗內側則裝設了鋁金屬圓管，形成百葉，產生柔和的亮度。

東廂中庭有綠樹，是第四街廣場的延伸。

有紫外線濾片，在內側裝設鋁金屬圓管，形成百葉，讓光線漫射入室內，產生柔和的亮度，這樣的手法在日後諸多被運用，成為貝聿銘作品的獨特標誌之一。

中庭內的天橋不單是動線，其寬度刻意被加大，使得天橋也是展覽空間。為了避免支柱可能防礙空間的通透，因此取消，這使得天橋勢必懸空，造成樑的厚度不得不加深。天橋的樑深達4英尺，比實際結構的需求略大些，尺寸是配合大理石的大小所決定，西廂的每塊大理石是5英尺×2英尺，因此2英尺成為東廂立面的模矩，這讓水平線條可以在同一高度，大大地減少了空間中線條交織的紊亂，塑造了空間的簡潔純淨。可惜四樓的天橋盡頭長期以來被封閉，使得通往展室的動線終止，喪失當初設計之初衷。

董事會在最初就決定東廂要採用與西廂相同的大理石，這促成貝聿銘第一次採用大理石作為建材。當年柏約翰是以5英尺×2英尺×1英尺的石材興建，時隔三十年，礙於經費，貝聿銘只能用5英尺×2英尺×3英寸的石材，還得面對大理石礦區沒有足夠產量的困境。早年西廂的大理石色澤有十五種層次，而東廂的石材只有五種變化。很幸運，當年參與西廂工程在田納西州礦區負責的建築師麥柯姆·萊斯（Malcolm Rice, 1898-1997）[10]為東廂復出，負責精挑細選大理石，讓立面的色澤紋理從底部漸層地向上變化，經過三年半的前置作業，才將石材運到工地。

石材以乾式營建，每片石板以不鏽鋼釘勾掛，外牆石板之間留了1/8英吋間隙，避免石板受冷縮熱脹碰撞損壞，室內的間隙是1/16英吋。轉角處的石材，通常以兩片石材砌合連接，由於東廂藝廊以三角形為基本形式，造成石片過薄很容易缺角碎裂，尤其視覺藝術研究中心西南隅處，那是從基地形狀切割出的角度，具有特殊的意義。營造廠堅持無法施作，希望建築師截除西南隅處尖銳的部分。貝聿銘將電梯、樓梯、廁所等集中成服務核，角隅的尖端以呈L型的完整石塊堆砌，力求保持19度28分68秒的尖角，使得這堵高牆就像剃刀般聳立，精彩地演出設計的功力。觀眾參觀東廂之際莫不感到好奇，無不觸摸這個尖角，向這一卓越的建築表現膜拜，多年來牆角被摸出了凹痕，這也反映了東廂藝廊受歡迎的程度。

室內，從二樓直通四樓的電扶梯，其旁的石材牆面配合電扶梯雕塑成凹壁，這又是一次大理石的表演，貝聿銘有心藉由此凹壁吸引人們上樓到天橋，從上方體驗俯覽東廂空間的變化。為了配合石材的色澤，全館的清水混凝土是客製的，水泥所混合的骨材是援引全國大氣研究中心的方式，力求水泥的色彩與大理石相同，為確保清水混凝土品質，花旗松木模板的質感紋理經過精挑細選，就像製作家具般力求調和，而且木模板只使用一次。仔細觀察東廂的清水混凝土牆面，沒有氣泡所造成的疤面，光潔的質感有若大理石，其設計暨營建水準上乘。日後巴黎羅浮宮增建工程的混凝土就以東廂為楷模，由此可知貝聿銘多麼地引此為傲。營造廠的監工為了激勵工人的榮譽感，特別安排工人參觀模型，指出工作的重大意義，藉此引發工人參與的驕傲感，以期能夠用心地施作，在在說明了東廂營建過程的用心[11]。

藝術介入建築是貝聿銘設計過程中的最愛之一，館方也有雄心藉由新館的增建典藏更多現代藝術大師的作品。貝聿銘提出了數個具潛能的設置點，其中之一是東廂藝廊西立面的觀眾入口處，他

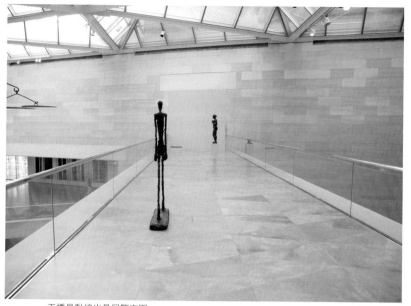

天橋是動線也是展覽空間

東廂的大理石牆面

東廂西南隅處的尖銳高牆

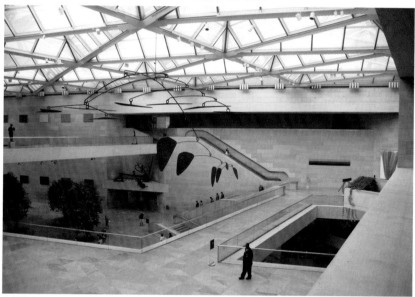

高懸於中庭的天橋

從二樓直通四樓的電扶梯

電扶梯旁的客製清水混凝土與大理石牆面演繹出和諧色調

屬意的藝術家是杜布菲（Jean Dubuffet, 1901-1985）。為了契合建築物的尺度，杜布菲特地到華府審視建築模型，幾經磋商提出一件名為〈歡迎遊行〉（Welcome Parade）的作品，那是一個4公尺高，由五個抽象人體組成的巨大雕塑，作品將安置在東廂的入口處。但是另一位大師亨利・摩爾（Henry Spencer Moore, 1898-1986）也看中相同位置，所以館方決定兩者作品位置互調，將〈歡迎遊行〉設在建築物北側賓夕法尼亞大道的綠地。該大道是議員們至國會山莊（Capitol Hill）的必經之途，考量到保守的議員們未必能夠接受這件作品，最終〈歡迎遊行〉被取消了。杜布菲基金會（Fondation Dubuffet）於2008年假巴黎大皇宮（Grand Palais）舉辦杜布菲大展時，該作品一度公開展覽。

東廂入口處亨利・摩爾的雕塑

貝聿銘與亨利・摩爾的友誼早於1968年就建立，設計伊佛森美術館時，入口廣場處就安置了摩爾的〈臥像〉，爾後在印第安納州哥倫布市克立羅傑紀念圖書館、新加坡華僑銀行、德州達拉斯市政廳皆可見到大師的藝術品。國家藝廊東廂如此重大的項目，貝聿銘當然力推亨利・摩爾。貝聿銘認為摩爾作品的風格與他的建築有虛實相倚的特色，而且其抽象有機的造型，在尺度上能隨基地要求放大而不會有任何違和之感，彼此相得益彰。這就是貝聿銘鍾情於亨利・摩爾作品的緣由。

亨利・摩爾對於當初位在北側的基地很不悅，向貝聿銘表示雕塑需要陽光才能體現立體感，他心目中的最佳位置是西側入口。既然杜布菲的作品沒被接納，入口處的設置點順理成章地讓給了他。摩爾的第一個提案貝聿銘並不滿意，建議摩爾以兩件微微分開的元件構成作品，好讓人們從間隙看到入口，而非一個巨大的實體擋在門口。最終摩爾提案〈對稱的雙刃〉（Knife Edge Two Piece），巧合地呼應貝聿銘所設計的西南隅處著名的尖角[12]。

另一件關鍵性的作品位在中庭，貝聿銘希望在諾大的空間內有一件垂吊的藝術品，柯爾達（Alexander Calder, 1889-1976）的動態雕塑是最佳選項。柯爾達動態雕塑的理念於30年代時就發想，是其知名的系列創作。當卡特與貝聿銘到法國訪問柯爾達的工作坊之際，柯爾達就急切地表示已經有局部的成果可以檢驗。其所構思的〈無題〉，是一件由十三個葉片組成，76英尺寬，重達5,000磅的動態雕塑，重量遠超過天窗的結構所能負荷。貝聿銘當時就很苦惱，因為天窗的結構系統不可能因為藝術品而改變，惟有改變藝術品才能解決問題，這對柯爾達而言恐難以接受。館方找了野獸派大師馬諦斯的孫子保羅・馬諦斯（Paul Matisse, 1933-）[13]協助，將原本的鋼材改為鋁料，修正了節點的焊接方式，好讓作品只有920磅，得以更輕盈易於飄動，縱然柯爾達對此有些微詞，但仍然接受了。1977年11月18日〈無題〉終於在東廂中庭呈現！可惜柯爾達未能親眼目睹，他已於1976年11月11

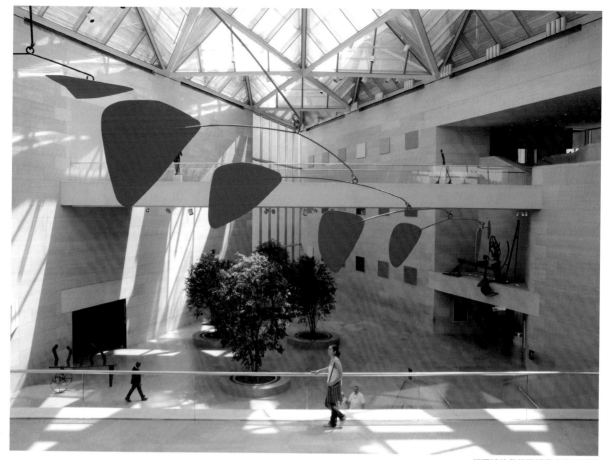

日逝世！多年來在陽光沐浴之下的〈無題〉風采不變，歸功於館方維護得力，2004年4月29日〈無名〉曾卸下全面維護過一次，2005年6月7日重新裝上。

　　1968年7月5日東廂的工程就已取得建造許可，但設計進度始終落後，1969年5月董事會才見到初步設計構想，1971年5月6日方破土動工。但金主梅保羅並不著急，他給貝聿銘的團隊充裕的時間，甚至當1974年6月工程進度達成36%，與原預定於1975年底竣工的時程有頗大差距，為精益求精，業主仍沒有給建築師與營造廠趕工的壓力。

　　興建過程多波多折，遭逢罷工與建材造價飛漲：因為基地地下水位高，基礎必須深至地下37英尺，要克服地下水的浮力，地底樓板厚達6英尺；由於空間內無柱子，最大的跨矩達180英尺，大跨矩令結構的鋼料費用大增，結構顧問魏匹公司（Weiskopf & Pickworthy, New York）[14]的貢獻不容忽略；為了要與西廂本館和諧共處，特使用西廂相

東廂的鐵三角（左起）：館長卡特・布朗、業主保羅・梅倫、建築師貝聿銘（華府國家藝廊提供 ©National Gallery of Art）

同的大理石，從田納西礦石廠精選石材，又是一筆不貲的預算；要讓混泥土的色彩與質感配合大理石，特殊級配的處理與模板使用的方式，更是增加費用的原因；中庭的天窗面積達16,000平方英尺，諾大的面積以空間框架結構系統支撐，其中的排水融雪等設備，都需要更多的經費才能達成。預算從初估的3,000萬美元，完成時已達9,400萬美元，如果不是梅倫姊弟[15]毫不遲疑的贊助，沒有任何一個業主負擔得起如此無限度的追加。

1978年6月1日，東廂終於落成，典禮中梅保羅致辭表示：「我一生中委託過許多有關藝術的工作，其中最偉大的當屬東廂藝廊，最終決定貝聿銘作為建築師是我做的選擇，這是我最引以為傲的選擇。」[16]、「我始終是貝聿銘作品的崇拜者。我認為空間與形式是美術館必需的，人們觸目所及的建築，庇護了生活周遭的一切，一棟醜陋的建築不可能傳達美感。對美術館而言，美感是最重要的，我認為貝聿銘與我共同達成了目標。」卡特・布朗在接受口述歷史如是說[17]。梅保羅、布朗與貝聿銘彼此相惺互惜，合作無間是東廂成功的關鍵。

東廂開放後佳評如潮，媒體報導的次數創新記錄，也吸引了人潮，於當年7月21日就達百萬參觀人次，次年年度的參觀人次破記錄，達到5,529,802人次。2004年美國建築師協會（American Institute of

1978年8月號的《建築紀事》（Architectural Record）以國家藝廊東廂為封面

建築專業雜誌《Architecture Plus》以專輯報導國家藝廊東廂

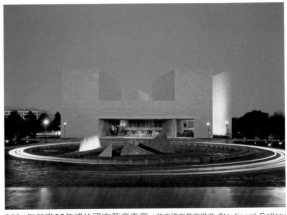

2004年榮獲25年獎的國家藝廊東廂（華府國家藝廊提供 ©National Gallery of Art）

Architects）頒予「25年獎」，對東廂歷久彌新的卓越成果予以肯定褒揚。2005年5月美國郵政署發行了一套「美國現代建築經典」郵票，共計十二張[18]，貝聿銘設計的東廂藝廊是其中之一，西南隅處的銳角高牆就是東廂的代表意象。1998年東廂二十周年紀念，貝聿銘參加誌慶活動，他被第四任館長包埃爾三世（Earl A. Powell III, 1943-）問到是否仍堅信建築是實用藝術（pragmatic art）[19]，貝聿銘表示時空的更迭讓他認定建築就是藝術，東廂藝廊就是此信念的具體成就。

註釋

1　Anthony Alofsin edited, A Modernist Museum in Perspective: The East Building, National Gallery of Art, Washington: National Gallery of Art, 2009, P. 145.

2　National Gallery of Art Oral History Program, Interview with J. Carter Brown, conducted by Anne G. Ritchie, Washington, D. C., Gallery Archives, February 7, 1994.

3　同註2。

4　National Gallery of Art Oral History Program, Interview with I. M. Pei, conducted by Anne G. Ritchie, New York: New York, Gallery Archives, February 22, 1993, P. 4. 貝聿銘與卡特‧布朗所追求的「house museum」係指展覽室的空間具有宛如住宅般親切溫馨的氛圍，尺度不要過於巨大，爾後在設計過程中發展出三個獨立的小展覽空間，筆者乃以「館中館」名之。

5　Philip Jodidio and Janet Adams Strong, I. M. Pei Complete Works, New York: Rizzoli, 2008, P. 348.

6　愛嵐‧沙利南出身德裔猶太裔家庭，受母親的鼓勵研讀藝術，1941年獲得紐約大學建築史碩士學位，1944年在藝術新聞雜誌（Art News）工作。自1948年至1953年擔任紐約時報藝術版助理編輯，同時發表許多評論文章。1951離婚，1953年至底特律採訪建築師小沙利南（Eero Saarinen, 1910-1961），兩人墜入愛河，於1954年二度結婚，婚後為避免利益衝突，一度停筆，專心協助夫婿。小沙利南過世後，為紀念亡夫，她編著了一本精彩的小沙利南作品集。1962年復出，在國家廣播公司（National Broadcasting Company, 簡稱NBC）的週日節目擔任藝術暨建築編輯，所製作的紀錄片頗受歡迎。1963年至1971年被任命為華府藝術委員會委員。

7　同註4，P. 8；另見Michael Cannell, I. M. Pei: Mandarin of Modernism, New York: Carol Southern Books, 1995, PP. 252-253.

8　National Gallery of Art Oral History Program, Interview with Paul Stevenson Oles, conducted by Anne G. Ritchie, Washington, D.C., Gallery Archive, February 1, 1994.

9　同註5，PP. 137-138.

10　諸多的文獻資料顯示麥柯姆‧萊斯是石匠，事實麥柯姆‧萊斯於1919年畢業自耶魯大學建築系，赴歐洲遊學一年，返美後自行執業，1929年加入柏佛翰建築師事務所，參與國家檔案館（National Archives Building）、傑佛遜紀念館（Thomas Jefferson Memorial）與美國藥師協會館（American Institute of Pharmacy Building）等工程。1938年被派駐田納西州諾克斯維爾（Knoxville, Tennessee）礦場，負責國家藝廊石材選置之工作。1950年搬遷至諾克斯維爾，在田納西大學擔任校園規劃營建工作，於1970年退休。如今田納西大學建築系設有以他為名的獎學金。

11　Michael Cannell, I. M. Pei: Mandarin of Modernism, New York: Carol Southern Books, 1995, PP. 255-256.

12　有關東廂藝廊藝術品的甄選過程，貝聿銘在東廂口述歷史有頗詳盡的敘述，詳見註4，PP. 26-40.

13　保羅‧馬蒂斯自身也是藝術家，劍橋的波士頓捷運紅線肯德爾／麻省理工學院站（Kendall / MIT station），有一件互動式的音效公共藝術就是他的作品。

14　魏匹公司於1920年由魏山姆（Samuel Weiskopf, 1857-1943）與匹約翰（John Pickworth, 1895-1964）共同創立。紐約利佛大樓（Lever Building）是該公司於二戰之後知名的作品之一。60年代起與貝聿銘建築師事務所合作，計有威明頓美國人壽保險大樓（American Life Insurance Co. Building, Wilmington）、華府拉法葉廣場（L'Enfant Plaza, Washington, D. C.）、波士頓基督科學教堂中心（Christian Science Church Center, Boston）、加拿大多倫敦皇家商業銀行（Canadian Imperial Bank of Commerce, Toronto）、新加坡萊佛士城（Raffles City, Sigapore）等。

15　梅保羅的姊姊艾爾莎（Ailsa Mellon Bruce, 1901-1969）是梅安祖的長女，也是贊助藝術的大慈善家。1940年成立阿瓦隆基金會（Avalon Foundation），以贊助大學獎學金為主要宗旨。1967年將個人收藏的18世紀英國家具與陶瓷品悉數捐給卡內基學院。1969年將153幅法國藝術家的油畫捐給國家藝廊；同年將阿瓦隆基金會與梅保羅的舊主權基金會（Old Dominion Foundation）合併，易名為梅安祖基金會（Andrew W. Mellon Foundation）以誌念父親。梅保羅的一生也扮演大慈善家，高中畢業自康州威靈福特市嘉特羅斯瑪莉學校（Choate Rosemary Hall Shool, Wallingford, Connecticut），1972年請貝聿銘設計藝術中心回饋母校；1929年耶魯大學畢業，1974年他請路易‧康設計耶魯不列顛藝術中心（Yale Center for British Art）；1962年小沙利南設計的以斯拉‧斯泰爾斯學院（Ezra Stiles College）與摩爾斯學院（Morse College），使得耶魯校園注入現代建築；1999年他捐800萬美元給劍橋大學（University of Cambridge）菲茨威廉博物館（Fitzwilliam Museum），因為他於1931年就讀於劍橋大學克萊爾學院（Clare College）。

16　A Centennial Celebration of I. M. Pei at the National Gallery of Art, 2017/05/02。

17　同註2，P. 49.

18　這十二件作品是：1959年紐約古根漢美術館（萊特）、1930年紐約克萊斯勒大樓（樊艾倫）、1964年費城范薇娜之家（范求利）、1962年紐約TWA航站（小沙利南）、2003年洛杉磯迪士尼音樂廳（蓋里）、1951年芝加哥湖濱別公寓（密斯）、1978年國家藝廊東廂（貝聿銘）、1949年新迦南玻璃屋（強生）、1963年紐約文耶魯大學藝術暨建築館（魯道夫）、1983年亞特蘭大高雅美術館（邁爾）、1971年埃克塞特埃克塞特學院圖書館（路易‧康）、1970年芝加哥漢考克大樓（S. O. M）。

19　1983年貝聿銘接受普立茲克建築獎致辭時，曾言：「I believe that architecture is a pragmatic art」。

摩天竹節
香港中銀大廈
Bank of China Tower / Hong Kong

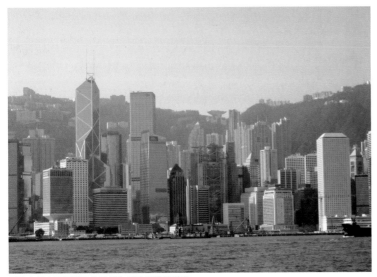

香港中銀大廈以獨特的造型為香港天際線增輝

香港維多利亞港灣兩岸群樓高聳，香港中銀大廈以獨特的造型為香港天際線增輝，與不遠處的香港匯豐銀行總行大廈（Hong Kong and Shanghai Banking Corporation Headquarters）俱是20世紀末代表香港的傑出地標，1990年時香港中銀大廈的高度創紀錄，居全球最高建築物排名第五[1]。

香港中國銀行成立於1917年，首任經理貝祖詒（1893-1982）是蘇州名門貝氏家族的第十四代[2]，先前他在中國銀行廣州分行擔任總會計師兼營業部主任，因為不配合國民革命軍的需求，遭到威脅而奔亡香港，當時長子才出生在廣州，這位尚在襁褓中的嬰兒就是日後國際知名的建築師貝聿銘。80年代香港中國銀行擬興建新廈，首選設計者當然是與銀行有淵源的貝聿銘。

舊香港中國銀行大樓原址是舊香港大會堂的一部分，1947年拍賣土地，拍賣底價是277.8萬港元，最後由時任中國銀行總經理鄭鐵如以374.5萬港元得標，刷新當時官地拍賣價的最高紀錄。舊中國銀行大樓於1953年落成，由巴馬丹拿建築師事務所（Palmer & Turner）設計，仿照上海中國銀行總行外型，而上海中國銀行總行是外灘建築群中唯一由中國建築師設計的建築，出自留學英國的陸謙受（1904-1992）[3]。舊香港中國銀行大樓比第三代的香港匯豐銀行高出6.5公尺，取代其作為全香港最高的建築物地位。而位在新加坡的中國銀行大樓[4]，其建

香港匯豐銀行

舊香港中國銀行大樓

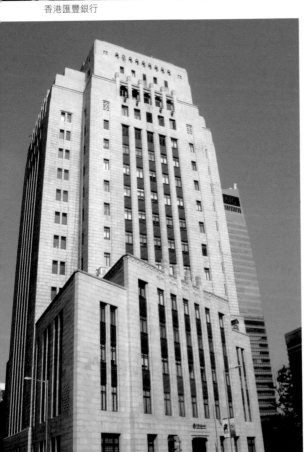

新加坡中國銀行大樓

位在上海外灘的中國銀行大樓

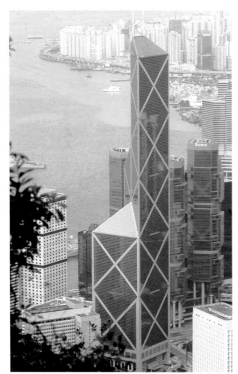

高達367.4公尺的香港中銀大廈

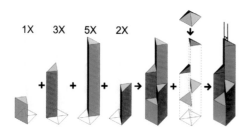

「費波納奇序列」發展出不同高度的香港中銀大廈（取材自 Wikimedua Commons ©Cmylee）

右頁圖
以斜面收頭形成異於傳統平屋頂的大樓

築造型與香港中國銀行相同，顯然中國銀行的建築有其一貫的企圖，有意透過建築傳達國族主義的形象。

新香港中銀大廈自1982年底開始規劃設計，1987年3月3日開工，至1990年3月19日銀行喬遷開始營業，歷時七年餘。大廈基地面積約8,400平方公尺，是一個四周被高架道路困住的狹隘基地。要滿足樓地板面積需求，要在高樓林立的香港中環區出人頭地，唯有向高空發展，才能讓建築物被看到、被感到存在。而高過香港匯豐銀行總行大廈又是必要條件，於是315公尺的高樓，加上兩支頂杆，使得香港中銀大廈高達367.4公尺，遠高於香港匯豐銀行總行大廈的高度178.8公尺。

新大樓要面對基地侷促，預算不寬裕與當地強勁的風力等因素，加上業主有意與香港匯豐銀行總行大廈爭鋒等挑戰。貝聿銘針對新香港中國銀行大廈提出的方案迥異於尋常的高樓。基地西側與北側有高架道路橫越，基地總面積狹小，因此勢必向超高發展，貝聿銘以52公尺的立方體為單元疊疊高升，但是不同於一般大樓總是方正的盒子，新大樓高度隨著樓層有所變化。方正的平面以對角劃分成四個三角形象限，每個象限高度不同。高度是循「費波納奇序列」（Leonardo Fibonacci Sequence）發展[5]，以面向維多利亞海灣北側的第一象限起始，單元高度按著「1，2，3，5」的比例升高，至第四象限最高。也就是北側的第一象限一個單元、西側是兩個單元、東側三個單元、南側五個單元，循序高升。每個單元高52公尺，每層樓高4公尺，所以每個單元有十三層，從不同方位觀看，分別是北面十三層、西面二十六層、東面三十九層與南面六十五層，外牆為玻璃帷幕。底座以石材為外牆，高五層，整幢大樓加總是七十層。每個三角形象限的屋頂以斜面收頭，有別於現代建築的平屋頂，為這幢大樓添加趣味與美感。貝聿銘以竹子形容高樓節節高升的造型，對國人而言是討喜的好兆頭。

香港中銀大廈每一層52公尺見方，在這般大的空間，室內設計建築師吳佐之（George C. T. Woo & Partners）乃透過室內的色彩計畫設定方位，北方是維多利亞海灣，因此北區以藍色為主，南方是綠色，因為太平山居北巍聳，東方太陽升起，於是採用紅色，西方則選用象徵

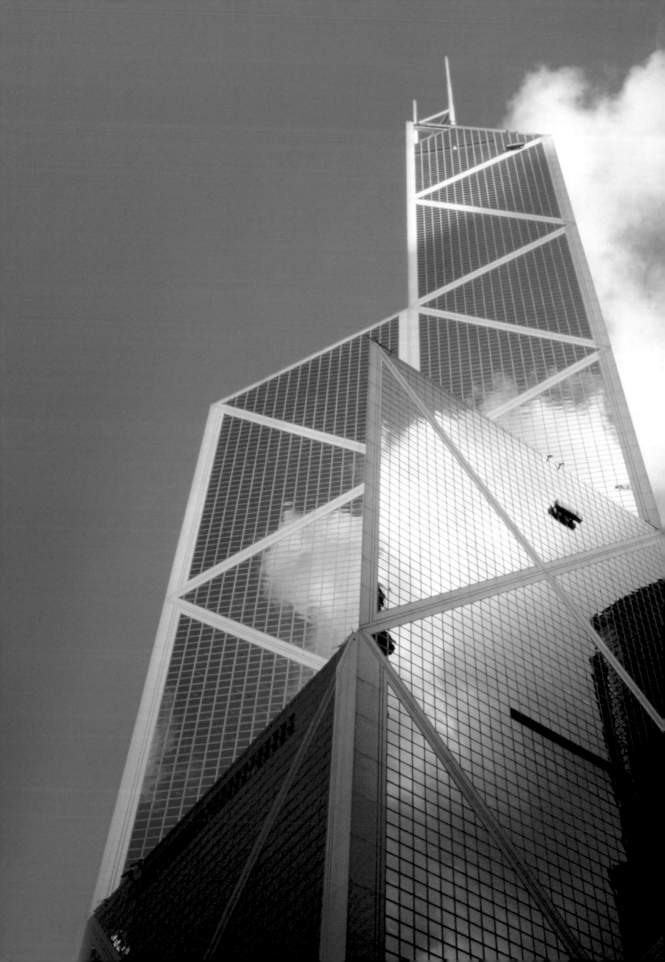

達拉斯噴泉地大廈　　　　　　　　　　　　　　紐約西葛拉姆大樓

尊貴的紫色，不同的方位有不同的色彩，協助人們瞭解身處何方，也令
室內空間的色彩既有條理又豐富。香港中銀大廈室內設計項目，獲得
1991年美國建築師協會達拉斯分會（Dallas Chapter, AIA）年度建築
佳作獎，評審委員們嘉許設計細部傑出，對應複雜的平面，提出了成
熟且嚴謹的對策，達成豐富細緻的公司意象。

　　關於摩天大樓幾何平面的概念，可以溯至1973年的馬德里大廈
（Real Madrid）。馬德里大廈亦是以方正的平面切割，分析其組合，乃
係兩個平行四邊形組合的變化。1976年波士頓漢考克大廈平面簡化成
一個平行四邊形，1986年達拉斯噴泉地大廈（Fountain Place）以漢考
克大廈的平面為原型，在造型上變化，塑造尖頂與斜面，但是不同於
中銀大廈的尖頂與斜面。

　　比較這四幢建築物，平面是漸趨簡約，但造型則突破每個立面皆
相同的玻璃盒子，演進成隨視角轉變而有不同效果的境界。漢考克大
廈與噴泉地大廈以其優異的設計，分別獲得1977年與1989年美國建築

學會年度建築榮譽獎。馬德里大廈從未興建，是一個紙上建築。中銀大廈獲得1989年伊利諾結構工程協會最佳結構獎（Structural Engineers Association of Illinois-Best Structure Award）、美國工程會卓越獎，1991年獲得雷諾紀念獎（R. S. Reynolds Memorial Award）。香港中銀大廈是貝聿銘親自負責，其餘三幢建築則出自其拍檔柯柏。

貝聿銘設計的休士頓德州商業廣場

各個三角形象限的斜面屋頂除了美感效果，更重要的義意是結構功能。在象限中心的柱子集中乘載負荷，然後從中心柱向四方傳遞至外緣的立柱，斜面正是力的合理傳導方向。中心柱由頂層至第二十五層，二十五層以下只有四隅的粗大立柱，與外緣的結構柱，整層平面空間沒有柱，這個的優點是平面少了柱子的干擾，能更靈活運用安排空間。造型、空間與結構三者融合，既理性又感性，有創意地完成迥然不同於一般摩天大樓的超高建築，難怪建築評論家布雷克（Peter Blake, 1920-2006）讚賞香港中銀大廈是繼密斯紐約西葛拉姆大樓（Seagram Building）之後，近三十餘年以來最佳的現代摩天樓[6]。

七十層的建築物要能抗海灣的強風，通常以鋼構建造，但是受限經費，於是結構工程師羅伯森[7]向貝聿銘建議，採用合成的超強結構體，即以鋼料組構成盒狀，外灌注混凝土，以之做為抗風力暨承重的主幹。若以傳統的鋼料做結構體，在工地焊接構件費時耗錢，若用合成法，則施工既迅速，同時可以節省約一半的鋼料，為業主省了不少錢。合成法的結構系統於1970年時，由美國最大的建築師事務所S. O. M.率先採用，貝聿銘在休士頓的德州商業廣場也曾採用過相同的結構系統。在香港中銀大廈之前，貝聿銘與羅伯森已有合作達拉斯邁耶生交響樂中心（Morton H. Meyerson Symphony Center）的經驗，在貝聿銘晚期所有重要的項目案，皆係由羅伯森的公司負責結構工作。國立建築博物館（National Building Museum）於2002年設立泰納獎（Henry C. Turner Prize），表彰在營造工法創新有卓越成就者，首位獲獎者是羅伯森，次年頒予貝聿銘，法蘭克·蓋里（Frank Gehry, 1929-）則於2007年獲獎，蓋里與貝聿銘是歷屆以來唯二以建築師身份獲獎的得主。

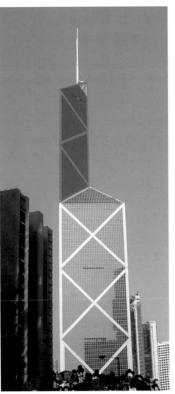

原本呈現「X」的立面設計　　修改後呈現鑽石般組合的立面　　大樓尖銳三角被香港人視為衝煞，引發風水問題。

　　香港中銀大廈為強固結構體，每個單元有斜撐，這使得立面出現「X」，對華人而言，「X」就是叉，叉是不佳的符號，為解決這個負面的意象，乃將原本忠實呈現方盒子的水平結構隱匿。這個改變令立面呈現如鑽石狀的組合，對於篤信風水的香港人這是好兆頭。但是平面分割所造成的尖銳三角，仍被香港人視為衝煞，於是有各種破煞的傳聞，如香港總督的官邸刻意栽種柳樹以柔克剛等。想不到貝聿銘一貫被推崇的幾何風格，在香港社會竟然發生意想不到的反應。

　　香港中銀大廈的基地原有一棟1846年興建的營舍美利樓（Murray House）[8]，是殖民英國高級軍官的宿舍。在二次世界大戰日據時期，一度被作為日軍憲兵總部兼刑場，有許多囚犯被刑求死在該處，因此香港人視此基地為不祥之地，這又是一個涉及風水的議題。相對於英國建築師霍朗明（Norman Foster）在設計香港匯豐銀行總行大廈時對風水的因應，貝聿銘的香港中銀大廈比較缺乏積極的作為。但是室內設計師刻意趨吉避凶，將色彩計畫融合八卦卦文，客製地毯磚，舖在所有的辦公空間。香港中銀大樓封頂的日期選在1988年8月8日，則是另一個從風水觀念的配合。

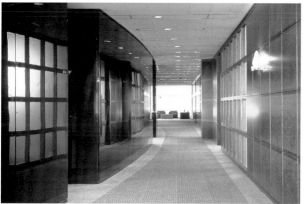

十七樓北側辦公室走道

寓涵八卦圖案與色彩計畫的辦公空間方塊地毯

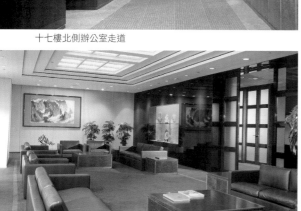

十七樓北側接待廳（吳佐之建築師提供 ©Paul Warchol）

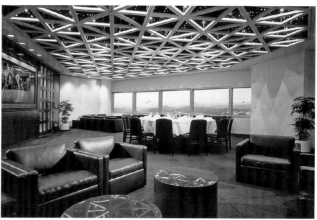

六十八樓招待所宴客廳

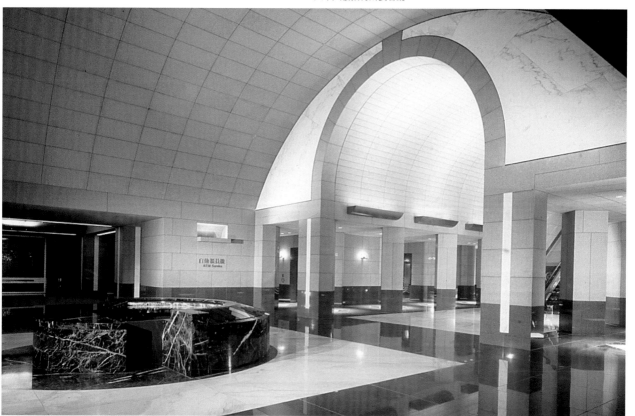

一樓北側入口大廳

辦公樓層的門廳（吳佐之建築師提供 ©Paul Warchol）

十六樓南側會議室（吳佐之建築師提供 ©Paul Warchol）

十七樓北側休閒交誼廳

十七樓西側高級職員餐廳一隅

就功能方面，香港中銀大廈整幢分為三部分，底座是對外開放的營業場所，六至十九樓為銀行自用的辦公樓層、十七樓的高級職員餐廳與十九樓的員工餐廳，十八樓是機械設備的服務層；六十八樓是招待所，七十樓專供宴客之用，這兩層只能搭乘經管制的專用電梯才能入內，兩者之間的六十九層是服務層，含廚房等；其餘樓層出租作為辦公室。三樓營業廳、十七樓高級職員專用餐廳兼宴客廳與頂端七十樓的七重廳（Sky Lounge）是大樓的精華區。兩層樓高的營業廳氣度恢宏，以石材為室內主要建材更增加其氣派。

位在營業廳中央直達十七樓高的內庭，其在詢問服務台上方的天花處形成一個金字塔，不禁令人聯想到巴黎羅浮宮整建案的設計。同樣是金字塔造型，兩者有著不同的空間意義，羅浮宮項目是由透明玻璃形成一個罩覆的實體空間，香港中銀大廈是在一個實體空間中塑造出虛體的空間。這般內庭的結構方式，爾後在北京中銀總部大樓（Bank of China Head Office, Beijing）與杜哈伊斯蘭藝術博物館皆可見到相同的手法。貝聿銘極為知名的華府國家藝廊東廂，在東西兩廊間的廣場，有數個小玻璃金字塔錯落地分布在噴泉，這些小玻璃金字塔以其雕塑性來豐富景觀空間，同時為兩廂之間的地下通道採光。若追根究柢，金字塔的造型最早為貝聿銘所用，是擬建於麻省劍橋的甘迺迪圖書館，該項目因為基地未獲解決而夭折。這四個案子的金字塔尺度大小殊異，唯一共同點是皆具有採光的功能。香港中銀大廈營業廳的高度使得空間氣派，不過遭逢陰天陽光不足之時，由於人工照明的燈具過高，會令櫃台服務窗口處的光線不足，又櫃台服務窗口處的玻璃是斜面，客戶與行員交談溝通時，行員的聲音會被擋住，徒增與客戶溝通的困擾，這是營業廳存在的一些小瑕疵。

十七樓是第一個有斜面金字塔般屋頂的樓層，斜面達七層樓高，在此層的北側休閒交誼廳，透過玻璃

窗可以仰視到大廈的上部樓層，自中庭可以俯看到
營業大廳，空間的流暢性在此表現的淋漓盡致。休
閒交誼廳的左右各栽植了一株大樹，西側的樹於移
植時不幸枯死，當時工程已達收尾期，不可能自大
廈外面吊掛一株新的大樹到十七樓，不得已乃以絲
製的假樹替補，這在貝聿銘所有作品中，是頗意外
的不真誠，但是不仔細端視，這株假樹幾可亂真。

　　七十樓的七重廳是舉辦盛大宴會的場所，大廳
中有一張可坐二十四人的大桌，東西側有數組沙發，
南側是備餐間、儲藏室及男女廁所，整層就是一個
典型的通用空間，加上高斜的玻璃屋頂，尺度巨偉，
是眺望維多利亞港灣與九龍風景的至佳高點。通常
建築物的頂層是機械房，貝聿銘卻將香港中銀大廈
機械房安排在第六十九層，而在其上層創造了一個

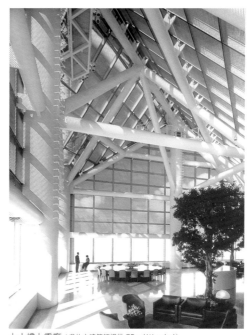

七十樓七重廳（吳佐之建築師提供 ©Paul Warchol）

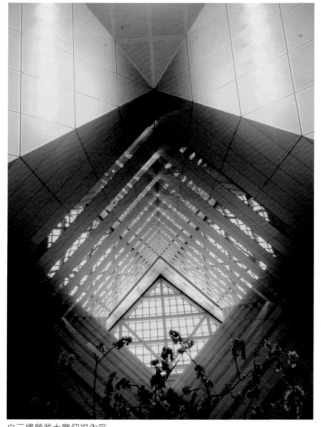

自三樓營業大廳仰視內庭

三樓營業大廳

香港中銀大廈東側庭園俯視

香港中銀大廈東側庭園

香港中銀大廈五層樓高的局部石質墩座

充滿陽光的玻璃社交廳，引進陽光、引進風光，將人們對空間的感受帶到至高的層次，令人衷心地佩服建築師的氣魄。這是貝聿銘一貫的設計手法——空間結合陽光，「讓光線作設計」！曾有人建議仿許多都市高層開放之舉，讓大眾登頂到七十樓參觀，銀行方面有諸多考慮沒有採納，但是第四十三層的轉換電梯空中廳（sky lounge），是另一個可以登高觀賞香江風光的場所。

玻璃帷幕牆需要定期清洗，香港中銀大廈的造型獨特，清潔維護需要特殊的設計配合。因為建築物沒有平台，清潔工作台是儲藏在第十八、三十一、四十四與六十九層的機械房內。操作時，工作台得由特別設計的窗門出入。斜面的部分，援引噴泉地大廈的方法，在斜面周邊設計軌道以架設工作台。受大斜撐結構體的影響，掛勾槽與垂直的窗櫺不連續，導致工作台的掛勾需要特別加長以增加安全性。一幢建築施工完成並不意味結束，日久天長的維護工作隨著業主遷入而開始，建築師有責任藉著良好的設計為業主考慮，香港中銀大廈是一個很好的典範。

香港中銀大廈有個五層樓高的石質墩座，其上方則是玻璃帷幕牆樓層，這點是貝聿銘眾多作

香港中銀大廈西側庭園

品中的特例。通常貝聿銘設計的高樓，由底座至頂層通體只有一種建材。香港中銀大廈的墩座是因應基地的斜坡而設計，同時希望藉著厚重的石材，增強建築物穩定的感覺。墩座部分的窗框呈ㄇ形，在窗底加一橫石，而非四邊連續呈口字形，相同的窗框出現在加州比佛利山莊（Beverly Hill）的創意藝人經紀中心（Creative Artist Agency）；石柱頂端的四方菱形白色石飾，則可在巴黎的羅浮宮整建與北平香山飯店見到；十七樓與七十樓的遮陽金屬管設計，同樣地曾用在達拉斯邁耶生交響樂中心，也是諸多貝聿銘所設計的美術館內典型手法；大廈南大門兩側的燈座，使人想到了台中東海大學校區內的類似設計，而初始在北廣場設計了一座牌坊，不知是否因為空間不夠寬敞，牌坊被省去了。這些似曾相識的建築語彙與元素，乃是經過淬鍊的設計結晶，經得起考驗，歷久彌新，這就是貝聿銘作品雋永的原因。

　　大廈東西兩側各有一個庭園，園中有流水、瀑布、奇石與樹木，流水順著地勢潺潺而下。水在此具有雙重意義，實質方面，水聲可以消弭周圍高架道路的交通噪音；另一方面水流生生不息，隱喻財源廣進，象徵為銀行帶來好運。貝聿銘不信風水，不過他最終是藉著庭園設計滿足了香港人的風俗。西南角處聳立著朱銘（1938-）的〈太極〉雕塑，對招的兩個巨大青銅人像，在灰色花崗岩襯托下甚是搶眼。雕塑的位置正是到香港觀光勝地山頂纜車站的必經之處，就整個敷地計畫而言，頗有點睛之

妙。貝聿銘的敷地計畫，未若香港一般的慣常方式將建築蓋滿整個基地，而用心地在東西兩側規劃了庭園，為人擠樓擁的香港創造了精緻的室外空間，誠乃可貴之舉。

藝術與建築結合是貝聿銘作品的特點之一。香港中國銀行在進行新廈工程時，於1988年委託室內設計建築師吳佐之從事室內藝術策劃，就新建大樓室內藝術品提供建議，業主有意按照報告，禮聘藝術家創作，以使室內增色。室內藝術品的規劃涉及許多工程的配合，需要事前詳細研究，避免臨時起意產生不能達成意願的遺憾。以燈光設計為例，選擇燈光位置、照明強度，乃至光源色調的冷暖都得考慮。藝術品的大小與空間尺度的關係更是重要因素之一。

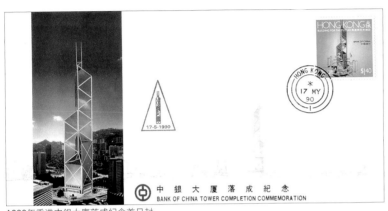

1990年香港中銀大廈落成紀念首日封

厚達三百餘頁的室內藝術報告，前言指陳公眾空間如接待廳、會客室與會議室等，應是藝術品陳設的主要場所，接受委託的藝術家必需瞭解安排其作品的空間。報告針對每個未來需要藝術品的潛力空間，仔細地將壁面寬度、天花高度、室內建材與色彩、家具擺設等既存的實質環境條件列出，作為藝術創作者的參考。至於創作的題材或內容，則任由藝術家發揮，室內設計師絕無意拘束藝術家的創意。

《建築與都市》雜誌（a+u）1991年6月號「香港中銀大廈」專輯

每一層的接待廳，是人們邁出電梯後體驗的第一個大空間，迎面映入眼簾的是東側與南側兩個壁面。南壁面寬達13公尺餘，壁面是模矩化的白色大理石。在如此長的立面，按模矩可以變化出多種不同的組合，室內設計師推薦足堪表現中國風格的現代水墨大師作品，如吳冠中（1919-2010）、劉海粟（1896-1994）與李可染（1907-1989）等，希望以他們氣度磅礴的畫作給予人們最佳的第一印象。室內設計師同時也建議另一個替選方案，將古代傑出的金石碑文拓印鐫刻在石壁，使這個現代化的辦公室增添人文與歷史的氣息。接待廳東側有一組沙發，沙發之後的牆面，建議吊掛中國各民族的織品，艷麗的織品可以豐富中性色調的接待廳；各族相異的織品，能賦予各層接待廳個別的空間特色，使一般辦公大樓樓層的單一性，能藉由差別的藝術品區分

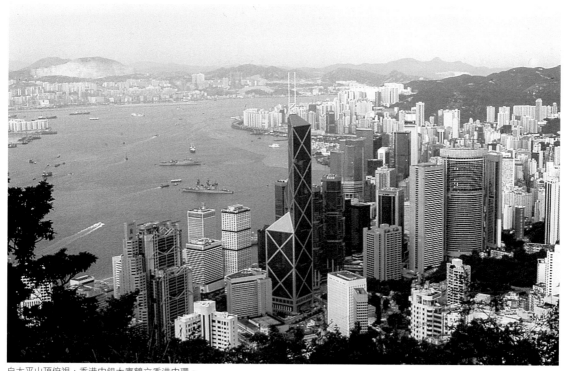

自太平山頂俯視，香港中銀大廈鶴立香港中環。

香港中銀大廈室內藝術規劃構想——員工餐廳處費明杰的雕塑與辦公樓層門廳的書法（吳佐之建築師提供）

辨識，減少走錯樓層的機會，這是推薦工藝織品的功能之一。

在較小的空間，如辦公室、小會議室與會客室等，藝術品以中國藝術家的創作為主，不限傳統國畫，或寫實、或寫意、或抽象均無不可。報告中特別列出了一些優秀的青年畫家供參考，強調老、中、青的結合，使作品在時序上更能反映時代性。高級職員餐廳以櫻桃木為壁材，壁面上特別留置了空位，以便掛畫，令畫作與牆面處在同一平面，在視覺上使畫作成為壁面的一部分。員工餐廳的入口大廳，設計了一個大理石平台，建議設置旅美藝術家費明杰（1943-）的水果雕塑。費明杰成長在香港，

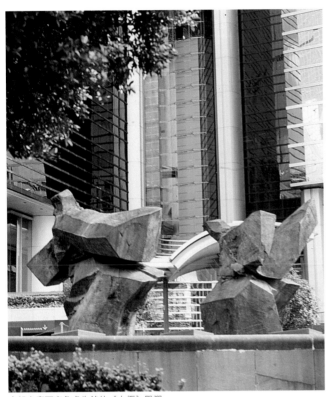
中銀大廈西南角處朱銘的《太極》雕塑

留學美國，獲加州大學聖塔巴巴拉分校（University of California, Santa Barbara）藝術碩士，曾在香港中文大學任教。他的作品以放大的水果見長，其放大尺寸有達百倍者，將水果的自然性發揮得纖毫畢露，《紐約時報》（New York Times）藝評家麥可·伯瑞森（Michael Breson）稱費明杰的雕塑既中國又紐約，其雕塑有強烈的象徵意義，是頗適宜餐廳樓層安置的藝術品。

有關中銀大廈室內藝術品的建議，可惜因為經費關係未被業主採納。香港中國銀行當局委派了新中管業有限公司總經理陳文靖出任召集人，成立了一個特別委員會專門執掌新廈藝術品的工作。首期，以南京、上海與北京等地的畫家與書法家為對象，遴選了十五位大師，將他們的作品安排在十三與十四樓的高級職員辦公室，作品包含宋文治（1919-1999）的〈輕舟已過萬重山〉與張仃（1917-2010）的〈崑崙頌〉兩幅巨作，王遽常（1900-1989）是其中唯一的書法家。也有些元老級的名師作品，如程十髮（1921-2007）、朱屺瞻（1892-1996）、黃冑（1925-1997）與蕭淑芳（1911-2005）等，他們的畫風皆較趨傳統。此外，銀行喬遷獲得一些藝術品作為賀禮，其中以位在六十八層宴客廳的福州木漆畫較為特殊。木漆畫很重，不可能懸掛，所以設計了一個與室內牆面融合的基座，讓木漆畫倚坐其上，完成後的整體感極佳。

位在室外的朱銘雕塑是一件意外的藝術品，當初貝聿銘與業主都沒有規劃任何戶外藝術品，朱銘的〈太極〉是香港知名收藏家徐展堂（1940-2010）致贈銀行的賀禮。香港人對朱銘並不陌生，中環交易廣場已有一件朱銘的作品。兩個對招的大塑像，安放在中銀大廈西南隅的水池內，自皇后大道仰望，這件作品頗為醒目，具有地標的功能。比起交易廣場的太極塑像，其更為細緻且富於肌理，青綠的金屬色彩使之更渾重敦厚。不過原模保麗龍的痕跡畢露，相對於朱銘早期木雕強而有力的劈功表現，這件作品在氣勢上顯得略為弱些。越來越多的企

業，藉著藝術品從事公關，提升形象，固然有強烈的商業層面因素，但相伴隨的文化影響亦不容忽視。約翰·奈思比（John Naisbitt）與佩崔卡·奧伯汀（Patricia Aburdene）合著的《2000年大趨勢》（Me-Gatrends 2000），認為「趨風附雅」的歷史性改變是第二次文藝復興。香港中國銀行新廈的案例，正說明了財富與藝術結合，對心靈與環境的意義。

1990年4月30日香港明珠電視台播出〈建築夢想〉節目，年高七十三歲的貝聿銘笑咪咪地接受記者的訪問，坐在香港中銀大廈頂層的七重廳，回憶香港的童年，談中銀大廈的設計，介紹一些近作，同時穿插他於當年3月22日香港大學頒贈榮譽博士學位的片段。在頒贈儀式之後，貝聿銘有一簡短的演講，他提到自然與建築的關係，認為如果只講求自然，環境會失之雜亂無序；但如果只關照人為的建築物而忽略了自然，環境將不宜居住，建築師的職責便是在兩者之間追求平衡。此言正是香港中銀大廈設計的註腳，同時也闡釋了貝聿銘終身所信仰的現代建築哲學理念。節目結束時，貝聿銘提道其人生觀：「活到老，做到老，要努力，要樂觀」。對於香港當地人們從風水觀點的批評，貝聿銘不置一辭也不辯駁，他深信時間會為這幢建築給下最後的評斷。

在1997年香港回歸中國之前，作為香港印發港元的三大銀行之一，香港中國銀行大動作的投資15億港幣興建分行大樓，其宣示主權與安定人心的意義不言自明，貝聿銘的設計達成了其目的。在貝聿銘一生所設計的高樓中，香港中銀大廈是最高的大樓，象徵他在建築生涯達到顛峰。就在香港中銀大樓落成之後，貝聿銘宣布退休，開啟人生的另一新頁。

註釋

1　1990年全球最高的建築物是芝加哥希爾斯大樓（Sears Tower），建於1974年，高442公尺；紐約世貿中心雙塔分居二、三名；第四名是紐約帝國大廈，建於百1931年，高381公尺。按世界摩天大樓中心（The Skyscraper Center）排行榜，截至2017年，香港中銀大廈在摩天樓排行榜中居第三十四名，在香港的排行榜中居第四名，尚有環球貿易中心、國際金融中心二期和中環廣場等高過中銀大廈。

2　貝祖詒，初中就讀上海澄衷中學、東吳大學中學部，1911年入學唐山路礦學堂，1913年至漢冶萍煤鐵廠礦公司上海辦事處工作，1914年任中國銀行上海分行會計，1915年調任廣州分行會計主任，1917年成立中國銀行香港分行，當時員工八位。1924年國民政府為強化財政，成立中央銀行，將中國銀行改為特許國際匯兌銀行。1928年貝祖詒調回上海，擔任總行業務部經理，並成為上海公共租界工部局第一任華人董事之一，1932年升任副行長。1946年3月至1947年4月擔任中國銀行總裁，後涉及黃金風潮遭撤職。

3　陸謙受，1922年香港聖若瑟書院畢業，在工程公司工作過一段時間，1927-1930年負笈倫敦建築聯盟學院（Architectural Association School of Architecture，簡稱AA）求學，歸國後在上海中國銀行總管理處建築課任職課長，與吳景奇合作完成上海中國銀行大樓，風格屬於早期現代建築，但是屋頂刻意興建覆有綠色琉璃瓦的方尖攢頂，檐下有斗栱裝飾，並將開窗設計成鏤空的壽字圖案，以彰顯國族色彩。香港的舊中國銀行大樓於1953年建成，相關文獻記載是巴馬丹拿建築師事務所設計，惟按王浩娛的調查陸謙受曾參與，見《近代哲匠錄——中國近代重要建築師、建築事務所名錄》，北京：中國水利水電出版社、知識產權出版社，2006年8月，頁102。
　　1945年，陸謙受與王大閎、黃作燊、陳占祥與鄭觀宣等組五聯建築師事務所。1948年10月註冊為香港建築師，1949年自上海移居香港，60年代有不少作品，於1956年參與創立香港建築師學會，第一屆會長是徐敬直。1967年香港暴動，遂於次年移民美國，1974年回歸香港。作品多遭拆除改建，至今倖存的作品不多，生前遺存的建築圖由次子陸承澤捐贈給香港大學圖書館。2014年2月在倫敦全球大學巴利特建築學院（The Bartlett School of Architecture, University Goble London）任教的愛德華·丹尼森（Edward Denison）與妻子鄺羽仁（Guang Yu Ren）合著《Luke Him Sau: Architect - China's Missing Modern》（陸謙受—被遺忘的中國現代建築師）由Wiley出版社出版。

4　新加坡中國銀行大廈於1954年落成，也出自巴馬丹拿設計，樓高十八層，於1974年之前是新加坡商業區內最高的建築物。

5　「費波納奇序列」是以前面兩個數相加，遞迴地構成：1、3、5、8、13⋯；1+1=2，2+3=5，3+5=8，5+8=13⋯。好萊塢電影「達文西密碼」（The Da Vinci Code）將之誤導成達文西的「發明」，事實早於1202年比薩數學家費波納奇出版的《算盤之書》（Liber Abaci）就提出了。

6　Peter Blake, "Scaling New Heights," Architectural Record, 1991.01.

7　羅伯森的結構工程顧問公司（LERA Consulting Structural Engineers, LERA）自1981合作達拉斯邁耶生交響樂中心，爾後貝聿銘設計的搖滾樂名人堂暨博物館、美秀美術館吊橋、蘇州博物館、柏林德國歷史博物館與伊斯蘭藝術美術館等項目，結構皆由羅伯森擔當。羅伯森榮任1989年《工程新聞紀事》雜誌（Engineering News-Record, ENR）年度風雲人物。他的公司在紐約、上海、香港和孟買都設有辦公室。

8　美利樓為當年第一任副港督兼駐港英軍總司令德己立爵士（Sir George Charles D'Aguilar, 1784-1855）紀念好友美利爵士（Sir George Murray, 1772-1846）而命名。這幢被香港政府於1982年拆除，好將空地拍賣。1990年香港房屋委員會將之重建在赤柱天后廟附近，1998年重建完成，2017年作為商場與餐廳使用。

活力殿堂
克利夫蘭搖滾樂名人堂
Rock and Roll Hall of Fame and Museum / Cleveland, OH

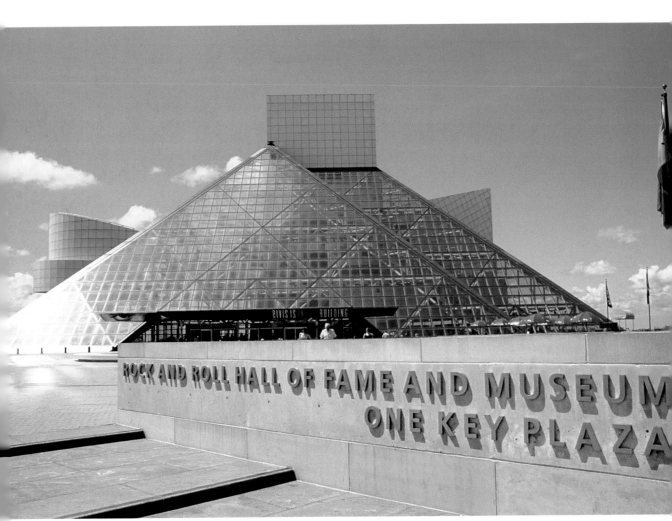

宛若超級雕塑的搖滾樂名人堂暨博物館

以設計美術館舉世聞名的貝聿銘，1995年9月1日在其建築生涯又增添了一件傑作——搖滾樂名人堂暨博物館。當1988年9月1日《今日美國報》（USA Today）披露位在俄亥俄州的克利夫蘭市將興建一幢

十八層、高200英尺的搖滾名人堂，設計人是貝聿銘，人們莫不詫異這位儒雅溫文的建築師怎會與狂放不羈的搖滾樂扯上關係。喜好古典音樂的貝聿銘表示平時聽貝多芬（Ludwig van Beethoven, 1770-1827）的音樂，工作實則聽蕭邦（Frédéric Chopin, 1810-1849）的鋼琴曲[1]，家中兒子們大音量的「噪音」是他對搖滾樂僅有的認識。

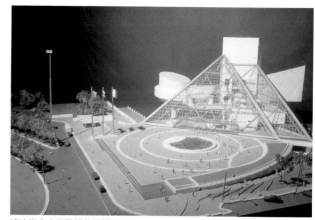

搖滾樂名人堂暨博物館模型（貝柯傅聯合建築師事務所提供 ©PCF）

克利夫蘭之所以成為搖滾樂聖地具有許多因素，早在1951年當地電台播音員傅艾倫（Alan Freed, 1921-1965）在節目中總是播放奔放的音樂，並以「搖滾樂」名之，次年他辦了一場盛大的音樂會，該場音樂會被視為有史以來第一場搖滾音樂會[2]。1985年8月5日一群唱片界的鉅子們在紐約成立搖滾樂名人堂基金會，想藉組織的力量提升搖滾樂在娛樂圈的地位，並且要以興建名人堂彰顯搖滾樂對社會的影響和對文化的貢獻。大克利夫蘭成長協會（Greater Cleveland Growth Association）知道基金會的構想，表現了強烈的企圖心，奮力與費城、紐約、洛杉磯、芝加哥與紐奧良等大都市爭取名人堂設置之機會。1986年元月今日美國報舉辦民意調查，徵詢何處是搖滾樂名人堂落腳的最佳都市，結果克利夫蘭市以110,315票榮登榜首，比獲得7,268票排名第二的曼菲斯（Memphis）高出許多，更關鍵在從州政府到市政府，都表示願意在財政方面支持以玉成此事乃是至要的關鍵，於是基金會於1986年5月5日宣布克利夫蘭是未來名人堂的家。

基金會甄選建築師時看中設計美國國家藝廊東廂的建築師貝聿銘，但是貝聿銘自認為不是合適的人選而遲疑。大西洋唱片公司總裁艾亞密（Ahmet Ertegun）與《滾石》雜誌發行人魏榛（Jann S. Wenner）特別安排了一趟搖滾之旅，親自陪著貝聿銘到貓王的故鄉，到紐奧良爵士樂的表演聖地保存廳（Preservation Hall），到鄉村樂的重鎮田納西州納許維爾（Nashville），他們還一同去聽賽門（Paul Simon）的演唱會。這才打動貝聿銘而獲得首肯，當時預計於1990年開館，經費預算為2,600萬美元。

遴選堂址是接踵的大事，候選的基地多達十餘處，包括在劇院廣場史蹟區（Playhouse Square Historic District）的一處空地。對貝聿銘而言，這不是他第一次與克利夫蘭市府打交道，早在1960年之時，聿銘建築師事務所曾在史蹟區南側的163英畝區域提出過一項驚人的都市更新案，以超大街廓的觀念興建高層辦公大樓、購物中心與商店。其中有一半的土地規劃為公園與開放空間，這種拆除原有建築物，大規模投資興建的方式是60年代美國都市更新建設的典型模式。以今日之觀點被認為大不可取，因為大規模的實質環境改變，非但毀壞了都市原有的紋理，也破壞了既有的社會結構，都市更新所涉及的不應只是拆老屋蓋新房的措施。

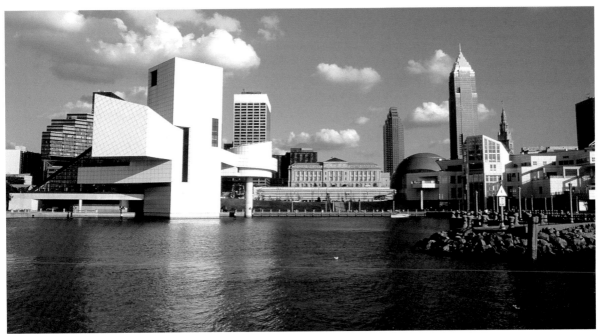

位在克利夫蘭市伊利湖畔的搖滾樂名人堂暨
博物館

　　名人堂的基地最終貝聿銘選擇毗鄰車站大廈（Terminal Tower）
西南的一處坡地，車站大廈興建於1930年，高五十二層，是克里夫蘭
的地標建築物，是大眾運輸系統的樞紐，附近有購物中心、大百貨公
司與大飯店等，貝聿銘看中的是潛在的人潮與便捷的交通。1988年9月
設計方案公布，樓地板面積8,500平方英尺的搖滾名人堂包括了七層的
展覽空間，具備博物館的功能，估計可以創造二千六百個就業機會，每
年可吸引六十萬參觀人次，每年可以給當地帶來8,500萬美元的利益。
這些都是市府樂觀其成的最大利基，不過興建經費已高升至6,500萬
美元，工期延至1992年才能落成。可是最大的困難是車站大廈區域的
店家、地產開發商大力反對，他們的理由是搖滾樂名人堂暨博物館所
引發的車潮與人潮，會癱瘓該地區的交通，這迫使市府不得不在1990
年12月18日宣布另覓新址。從這個事件可以體認到美國政府與民間對
交通問題的重視程度，與彼此互動的關係，政府不會仗恃公權力一味
蠻幹，不顧民意。

　　新基地位在市區北側的北岸港（North Coast Harbor），濱鄰伊
利湖（Lake Erie），市府有心藉著搖滾樂名人堂暨博物館，加上新建
的科學博物館，配合既有的球場與馬沙汽船博物館，構成克利夫蘭的
休憩中心，達成都市更新的目標。館址唯一可取之點是親水，其在東九

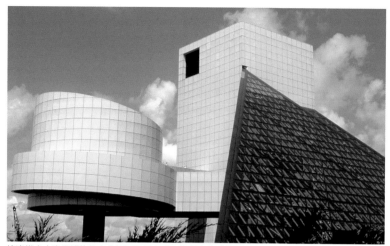
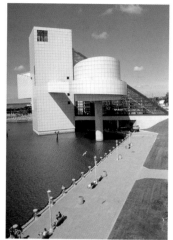

搖滾樂名人堂暨博物館由幾何元素組合成一件超大的雕塑　　搖滾樂名人堂暨博物館

街街尾,被高速公路、鐵路與市區隔絕,沒有大眾交通系統直達,更嚴重的是沒有停車場,開車族必需將汽車停在五個街廓之遠的購物中心,搭乘免費的接駁公車才能抵達。這種不考慮公共服務設施的現象,在美國倒是令人訝異的異相,難怪在開幕典禮前夕,貝聿銘特別挑明博物館的困境,提醒市府要實踐當初的承諾。依市府的計畫,將從車站大廈延伸原有的捷運至北岸港,限制大貨車進入,將運輸系統改由西三街進入該區,同時降低附近小機場的停車費率,方便來參觀的開車族。1996年輕軌水岸線(Waterfront Line)通車,服務大眾自市中心的車站直達搖滾名人堂。

　　受基地變換的影響,原本的方案理當放棄重新設計,但是貝聿銘僅將原本的高度從200英尺改為165英尺,改變的原因是受限於旁邊機場的飛航管制,其餘的些微變動微不足道,這與他一向所強調的建築物應該與環境關連之建築理念很不符合。更換建築基地對建築師而言是很尋常的事,早年甘迺迪紀念圖書館一案,從波士頓哈佛大學遷至麻省大學,就出現迴然不同的方案,像搖滾樂名人堂暨博物館這樣「移植」設計方案的情形,是貝聿銘作品中的「異相」。

　　從構想歷經遷址到定案,歲月荏苒過了五年,早先信誓旦旦的開館日子早就過了,問題癥結在於基金會的人事,沒有專職人員負責募款,再加上公部門的相對經費遲遲不能獲得。直至1991年4月情勢才改觀,俄亥俄州、郡、市三級政府共出資3,100萬美元,港務局發行3,400萬美元債券,結合民間的1,900萬美元,終於促成1993年6月7日動工。這回對開幕日期壓根不提了,1994年7月28日工程進行至上樑,整幢建築物的雛型畢現,1995年2月美國的《前衛建築》雜誌(Progressive Architecture)特別予以報導,這是搖滾樂名人堂暨博物館首度較完整的舉世公開,千呼萬喚總算於1995年9月1日開館。開幕當天,在克利夫蘭市區有踩街活動,最受矚目的是長達七小時的搖滾音樂會,透過電視時況轉播,讓全球觀眾與在體育場的五千七百名歌迷共享盛會。

　　聳立在伊利湖畔的白色搖滾樂名人堂暨博物館本身就像明星般受人注目,這幢建築物就如同貝聿銘其它的名作,以大膽的出挑空間,戲劇的幾何造型為現代建築新添史頁。建築物很清晰的是由

搖滾樂名人堂暨博物館的廣場

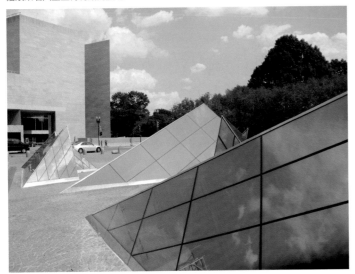

華府國家藝廊東廂廣場的採光三角玻璃罩

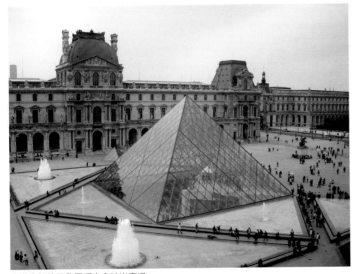

充滿生氣的巴黎羅浮宮拿破崙廣場

四個幾何元素所構成：巨大的三角形玻璃面，垂直高聳的正方體高塔，站立在圓柱之上的圓鼓空間，以及出挑的長方體盒子。這些三角、正方、圓與長方的量體分別代表著大廳、展覽館／名人堂、表演場與電影院，共同組合出一件超大的雕塑品。

從東九街走向博物館，人們首先體驗的是占地12英畝的廣場，其主要供舉辦戶外活動之用，與貝聿銘其它作品的廣場相較，共同點是尺度恢宏，成為建築的前景，烘托建築物。但此廣場空無一物，缺少了貝聿銘一貫喜歡安置的藝術品，甚至連些微的綠意都沒有，顯得十分貧乏。在達拉斯市政廳的廣場，有成蔭的林道，有亨利·摩爾的作品；在華府國家藝廊東廂，有櫻花、有噴泉、有採光的三角玻璃罩、有亨利·摩爾的巨作；在羅浮宮，有噴泉、有水池、有著名的玻璃金字塔、有仿作的路易十四騎像；在香港中國銀行，庭園中有杏樹、有假山、有流瀑、有朱銘的雕塑。相形之下，克利夫蘭搖滾樂名人堂暨博物館的廣場著實令人失望。廣場之下的地下層，是主要的展覽空間與行政空間，按已往的手法，大可設計一些天窗讓地下的空間突破沒有自然光的侷限，也可以令廣場空間為之生動有生氣。不知是否是受限於作為戶外表演活動的功能或經費不敷，造成空乏的廣場。

被貝聿銘稱為「帳篷」的三角形玻璃體，初睹之際令人連想到羅浮宮的玻璃金字塔，事實它更像未曾實現的甘迺

充滿陽光的大廳

通往地下層展覽空間的大廳

玻璃、金屬與造型是搖滾樂名人堂暨博物館的設計理念

迪紀念圖書館方案。以4英尺為模矩的正方型玻璃格子，從地面延伸到五層樓高之處，白色的結構鋼管以更大的正方型格子為模矩，兩者交織出一幅展現力與韻律的「透明畫」，使得在館外的訪客尚未登堂就能透視內在的風貌，吸引人們迎向博物館。踏進館內，很自然的被充滿陽光的大廳吸引，抬頭舉目，在心理上就被這個巨大的空間折服，這是貝聿銘作品最令人欽佩之處，他刻意的經營，時時處處顛覆人們對於尋常空間的感受。貝聿銘體察到搖滾樂的表白方式很有爆發力，充滿了活力，歌手們常不管聽眾能否接納，總是很裸露激烈的表白，因此企圖藉著透明的造型來表達搖滾樂的精神。

大廳高處懸掛著裝置藝術品

大廳懸掛的裝置藝術品是U2合唱團巡迴演唱時的用車

「玻璃、金屬與造型是我設計的理念」，貝聿銘自陳。大廳的右側是賣場，面積甚大，占了半個樓面，販售的商品琳瑯滿目，甚至博物館建築被製成模型供人們買回家當作紀念品，相關的衍生商品是館方重要的財源之一。館方生財有道，從洶湧的人潮可知其大發利市。參觀者必需從大廳左側步行至電動扶梯，到地下層的售票口買入場券才能進入博物館，這與羅浮宮的情況相同，將地面層的公共空間免費開放，大大增加了賣場的利基。

觀眾在搭電扶梯下至展覽空間之前，必然會看到懸吊在大廳的四輛汽車，這是U2合唱團在東德巡迴演唱時的交通工具，四輛汽車的機械全被掏空，以減輕結構體的承受力。這不禁令人連想到貝聿銘在華府國家藝廊東廂大廳的設計——名藝術家柯爾達從天而降的活動雕塑；不過為了配合建築物的身份，搖滾樂名人堂博物館設置的不是精緻的藝術品，而是狂放的裝置藝術品，四輛車的外表分別貼上鏡片，穿上虎皮，配著閃亮的燈管，漆上報紙的頭條新聞，十足的流行文化表現。

地下的展覽面積達7,800餘平方英尺，占了全館總面積的三分之一，在展覽空間入口處的玻璃磚坡道，變幻的藍色光影由腳下透出，營造神祕的氣氛，為特殊的空間體驗開啟不一樣的序幕。首先進入眼簾的是一系列搖滾樂對美國文化影響的資料，流覽之際油然的佩服搖滾樂基金會的遠見宏觀，佩服其將流行音樂昇華到文化的層面。其旁有兩個小電影院，放映著由資料彙整精製剪輯的影片，藉由動態再強化人們的認知。在電影院瞭解初步的歷史背景後，接著是九個小點播站，有五百首按風格分類、精挑的搖滾樂曲，觀眾可按電鈕聆聽一小段歌曲，明白不同時代歌曲傳承的脈絡。這般讓觀眾有主導權的展示方式著實具有吸引力，因此造成九個點播永遠大排長龍。由曼菲斯、紐奧良、底特律、舊金山、倫敦、紐約、西雅圖各大都市組構的次一組點播站，表現各地搖滾樂的差異，加上藍調、靈魂等風潮，讓觀眾再度有一次搖滾樂的洗禮。最後一區展示著各種相關的收藏品，

諸如貓王曾使用過的吉他、藍儂使用的日常用品、瑪丹娜的金胸罩等，共計有四千餘件。裝扮的木偶是由知名服裝設計師所設計，以期擺脫傳統臘像館制式化的品味，這些收藏品得歸功前滾石雜誌主編漢克，透過他的關係與努力，半買半借才促成博物館得以有此規模。地下展覽區嚴禁攝影，這個禁令頗為特殊，通常歐美的博物館只要不用腳架、不用閃光燈，通常都開放攝影。

俯視廊橋與入口大廳

走出幽暗的地下室，搭上緩緩移動，直通二樓的電扶梯，觀眾被帶到敞亮的大空間，這是貝聿銘動態空間理論的實踐。電扶梯在貝聿銘的作品中居重要地位，電扶梯不僅是垂直上下的交通動線，更是讓人們體驗空間、欣賞藝術的工具，華府的國家藝廊東廂、波士頓美術館的西廂、巴黎羅浮宮的黎榭里殿及新加坡的萊佛市城都可以發現相同的手法，貝聿銘將空間與光線結合，讓人們沐浴在光明之中，使人神曠心怡，搖滾樂名人堂暨博物館再度地讓人們體會貝聿銘的空間光彩美學。

二樓主要在展示廣播、電視、電影、影帶與印刷品等媒體與搖滾樂的關係，《滾石》雜誌暨其它刊物的封面佔有一區，其旁是九十六個螢光幕合成的電視牆。此樓層的一隅特闢了一間錄音室，以誌念發掘貓王與李傑利（Jerry Lee Lewis, 1935-）的曼菲斯播音員費山姆（Sam Phillip, 1923-2003），錄音室的擺設完全按其生前的工作狀況布置，所有的設備都是原件，分外彰顯其紀念性。

位在三樓的表演廳開幕時尚未完工，於1996年9月方才啟用。三樓以餐廳為主，通往表演廳的廊橋也是餐廳的一部分。貝聿銘的作品幾乎都少不了廊橋。在搖滾樂名人堂暨博物館，在廊橋可俯視

電扶梯通往地下層的展覽空間

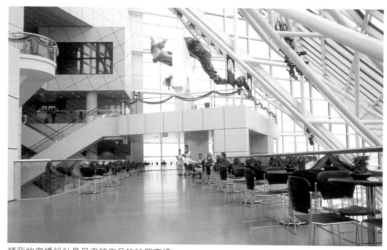

精彩的廊橋設計是貝聿銘作品的註冊商標

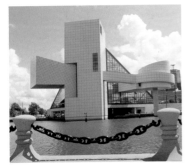
出挑的長方體是四樓電影院

大廳,仰觀藍天,遠眺克利夫蘭市區的天際線,廊橋是全館內欣賞景觀的最佳地點。索驥貝聿銘的廊橋設計,從早期伊佛森美術館,到華府國家藝廊東廂、巴黎羅浮宮黎榭里殿,乃至晚年的盧森堡當代美術館,廊橋莫不再三地應用,成為貝聿銘作品的註冊商標。在搖滾樂名人堂暨博物館,廊橋的效果與達拉斯邁耶生交響樂中心相同,面對一大片玻璃牆,透視壯觀的都市景觀,打破室內戶外的藩籬,讓上下走動的人們在欣賞展品之際,同時飽覽都市風光。

四樓功能很單純,僅是一間出挑65英尺的電影院,每半小時放映一部二十分鐘的短片,內容是回顧美國歷史大事,引述搖滾樂在不同時期對文化的衝擊影響。眼見1970年5月肯特大學生被國民兵射殺的事件、民權領袖金恩博士的美國夢、甘迺迪總統在達拉斯被暗殺、美國大兵自西貢撤退⋯⋯震撼人的鏡頭在震憾人的音樂配合之下,令人深刻地感受了搖滾樂與時代脈絡的合拍符節。

由四樓至五樓,走樓梯是上樓的唯一方式,這是貝聿銘刻意經營的空間效果。五樓是位在六樓的搖滾樂名人堂的前廳,貝聿銘將原先靠電扶梯上下樓的方法在此層改變,也就是昭告觀眾,原先各樓層的

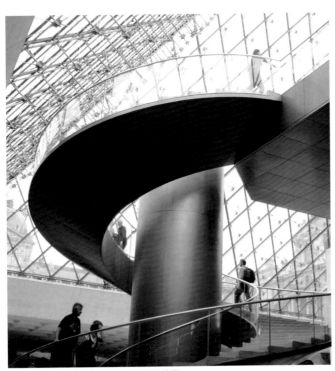
巴黎羅浮宮玻璃金字塔內的不鏽鋼螺旋樓梯

華府國家藝廊東廂著名的「羅蜜歐與茱莉葉」樓梯

展覽性質將有所轉變，貝聿銘希望觀眾「走最後一段路，以虔誠的心情走至全館最崇高的空間」。這座樓梯突出高懸於大廳，就像貝聿銘其它的名作，樓梯有若空間中的雕塑。在到地下樓層的展覽室之前，抬頭必然看見這座樓梯，使人好奇的一探究竟。這座樓梯令人又聯想到華府國家藝廊東廂有名的「羅蜜歐與茱莉葉」樓梯，不過與之相較，搖滾樂名人堂暨博物館的這座樓梯顯得過窄，不符合公共場所的需求。樓梯的平台處正是俯視大廳全景的最佳地點，可是人上人下根本不容許片刻逗留；再則此樓梯的造型不夠精緻，體驗過巴黎羅浮宮玻璃金字塔內的不鏽鋼螺旋樓梯，就格外地嫌此轉折的樓梯過於平淡。

在五樓的一隅也有一間播音室，這與二樓紀念費山姆的錄音室大有差異，這間播音室是可以實況廣播的工作室。館方將廣播現場作為展覽室，這又是一個別緻的賣點。早在開館前克利夫蘭的地方電台WMMS於8月24日就進駐使用，開幕當日芝加哥的93XRT電台使用該播音室製做特別節目，來自世界各地的電台皆可以申請使用，透過這個方式，也為搖滾樂名人堂暨博物館做了最佳的公關與宣傳。五樓的名人堂前廳空無一物，正中央是一個巨大的圓形樓梯，微弱的燈光由梯階縫處洩出，引導人們來到幽暗的六樓。在六樓唯一明亮的是「登堂」的搖滾名人錄，牆面上有由雷射刻出的名人簽名，分為演唱、非演唱、早期有影響與終生成就等四項，其中當然以演唱者居多，2016年獲得諾貝爾文學獎的巴布·狄倫（Bob Dylan, 1941-）於1988年登堂。「登堂」的條件是第一張唱片發行至少有二十五年的歷史，經過委員會遴選評鑑提名，再經由相關專業人士票選才能脫穎。名人堂的設計，筆者懷疑貝聿銘並未介入，否則以其在頂樓的位置，大可將陽光引入室內，正如貝聿銘其它的設計，利用光影為空間演出神奇美妙的效果。但是現今頂樓的名人堂光線微弱，觀眾參觀之際得隨時留意避免與其他人相碰撞。從事展示設計的勃地克集團（The Burdick

高懸凸出的樓梯引領觀眾到頂層的名人堂

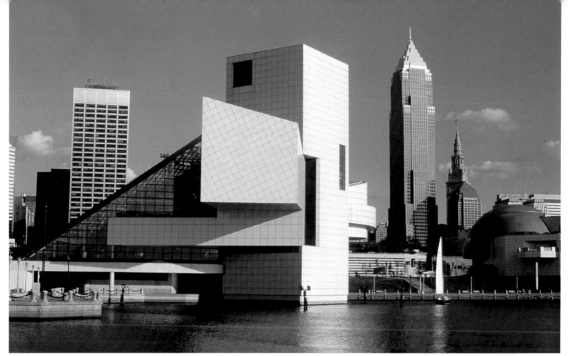

背向湖面的單一方向設計

搖滾樂名人堂暨博物館成為克利夫蘭引以為傲的公民藝術　　　　　　　搖滾樂名人堂暨博物館參觀摺頁

Group）將所有展示空間以暗調處理，與貝聿銘掌握的公共空間明亮寬敞，恰成強烈對比。

　　全館可謂是由公共的光世界與幽暗的搖滾樂世界所組成，此館落成後，參觀人潮洶湧，迫使館方不得不採取定時限量的政策，以保持館內人數不超過二千五百人的容量。貝聿銘認為要保有較佳的展示參觀水準，容量應以一千人為限。與貝聿銘曾設計的美術館比較，搖滾樂名人堂暨博物館占地規模甚小，除了康乃爾大學的姜森美術館，他設計的美術館建築鮮少超過三層，而搖滾樂名人堂暨博物館高達六層。因此貝聿銘對人在空間走動的動態感受至為關切，有心作為建築表現的課題，不可否認，大三角玻璃大廳達成了貝聿銘的構想，但是其所提供的視域只有朝向市區的單一方向，整幢建築物朝向湖的立面太少，美麗的湖光被埋沒忽視委實是一大遺憾。

　　歷時九年餘，從初案9,500平方英尺的規模，變更為1萬2500平方英尺，至完成後的1萬5000平方

英尺，此館正像貝聿銘的其它作品，波折再三，經費甚至高達9,400萬美元，是早先預估的3.6倍[3]。但是當克利夫蘭市民目睹之後，莫不以擁有如此傑出的公共建築為榮。俄亥俄州州長范喬治（George V. Voinovich）[4]於1980年出任克利夫蘭市長時，就倡導聯合開發的觀念，主張由民間與政府合作從事開發案，搖滾樂名人堂暨博物館乃此政策的具體實現，也是市府有心躋身國際化都市的一項有利建設。克利夫蘭市民認為名建築師貝聿銘造就了一棟有名的建築物，會吸引全球搖滾樂迷來朝聖，無論是針對建築或是音樂，這可大大打響克利夫蘭的知名度。事實市府當然不會以興建此館作為提昇該市聲譽的單一手法，其它配合的計畫包括了2012年完成的水族館與1996年夏季揭幕的科學博物館等。

夜晚的搖滾樂名人堂暨博物館猶如明星般閃耀（貝柯傅聯合建築師事務所提供 ©PCF）

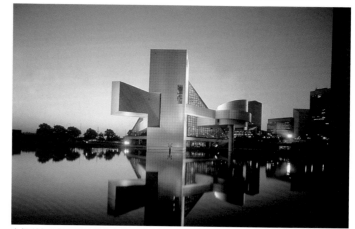

自伊利湖畔觀看搖滾樂名人堂暨博物館（貝柯傅聯合建築師事務所提供 ©PCF）

1996年是克利夫蘭建城兩百週年，市府為了誌慶這個重要時刻，早在多年前就開始籌劃，施政是需要不斷的、連續的向目標邁進，搖滾樂名人堂暨博物館是建城慶祝活動中的一個高潮。貝聿銘有幸能親身參與，他的作品不是單純的建築，更是令克利夫蘭引以為傲的公民藝術（Civic Art），建築的價值與意義遠超越作為一個「容器」的需求。貝聿銘，這位現代建築大師，成功地又為一個都市創作了一件藝術精品。

註釋

1　Gero von Boehm, Conversations with I. M. Pei, Prestel, 2000, P. 27.

2　傅艾倫生於賓州，成長過程中幾經遷徙，1950年落腳克利夫蘭，在電台午夜節目播出藍調歌曲，因為音樂的節奏激盪讓人搖擺翻滾，他將之稱為「搖滾樂」。1952年3月在克利夫蘭球場舉辦「月犬加冕會」（Moondog Coronation Ball），吸引了二萬五千人。月犬係有所指，月犬（1916-1999）是知名的音樂人，被稱為「紐約第六街維京人」。1954年傅艾倫到紐約闖天下，致力將搖滾樂推廣為流行音樂。

3　搖滾樂名人堂博物館開幕前記者會，貝聿銘向媒體侃侃闡述設計理念，在一旁的《滾石》雜誌發行人魏楙插話：「我可是付了代價的」，表白對建館經費的挹注。他是藉貝聿銘英文名字的諧音，說明邀請業主與建築師之間的關係。

4　范喬治，克利夫蘭人，1980-89年任克利夫蘭市長，1991-98年是俄亥俄州州長，1999-2011年擔任參議員。對克利夫蘭貢獻良多，搖滾樂名人堂暨博物館北側的公園就是以他的名字命名。

桃源鄉記
滋賀美秀美術館
Miho Museum / Shiga, Japan

紐約林肯中心大都會歌劇院正立面流政之的
撥子雕塑

右頁圖
美術館前的台階兩側有八盞精緻的燈座

二次大戰後的日本民生凋敝，許多人尋求宗教的慰藉療癒，其中的世界救世教（Sekai-Kyusei-Kyo）是於1952年成立的新興宗教之一。該教的創始人岡田茂吉（Mokichi Okada, 1882-1955）堅信「人間天國」的存在，為達目標必需追求自然環境的和諧，尋求藝術修為的陶冶。1970年其信徒小山美秀子（Mihoko Koyama, 1910-2003）另立教派神慈秀明會（Shinji Shumeikai），在滋賀縣甲賀市信樂山區設立宗教總部，那兒曾是古日本天平時代之首都。小山美秀子出生大阪，東京自由學園（Jiyu Gakuen Girls' School）高中畢業。自由學園的校舍由美國建築大師萊特設計，是專門招收女性接受新式教育的學校。身為日本東洋紡織公司的後代，小山美秀子是日本的女富豪之一，加上信徒的捐獻，使得神慈秀明會財力雄厚，從一開始成立就大手筆的建設宗教基地。

可容納五千六百位教友聚會的教祖殿於1982年落成，設計出自美籍日裔建築師山崎實（Minoru Yamazaki, 1912-1986），建築物有高聳的四坡向屋頂，暗喻富士山，頂部採平頂天窗，讓陽光進入室內。在教祖殿的東南，有一座高達60公尺的鐘塔，這是小山美秀子於1988年委託華裔建築師貝聿銘的小品。當時貝聿銘正忙於巴黎大羅浮宮計畫與香港中銀大廈，對於來自日本的小委託案根本沒放在眼中，可是小山美秀子母女於1987年9月親自至紐約拜訪，這使得貝聿銘對於這位潛在的業主感到好奇，打聽之下發現對方是位重要人物，而且是大金主，兩個月後貝聿銘至香港時路經日本，親赴信樂山區參觀神苑，留下極美好的深刻印象，於是接下了建築師生涯中規模最小的委託案[1]。

鐘塔的造型源自日本樂器三味線的撥子，貝聿銘稱靈感來自於1954年途經京都時買的一個撥子。不過1973年紐約林肯中心（Lincoln Center for the Performing Arts）的大都會歌劇院

被保育法限制建築高度與外露面積的美術館屋頂

美術館兩層牆壁的構築圖（取材自Miho Museum, 日經BP社）

（Metropolitan Opera House）正立面就出現了撥子的雕塑，高兩公尺的黑色花崗岩雕塑就位在正立面，這是日本雕塑家流政之（Masayuki Nagare, 1923-）的名作之一，他曾以不同的尺寸與材質在許多場所設置這個系列的作品[2]。貝聿銘理當看過流政之在林肯中心的撥子雕塑，但是他很巧妙地講了一個1954年京都旅行的故事，說明了鐘塔的設計靈感。

被稱為「天使之樂」的鐘塔，是緣於小山美秀子在京都的一座廟宇見過手執撥子的天使所促生。鐘塔初始以日本當地石材建造，但是貝聿銘對石材的色澤不滿意，認為應該以白色為主，他選用了美國佛蒙特州（Vermont）的白色花崗石，這使得工程的造價突然增加了100萬美元。鐘塔高60公尺，這是受當地飛航管制的高度限制，貝聿銘希望鐘塔高聳，越高越好，既然有限高60公尺的規範，乾脆就達到極限的高度。

原本小山美秀子希望鐘塔矗立在教祖殿前的廣場，廣場另一側的前緣有流政之作品〈天門〉，那是八個巨大的石雕，象徵俗世與天堂的分界。貝聿銘認為廣場應該保持純淨的空間，而且教祖殿高達54公尺，鐘塔位在其前端會顯得尺度不配襯，他建議移至目前的位置，信徒在參詣的過程中，鐘塔前林木參天的步道形塑了極佳的導引效果，鐘塔正可作為步道的端景地標，當信徒步至鐘塔之下，左轉面對開闊的廣場，空間的轉變頗具戲劇效果。

對貝聿銘而言，天使之樂鐘塔具有多重意義，這是他於1990年從貝柯傳聯合建築師事務所退休之後的第一件作品，而且是一個不純粹屬於建築的作品。貝聿銘曾表示如果在建築師與雕塑家兩個不同的身份中要做選擇，他偏愛成為雕塑家，但是他沒有機會實踐。

在離開繁忙的建築業務之後，終於有機會從事他曾夢想的創作，一件宛若雕塑的作品。相較於貝聿銘先前的作品，鐘塔的規模實在小

教祖殿前廣場的流政之的作品〈天門〉

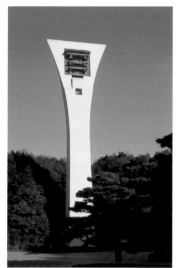

位在教祖殿東南的鐘塔

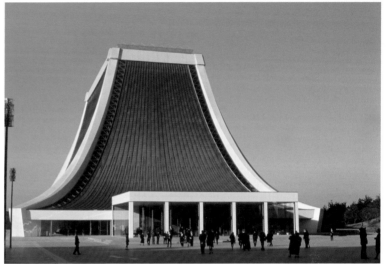

神慈秀明會教祖殿

的微不足道，而且作品的基地遠離塵囂，有異於昔日眾多位居大都市的作品，這件作品位在綠樹群抱的大自然，一個他很少面對的基地環境。雖說早在三十年前，已經在克羅拉多州圓石市大氣研究中心有過與自然相處之經驗，而這回的成果不但貝聿銘自己很得意，業主也很滿意，進而促成美秀美術館的誕生。

　　日本人對於茶道甚為執迷，小山美秀子當然不例外，她收藏了一些茶具，有心興建一個展覽場所。然而人們何以大老遠地跑到深山參觀相同的展覽呢？美術館要有吸引力，就得要有特色，可以將茶具作為基礎，添加更多歷史文物，貝聿銘建議以絲路作為骨幹，蒐集沿途的文化珍品，這就是美秀美術館以不同典藏品分為南、北兩廂的原因。

　　初始神慈秀明會提議的基地位在一處山谷，有溪河流經，貝聿銘對之不滿意。他舉東方名寺的位置莫不在山上，讓人攀登，有朝聖的效果，美術館應該有相同的理念與區位。1991年4月22日小山母女安排貝聿銘走訪重新選擇的基地，那是一個人們足跡難以到達的山區，為了這次踏勘，還特地在陡峭

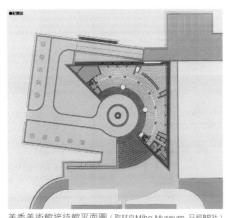
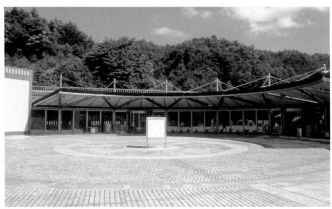

美秀美術館接待館平面圖（取材自Miho Museum, 日經BP社）　美秀美術館接待館

的山坡地新闢台階，路途頗為艱辛，貝夫人與小山美秀子是被人抬著上山的。但是貝聿銘卻看中遠方的另一個山頭，那兒山脊的腹地不大，需要鑿山洞跨峽谷才能到達，這使得貝聿銘想到兒時讀過的晉代陶淵明的《桃花源記》，一個沒有戰亂，人們自給自足安和怡樂的社會，這正符應了神慈秀明會「人間天國」的理想。縱使貝聿銘與小山美秀子在言語溝通方面有困難，但是透過漢字表達，他的理念能夠被理解，能夠被接受，最終能夠被實現，這不得不敬佩貝聿銘「推銷」設計的功力[3]。

　　基地受山林保育，建築法規的限制對於建築師是最嚴酷的挑戰。按當地建築法之規訂，建築物高度不可超過山脊線13公尺，僅允許2,000平方公尺的外露面積。因此整個館舍有80%被埋在山坡之內，只有西側的立面順著坡面露出。整座山脊先被挖掘掏空，達十萬輛車次的土方暫時儲放在堆置場，經歷三年半的施工，建築主體完成後，土方載運回基地覆蓋在建築物之上，並將原有的植栽復育。由於建築物被土方圍蔽，防止土地的水氣侵入是保護文物與建築物本體最關鍵的課題，因此壁體設計成兩層，內牆外壁之間留有60公分的間隙，間隙作為空氣槽，阻隔濕氣。地下一層設有機械室，藉由室內的空調機調節濕度，空氣槽同時兼作為更新室內空氣的渠道[4]。

　　當人們從京都搭乘一個多小時車程抵達美秀美術館時，首先映入眼簾的是接待館。接待館的平面呈等腰三角形，以三角形底邊的中央作為圓心，以14.5公尺的半徑在三角形的平面中切出一個半

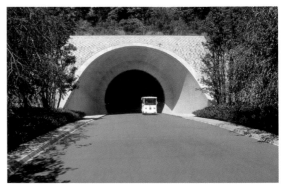

接待館外牆面逸趣橫生的光影　隧道入口

接待館天窗下方的遮陽金屬條

接待館內變化的光影

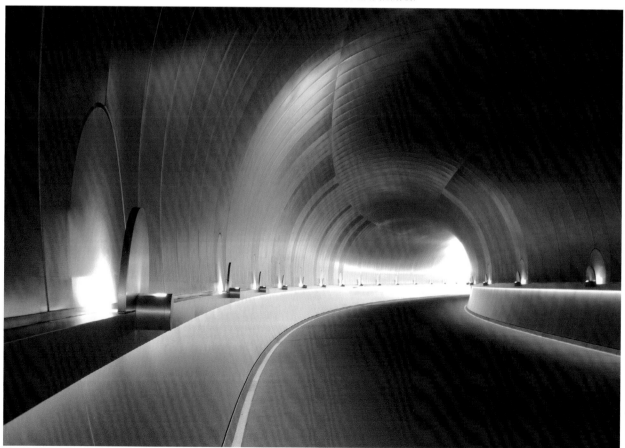

富於神祕感的隧道空間

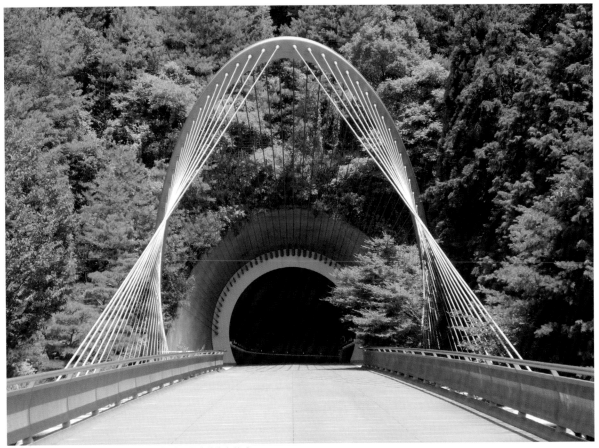

連接吊橋的隧道的壁面全是樹木，大大提升了環境的綠意美感。

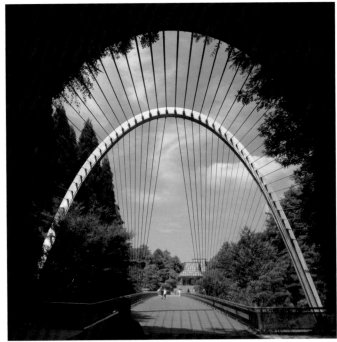

從封閉的隧道遙望遠處的美術館

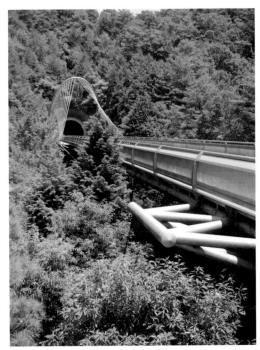

吊橋是通往美術館途中的一個空間焦點

圓，與館前迴車道的圓共用同一個圓
心。這般幾何形式的敷地設計是典型的
貝聿銘手法，華府美國國家藝廊東廂、
波士頓美術館西廂加建等項目，莫不見
相同的敷地計畫。內外空間交融形成一
道圓弧，這道圓弧正是接待館的動線。
透過天窗的設計，貝聿銘為這規模不大
的簡潔空間提供了變化的光量效果。為
了避免強烈的直射眩光，天窗的玻璃下
面密布著遮陽的細條。抬頭仰視，細條
有木質感，事實全是金屬鋁棒漆飾成木
紋。木構造是日本建築的特色之一，貝
聿銘初衷是有意藉由木橫條營造日本
興味，但是要達到需求的長度，木條的
強度不足，以致不得以金屬取代。考量
現實，將金屬表現成木料，現代主義的
忠誠原則在此不得不違背了。

　　接待館提供購票、餐飲、寄物、賣
店等服務，6公尺高的樓層，令這個小
建築物毫不顯得侷促。此館尚有地下兩
層，分別作為機械房與消防儲水槽。半
圓入口兩側的實牆各長20公尺，深白的
石牆採用來自山東的石材，當廣場上的
樹影映照在牆面，形成逸趣橫生的水
墨畫般效果。室內的光量，戶外的光
影，充分地達成「讓光線作設計」的貝
聿銘設計理念。

　　《桃花源記》中漁人捨舟登岸，現
代人到美秀美術館則捨車步行，從接待
館出發開始尋幽探勝。不過館方提供了
電動車作為代步工具，讓不便步行1公
里餘的旅人有所選擇。離開接待館前的
廣場，走在綠樹夾道的路徑，前方的隧

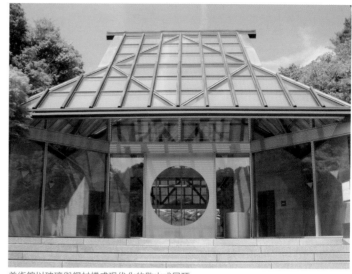
美術館以玻璃與鋼材構成現代化的歇山式屋頂

因為結構需求，不同數量的鋼管聚集在球體結形塑力的美感。

從美術館大廳遠眺教祖殿與鐘塔

道隱約地可見。進入被鋁材披覆的隧道，牆面上的線性光源具有引導的功能，水平線上方均勻分布的半圓燈具，只見點點微光，益添這個隧道空間的神祕感。半圓燈具在貝聿銘的作品中屢屢出現，如波士頓美術館西廂、達拉斯邁耶生交響樂中心、香港中銀大廈等，差異在不同的設計案有不同的材質。同中求異是貝聿銘一貫的手法，力求細部設計臻至完美，燈具就是明證。兩百餘公尺長的隧道在間接照明之下，呈現極為柔和的氣氛。隧道不以直綫貫穿是有緣由的，貝聿銘企圖創造空間的驚喜，讓人們從封閉的隧道出來，面向豁然開朗的山谷，遙望遠處的美術館。

行經長達217公尺的隧道，步出隧道，長達120公尺、寬7.5公尺的吊橋跨越山谷，到達美術館前的廣場。傾斜60度、高19公尺的鋼拱拉住九十六條鋼索，在陽光照耀之下，鋼索向光芒般射向美術館，將前方的美術館框在鋼索所形成的虛空間，形成一幅美景。美術館並不正對著隧道洞口，不知是受制於地形，還是刻意的安排。相同的布局在巴黎羅浮宮廣場曾經發生過，路易十四的雕像被擺放在玻璃金字塔的東南角，而不是尋常的軸線之上。

為了讓山谷中的植栽仍可受到雨露沾潤，橋面特別採用透水的陶板。連接吊橋的隧道西側牆面瞧不到灰色的混凝土框，取而代之的是綠樹。要在傾斜的混凝土牆面植樹是極困難的工程，為了提升環境的美感，館方在貝聿銘的要求之下，不計代價地達成，使得吊橋更形完美，這是通往美術館途中的空間焦點。

2017年5月路易·威登（Louis Vuitton）特在美秀美術術館舉辦2018年時裝秀，吊橋成為伸展台，極盡美之能事！

2002年11月2日國際橋樑結構工程協會（International Association for Bridge and Structural Engineering）特在美秀美術館舉行年會，頒發卓越獎給這座美麗的吊橋。這座吊橋先後獲得的獎項達六個之多，負責設計的結構工程師羅伯森與貝聿銘建築師事務所合作多年，自1975年起伊朗德黑蘭集合住宅項目之後，貝聿銘重要的作品都有羅伯森貢獻的身影。

在大廳橫臥的座椅是一株三百歲的九州櫸木

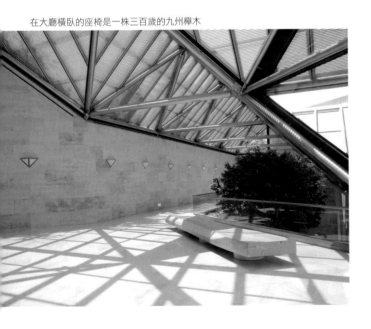

從月門回望吊橋與隧道瞧見框入的美景　　　　　在大廳朝西望可見到百年古松被遠方山嵐襯托，宛如日本屏風。

　　從吊橋遠觀美術館，山林掩映之間，只見突出的屋頂。屋頂的形式源自日本傳統，以空間桁架結構系統構成歇山式屋頂，揚棄日本屋頂的瓦片，採用現代材料的鋼材與玻璃，陽光透過玻璃，在大廳、廊道、餐廳等公共空間，造成光影變幻的世界。由日本建築事務所紀萌館所設計的桁架結構系統中的球體結，貝聿銘一度認為不夠精緻，要求重新設計，如今標準6公尺長的鋼管全聚集在19公分的球體結，隨著結構的需求有不同數量的鋼管聚集在球體結，最多有九支鋼管輻射聚在球體結，全館有一○六個球體結，從數量可知結構的複雜度。

　　經過山林路徑、神祕隧道、美麗吊橋的體驗，終於到達廣場，可以拾階進入美術館。將建築物抬高，目的在營造登山朝聖的意境，固然是落實精神層面的設計方法之一；但是貝聿銘考量到另一個重點，就是從建築西側遠眺風景的效果，尤其要能夠從美術館看到位在另一山頭的教祖殿與鐘塔。這涉及美術館一樓的水平高度應該座落在何處，在現場幾經觀察實驗，最終決定標高408.5公尺是一樓最理想的位置[5]。台階兩側有八盞燈座，不知是巧合還是有心，這與教祖殿前面流政之的雕塑〈天門〉數量相呼應。

　　自動開闔的玻璃月門之後是過渡的門廳，從月門回望吊橋與隧道，可以瞧見經過綠化的隧道洞口，貝聿銘刻意地以框景方式將環境的美景引入。在大廳朝西望，則見到三株百年古松在大幅落地門窗之後，遠方山嵐襯托，宛如日本室內常見的屏風，貝聿銘再度以借景方式創造令人贊許不已的風景畫屏。畫屏左前方是一株三百歲的九州櫸木，橫臥為座椅，座椅順著年輪劈出順暢的輪廓，看似不顯眼的作為，卻是設計者用心與自然的對話。尚未進入展覽室，貝聿銘就透過自然創造了多幅美景，很符合神慈秀明會的立教精神！

　　美秀美術館的北館以展示日本藝術為主，多間展覽室組合成口字型平面。名為「石院」的中庭，是典型的日本庭院設計，取自鳥取縣的佐台石為方正的迴廊建立空間參考的指標，參觀者藉由與石

塊的相對關係，不致於迷失方向，這是造園景觀的意外效果。迴廊有大片落地門窗，人們可欣賞中庭景色，因為陽光曝曬，光線過於強烈，館方加裝了木百葉窗，這也阻擋了欣賞庭院的機會，真是理想與現實之間的矛盾。北館的展示室以櫥櫃作為展示方式，櫥櫃的照明柔和，觀眾絕對不會被強光刺眼，這得歸功史東所主持的FMS公司（Fisher Marantz Stone），這家公司成立於1971年，貝聿銘設計的蘇州博物館與杜哈伊斯蘭藝術館皆由他負責燈光設計。美秀美術館的燈光設計曾榮獲1999年照明工程協會紐約分會的年度獎與1998年國際燈光設計師協會卓越獎。照明在美術館扮演極為重要的角色，不單要達成呈現展覽品的功能取向，還涉及空間氛圍的精神層面。貝聿銘的美術館設計絕對堪稱世界一流，他主張展品應盡量在自然光下展示，然而要防止自然光中紫外線的破壞，勢必要依賴設計解決問題、達成目標。美秀美術館的天窗在屋頂突出，下方是一個攪拌光線的方盒子，使得自然光透過多重的過濾，柔和地滲入展示室內。展示室內的天窗是上小下大的梯形造型，好讓自然光藉由斜面漫射入室內。天窗周邊輔以投射燈，當遭逢陰暗天候、自然光不足之時，能以人工照明補助。投射燈都調整了角度，絕不至於產生對參觀者的光害。在入口台階處的八盞燈座，大廳與廊道的三角燈，乃至北翼樓梯處的燈，其燈罩是刻意加工磨薄的大理石片，相同的燈具早在1993年的紐約四季飯店（Four Season Hotel）出現過。貝聿銘為達成柔和的照明效果所費不貲，當然這也得業主財力雄厚且願意花費，這般薄大理石片的燈罩在達拉斯邁耶生交響樂中心也運用過，每盞燈的平均費用高達2萬餘美元。

南館的展示室大部分位在地下一層，由於坡度與西立面開敞的落地窗，毫不令人感受身處在地下。南館唯一在一樓的展間以展出埃及文物為主，在六角形展示間的北面以櫥櫃展覽文物，正中是西元前3世紀的阿西諾亞女神（Statue of a Goddess, Queen Arsinoe II），雕像被很有設計感的暗灰色照壁石牆襯托，刻意抬升的座階讓女神擁有極佳的展示空間，也防止了觀眾過於靠近觸摸，比起用隔離架阻絕觀眾與展品的方法，意境真是不能以道里計。埃及室南面附有一間小室，佳首神像（Cult Figure of Falcon-Headed Deity, c.1295-1213 B.C.）被尊崇地獨立展示，佳首神像曾被印在開幕的海報上，出現在京都街頭，開幕當日的導覽摺頁也以它為首頁，顯然館方將之視為鎮館之寶。

埃及室正下方，地下一樓的展室以西亞文物為主，兩者空間格局相同，但是在照壁處，由於進深空間很小，出自保護亞述文物的想法，館方擺了隔離架，這真是一大敗筆。展室中的桑穀斯克地氈（Sanguszko Carpet）長達6公尺，為了這件晚期自拍賣市場取得的文物，貝聿銘特別更改設計，提高屋頂，增設天窗。為達到烘托的效果，地氈的背景牆面一改通常的白色，更易成藍天色彩。相同的色彩計畫也在中亞展室出現，犍陀羅佛像的背景色是橘紅色，上方灑下的陽光，佐以局部的人工照明，展示的效果絕佳。中亞室旁的中國室由五個小展間組構而成，這是貝聿銘在哈佛大學碩士畢業設計理念的一脈相承。他認為中國文物的尺寸相對地比西方文物小，不宜以西方美術館的通用空間展覽，應該藉由較小的空間串聯展出。而中國室亦是六角形的展間，顯然六角形是南館空間的特色之一。

中國展示室外的寬敞空間有三重功能，是動線的走廊，也是展覽羅馬碎錦畫的藝廊，還是供觀眾休憩的好場所。從早期華府國家藝廊東廂以來，在室內種樹乃貝聿銘為空間建立尺度感的必然手

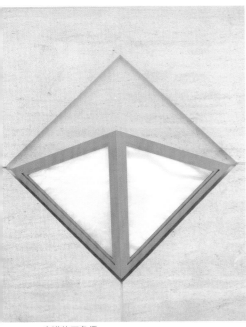

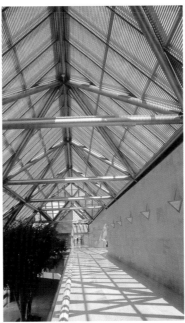

廊道的三角燈　　　　　　　美秀美術館大廳與廊道的三角燈　　　屋頂突出的天窗提供了展示室自然光源

南館地下一樓的西亞室一隅　　　中亞室內沐浴在自然光的犍陀羅佛像　　由較小空間串聯的中國展間一隅

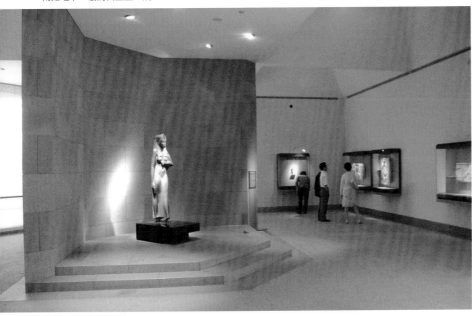

南館一樓埃及室一隅　　　　　　　　　　　　以埃及佳首神像為封面的開幕導覽摺頁

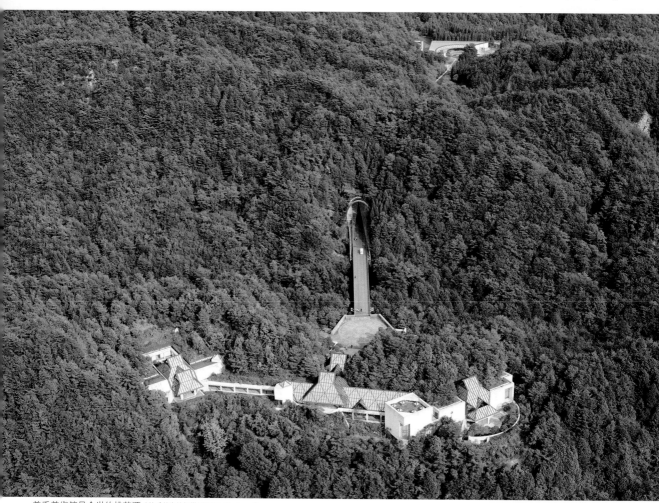

美秀美術館是今世的桃花源（美秀美術館提供©Miho Museum）

展覽羅馬碎錦畫的藝廊，既是動線的走廊，也是供觀眾休憩的好場所。

法，樹周邊圍階的高度一定合乎人體工學，可供坐歇。這個空間挑高兩層，可從一樓的廊道俯視碎錦畫，著實為觀眾提供了多元的欣賞視角。

地下一層廊道的盡頭是餐廳，餐廳內植有竹子，乃是延續廊道的綠意，以不同的植栽營造不同的氛圍。餐廳西側外的庭園名為「苔庭」，與北館的「石院」俱為京都名庭園師中村義明（Yoshiaki Nakamura, 1946-）設計，他是義明興石造園的第二代。貝聿銘很介意庭園內卵石與草地交接的情形，希望軟硬交界盡量自然，為此課題中村義明與貝聿銘還有些爭議[6]。觀看庭園的現狀，為了安全理由興建了白色矮牆，但是並沒有內外分隔之感，牆內外的樹木連成一片，就像自然生成。美術館周邊約有10,000平方公尺的林地是工程完成後補種的，館方將樹木分成

高、中、低三類，高度從1-5公尺不等，數量達七千餘株，顯然不僅關照到鋪面線性的自然，還更造就了空間的自然。

餐廳後方有一個可容一百人的演講室，牆面飾以70公分見方的格子木板，以達吸音的功效。空調出風口在坐椅下方，由於很巧思地被隱匿，整個演講堂極為雅潔。空調出風口在貝聿銘的作品中往往予以精心設計安排，在一樓通往南館的長廊，大片落地窗下方有一道長長的溝縫，此溝縫就是出風口；從大廳通往北館，在西側挑空的廊道玻璃護欄之下，呈梯形的樓地板，很巧妙的設置了出風口，從一樓俯看不會覺察，從地下一層仰視瞧不到。這般用心的空調風口與照明系統，在美秀美術館內正是現代建築精神的體現[7]。

位在南館餐廳牆面，標誌美秀美術館是「桃源鄉」的陶燒。

1997年11月3日美秀美術館開幕，來自世界各地的的嘉賓雲集，在剪綵時有太鼓表演。在嘉賓們自行參觀美術館之後，大家都到神祖殿參加開幕音樂會，音樂會由加泰隆尼亞歌唱家荷西·卡列拉斯（José Carreras）、義大利歌劇女高音家塞西莉亞·珈斯迪亞（Cecilia Gasdia）、義大利女中音家弗朗西斯·弗朗西（Francesca Franci）與鋼琴家羅倫佐·巴瓦（Lorenzo Bavaj）等演出。會中貝聿銘講述陶淵明的《桃花源記》的故事，對於許多西方背景的來賓，他則以香格里拉的故事闡釋美秀美術館的設計理念[8]，強調美術館會長久存在，毋庸如漁夫般憂慮找不到桃源鄉。當天貝聿銘被告知，美術館的地址名稱就是桃谷[9]。不過從接待廳至隧道入口的道路兩旁，館方還是種植日本人熱愛的櫻花。在餐廳入口旁的牆面，則有一塊小小的陶片，上面書寫著「桃源鄉」，為美秀博物館作至佳的註釋。

一個理想的基地，一個有雄心熱忱的業主，一位睿智胸懷美感的建築師，在群山中共同創造了凡間的香格里拉，讓人們親炙人類古文明的瑰寶，雖然交通甚為不便，無論是否熱愛藝術，自然、藝術、建築三者的融合，使得走訪美秀美術館絕對是一次入青山滿載而歸的心靈之旅。「透過藝術的力量，創造美麗、和平與歡樂的世界」這是小山美秀子建館的理念。

註釋

1　這段過程在Miho Museum，I. M. Pei: Miho Museum（2012.05）書中有記載。還有一段貝聿銘打算送花至小山母女下塌的飯店，而她倆已回日本之插曲，在在說明貝聿銘高明的交際手腕。
2　流政之的「撥子」系列作品，在美國加州聖地牙哥美術館、聖路易大學校園、日本香川美術館等地被收藏。
3　同註1，頁11。
4　日經BP社，Miho Museum，日本：日經BP社，1996，頁89。
5　同註1，頁22，與日經BP社，Miho Museum，日本：日經BP社，1996，頁56。
6　見羅森（Peter Rosen），美秀美術館（The Museum on the Mountain）記錄影片，1998。
7　現代建築大師密斯注重細部設計，有一名言：「上帝在細部」。貝聿銘的細部設計服膺此精神。
8　「Shangri-La」一詞出現在1933年英國小說家詹姆斯·希爾頓（James Hilton, 1900-1954）小說《消失的地平線》中，提到一個小村莊被群山包圍，居民長生不老，過著快樂的生活。這個地名被西方人當成世外桃源或烏托邦的同義詞。
9　美秀美術館的地址是滋賀縣甲賀郡信樂町桃谷300。

都市劇場
德國柏林歷史博物館
Deutsches Historisches Museum / Berlin, German

軍械庫立面的雕塑

1987年，西德政府為誌慶柏林建城七百五十週年，計畫興建歷史博物館，聯邦政府與柏林州政府協議，選在西柏林的施普雷河畔（Spree River）作為館址，基地是如今的總理府所在地。當年8月舉辦國際競圖，1988年6月競圖揭曉，由義大利知名的建築師阿道·羅西（Aldo Rossi, 1931-1997）掄元[1]，他的方案由高塔、柱廊、圓形大廳與宏偉大殿等組合，典型的歐洲古典建築。羅西於1990年榮獲普立茲克建築獎[2]，在介紹得獎者的專輯中，此案被收錄介紹，由此可知羅西對這件仍是紙上的作品甚為重視。

1989年5月東德開放與匈牙利的邊界，使得鐵幕出現破口，引發大量東德人民經由匈牙利、奧地利奔赴西德。11月9日柏林圍牆倒下，兩個不同世界的人民在布蘭登堡門（Brandenburg Gate）下擁抱歡慶；1990年10月3日兩德終於統一，結束冷戰以來的分裂對抗。東德政府之後將其轄下的柏林德國歷史博物館（German Historical Museum Berlin, GHM）轉移給聯邦政府，1991年聯邦政府決定將首都由波昂搬遷回柏林，所有原先的計畫為之重新考量，導致阿道·羅西的柏林歷史博物館方案不執行。德國政府決議維持東德原有的德國歷史博物館，以延續歷史傳統，可是該館建築物既有空間不足，難以符合需求，幾經折騰終於決定將舊館北側的老房子拆除，將空地作為增建新館的基地。

作為統一後的柏林歷史博物館，前世的舊館奠基於1695年的5月28日，最初是軍械庫（Armoury），歷經四位建築師於1706年方告完成，館前的菩提樹下大道（Unter den Linden）是柏林的主要幹道之

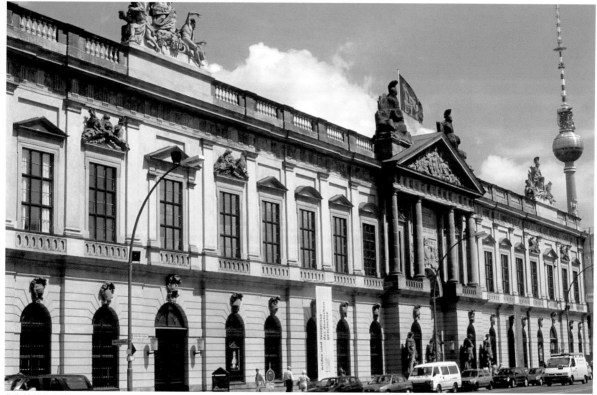
作為柏林歷史博物館前世的軍械庫

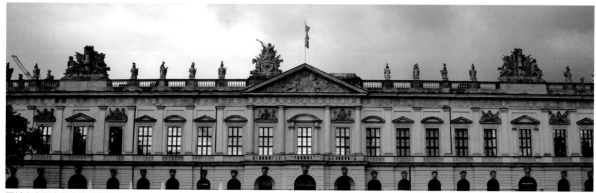
軍械庫立面有許多的雕塑裝飾

繪畫作品中的軍械庫

義大利建築師羅西的歷史博物館方案

一。當年受限於經費短缺，建築物完成之後閒置了二十四年，直到1730年才開放使用。在內庭，由建築師兼雕塑家安德烈斯‧修勒特（Andreas Schluter, 1664 -1714）設置了二十二組雕像，表現垂死的戰士，是對戰爭的譴責。從建築物的名稱，就反映早年普魯士王國的企圖心，意圖藉由收藏品展現君權的豐功戰績，縱然歷經政局變遷的洗禮，其功能始終如一。1933年，納粹掌權之後利用典藏舉辦過許多次特展，使其成為軍事博物館，彰顯德意志的英雄主義，激發大眾的愛國意識。二戰後博物館被解散，空間充當商展會場，至1952年東德政府利用既存的館舍，成立了德國歷史博物館。

　　挾羅浮宮項目轟動的盛名，再加上貝聿銘擁有設計傑出博物館的輝煌成就，因此一開始德國政府就屬意他從事柏林歷史博物館的整修暨增建。1995年5月透過管道徵詢其意願，貝聿銘以他一貫的外交辭令表示有興趣，不過表示自己年歲已大，不太可能在大西洋兩岸之間奔波，意有所保留。事實是涉及預算、基地與委託方式等重大事項尚不明朗，所以貝聿銘不願輕意的表態。

　　首要關鍵需要解決預算，因為貝聿銘所設計的建築物莫不是高單價的作品。1996年6月德國國會通過特別預算，由文獻資料顯示預算達9,700萬馬克。在貝聿銘一生的博物館作品之中，德國歷史博物館的擴建案規模最小，總樓地板面積只有4,700平方公尺，若按完工後德國新聞的報導，實際經費是5,400萬歐元，折合美元達6,400萬；換算單位面積的造價，則每平方公尺是13,617美元，堪稱天價。

　　基地永遠是貝聿銘所關切的課題，縱然業主已有定見，身為主導的建築師，貝聿銘常會提供參考的意見，如美秀美術館選址在山谷，貝聿銘建議改至山巔；北京香山飯店原先位在城中心，受貝聿銘意見的影響，最終落籍在市郊。

　　德國歷史博物館基地離世界文化遺產的博物館島不過一河之隔，由德國最知名建築師辛克爾（Karl F. Schinkel, 1781-1841）[3]所設計的柏林舊博物館（Altes Museum）就在橋頭的另一端，這幢1830年落成的新古典主義建築，是普魯士風格的先驅，在德國建築居重要地位。基地南側的新崗哨（Neue Wache）亦出自辛克爾，當然也是新古典主義風格。比起柏林舊博物館，其尺度規模雖然小了許多，但是新崗哨演進的歷史具有特殊意義：從初始的軍隊崗哨至1931年政府將其作為紀念一戰為國犧牲的紀念館；東德統治時期，成為法西斯主義與軍國主義受難紀念館；兩德統一後，於1993年改為德意志聯邦共和國戰爭與暴政蒙難紀念館。再往南是洪堡大學（Humboldt University），是柏林頗具歷史的大學，成立於1810年，曾培育出二十九位諾貝爾獎得主。基地周遭皆是柏林的文化暨建築地標，環境的氛圍甚佳，唯一缺憾是從都市交通主幹道到基地的可及性較差，難以從大街直接觀看到基地，這點就考驗建築師如何發揮才華予以彌補。

　　另一關鍵是德國政府採取何種方式委任建築師。按歐盟的規訂，凡是公共建築物皆採行公開競圖方式，勝出的建築師方案才能獲得設計的機會。但以貝聿銘的聲譽與行事作風，他早已多年不參加任何競圖。所幸法國羅浮宮的整建案已有先例可循，當年法國總統密特朗就免除繁瑣的公開競圖程序，直接委託貝聿銘。從1995年5月起，半年期間，貝聿銘多次訪視歷史博物館基地，到秋季貝聿銘與總理柯爾（Helmut Josef Michael Kohl, 1930-2017）初度會面，柯爾於1995年10月19日毫不猶豫地宣

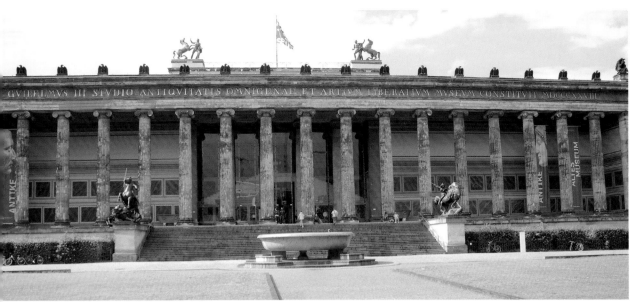

德國最知名建築師辛克爾設計的柏林舊博物館

世紀初的軍械庫與新崗哨

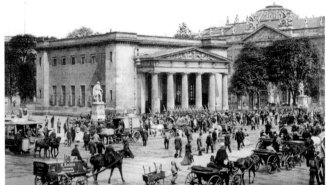

二十世紀初的軍械庫與新崗哨

貝聿銘設計的歷史博物館增建方案模型

貝聿銘設計的歷史博物館增建方案模型

貝聿銘向總理柯爾解說設計方案（柏林歷史博物館 ©GHM）

布將歷史博物館增建案直接委任予貝聿銘，這是法國總統密特朗於1983年任命貝聿銘設計羅浮宮改建案的翻版。1997年1月27日德國歷史博物館增建方案首度公開，眾多的設計圖與五個模型，加上訪問貝聿銘的影片，在歷史博物館的大廳展示，「貝聿銘在柏林」的展覽文宣在柏林公共場所處處可見，顯然柏林人深以能擁有貝聿銘的作品為榮。

舊館面積約8,000平方公尺，作為永久展示之用，二戰期間館舍被轟炸嚴重損毀，於1994-1998年曾按歷史文獻恢復建築立面舊貌，被視為柏林最佳的巴洛克風格建築。增建的新館基地位在舊館的西側，隔著一條窄巷，原本是軍械庫的倉庫與工坊，建於1959年，這排舊房舍被全部拆除，空地作為新館基地。

增建工程於1998年8月27日動工，2002年4月封頂，2003年5月25日啟用。配合開館，「貝聿銘博物館」特展同時揭幕，此一展覽當然不乏貝聿銘的名作，如華府東廂藝廊、巴黎羅浮宮金字塔與座落在日本滋賀山區的美秀美術館等，還包括尚在施工中的盧森堡當代美術館、設計進行中的雅典現代美術館。從展出的作品，證明當時年高八十七歲的貝聿銘，依然雄心壯志的馳騁在世界各地，努力不懈地創作。

增建的建築物，係由等邊三角形、圓弧與L形組合而成，典型的貝聿銘幾何風格。這樣的組合令人聯想到他建築生涯中唯一的音樂

1997年，在歷史博物館展覽的貝聿銘方案

歷史博物館入口處的展覽宣傳

在柏林處處可見「貝聿銘在柏林」的文宣

天花板的三角四面框架結構系統

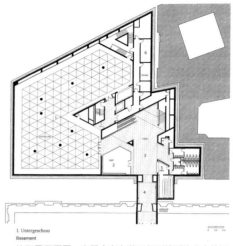

1. Untergeschoss
Basement

地下層平面圖，空間中存在著不規則排列的八支柱子
（黑色圓點）。

廳——達拉斯邁耶生交響樂中心。邁耶生交響樂中心的表演廳是長方形，外圍的公共空間呈弧形，行政空間是長方形，不過達拉斯邁耶生交響樂中心基地夠大，所以行政空間獨立偏置北側一隅，未與音樂廳主體結合。德國歷史博物館的基地侷促，行政空間嵌在另一棟樓中，與展覽空間僅以廊橋相連。等邊三角形是展覽空間，部分的外牆呈圓弧形，以呼應圍塑的公共空間，公共空間以門廳與大廳為主，L形部分則是行政暨服務等功能性空間，這三組幾何空間巧妙地結合成一體。

增建的部分由地下一層至三樓的展覽空間，總面積約2,000平方公尺，基地全面開挖作為地下層展覽空間，由於結構的需求，導致空間中存在著八支柱子，柱子彼此不是規則地排列，與規則的等邊三角型天花板有錯位的關係，這種現象在貝聿銘的作品中甚為罕見，在此結構系統出現了頗為令人詫異的例外現象，不明白何以致之。從一、二樓展覽空間內柱位彼此之間的關係，可以證實貝聿銘恪遵著現代建築的理性原則。到了三樓展覽空間，柱子被排除，代之以三角四面的框架結構系統，這是路易·康[4]在耶魯大學藝廊結構系統的再現，相同的手法貝聿銘於1978年完成的美國華府國家藝廊東廂曾援引過。

而在東廂，玻璃與鋼構形成的屋頂，使得中庭沐浴著燦爛的陽光，形成變幻多端的光影秀。在德國歷史博物館的頂層，展覽空間密實的混凝土天花板裝上了傳統的點狀燈具，不似耶魯大學藝廊將燈具隱藏在框架之內，以致在柏林歷史博物館增建的空間中形成許多光害。如果憂慮展品會被陽光照射遭到破壞，貝聿銘大可採用在波士頓美術館西廂、羅浮宮、美秀博物館等作品中所設計的天窗，將自然光間接引入室內。在柏林歷史博物館瞧見不同的照明系統，實在費解不明瞭何以如此，是有不能見光的陳列品使然？

為了打破等邊三角形過長的單調立面，避免過於呆版，在三樓北側刻意凹入一個空間作為露台，因此三樓展覽空間被減損，雖然有位在同一樓層東南角隅的小三角型展覽空間作為彌補，但是露台造成三樓整層觀賞動線的斷裂，實非睿智的抉擇；而且東南角隅的小三角展覽空間未被充分利用，

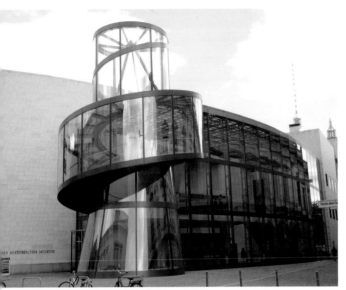

柏林歷史博物館增建新館前端的戶外圓筒樓梯

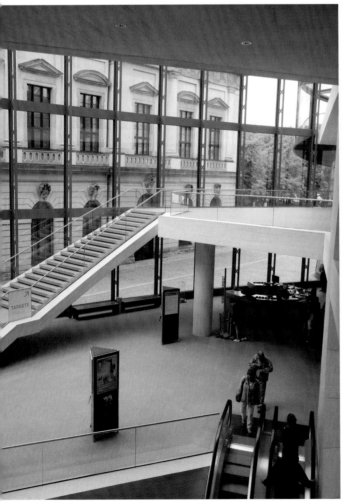

透過南側立面大片帷幕玻璃牆，可以看到軍械庫的巴洛克風格石牆。

經常關閉著。基於安全考量，事實通往露台的門經常閉鎖，觀眾並不能進入戶外露台。要避免博物館疲乏症，貝聿銘早期的美術館都有可以外望的玻璃窗，而非露台。在二、三樓東北角隅處，安排了一個迴轉的圓樓梯，在梯階前有一個突出的三角小窗，由這裡觀眾得以望向博物館島，這個等邊小三角窗的邊長是北側牆面柱距的一半，這個手法正是貝聿銘理性幾何形的充分展現，此處也是館內空間與戶外空間交流的至佳駐腳點。

　　錨定在弧形單元前端的戶外圓筒樓梯，是增建案最吸睛的元素。作為動線之一的樓梯，在貝聿銘的諸多作品中總有精彩的演出，羅浮宮玻璃金字塔內的鋼材旋轉樓梯，紐約西拉克斯市伊佛森美術館的清水混凝土旋轉樓梯等，俱是出眾的樓梯設計。為了彌補距離主幹道過遠的遺憾，加上位在主館後側，增建的量體不夠顯眼等缺憾，貝聿銘以透明的、巨大的玻璃樓梯作為塑造「都市劇場」（Urban Theater）[5]的媒介，既彰顯增建新館的存在，也讓觀眾在上下樓之際，得以眺望新崗哨暨菩提樹下大道，同時在街頭的人們會看到在玻璃樓梯中的觀眾。這般的看與被看的互動關係，就是貝聿銘心目中的「都市劇場」效果。他表示新館位在辛克爾的兩棟建築之間，希望以鮮明的形象，吸引人們從菩提樹下大道經過新崗哨，過河至柏林舊博物館[6]。這是從都市大環境切入設計，貝聿銘勝於許多建築師多籌的理念又一次展現。

　　為了強化「都市劇場」效果，緊接著圓筒玻璃樓梯的南側立面，則是一大片帷幕玻璃牆，觀眾可以從大廳看到軍械庫的北立面——巴洛克風格的石牆。為了呈現這個

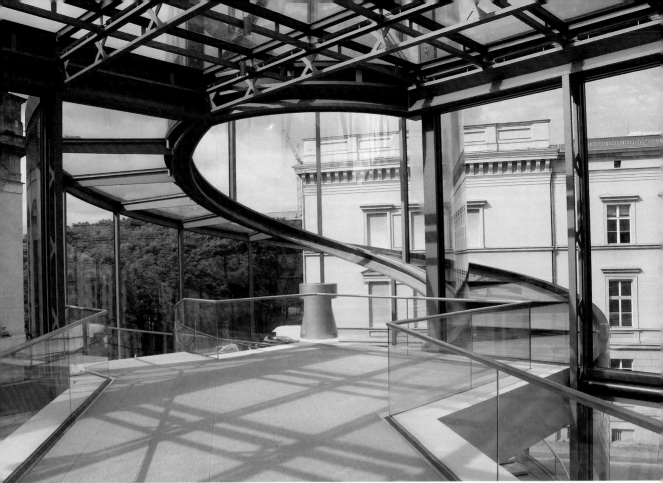

自玻璃樓梯眺望西側的新崗哨

「都市劇場」，玻璃的透明度被特別要求，意圖形成內外貫通相互聯繫的流暢空間，這是貝聿銘化缺點為特色的高明設計手法。羅浮宮的玻璃金字塔也曾經有過相同的經驗，為了降低玻璃金字塔對環境的衝擊，當時貝聿銘要求採用德國生產製造的透明玻璃，對於要面子的法國人，這豈是能接受的要求。為了達到貝聿銘要求的嚴厲標準，還特別精研開發法國製的透明玻璃。在德國歷史博物館，作為增建新館最重要立面的透明玻璃來自芬蘭，德國人很實在，並不因此以為忤。

增建新館最精彩之處就是被玻璃包覆的大廳，立面與屋頂都是透明的，隨著時間的推移呈現變換的光影，實踐了貝聿銘的名言：「讓光線作設計」，令空間洋溢生命力。高達四層樓的大玻璃面，使得公共空間充滿陽光，同時觀眾可以透過玻璃立面，瞧見舊館舍精采的巴洛克風格立面。「我認為新館在白天或夜晚都應該明亮」，貝聿銘在闡釋設計概念時曾如是說，他於1995年冬天從對街的音樂廳看完表演出來，深深感到基地過於昏暗缺乏生氣，「我希望以透明的空間邀請人們入內」。透明、動態與光線是貝聿銘在德國歷史博物館增建所塑造的最大亮點。

大廳的另一個特色是樓梯多，從地下層到地面層是電動扶梯，從地面層到二樓有樓梯，二、三樓則利用圓筒玻璃樓梯連接。這使得每個樓層的動線在上上下下有迥然不同的空間形式，這亦是貝聿銘在設計時刻意要提供的不同空間體驗，「我希望創造的空間充滿好奇與愉悅（curiosity and

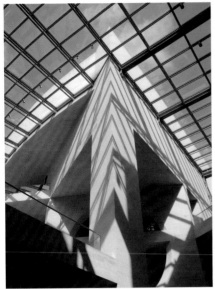

仰視大廳一隅的天窗

以整塊石材雕琢精緻的電扶梯扶手

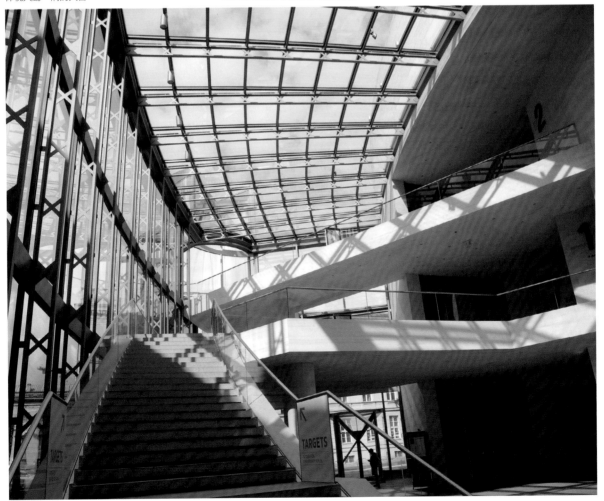

「讓光線作設計」的博物館大廳

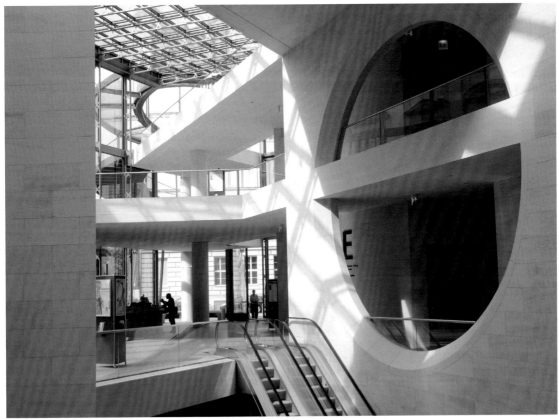

電扶梯側牆面的大圓

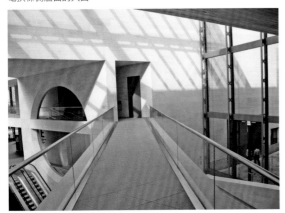

廊橋是貝聿銘空間中的特色之一

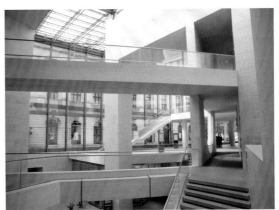

東側的空間藉由廊橋連接至大廳

pleasure）」。電扶梯的側牆有一個大圓，該手法在羅浮宮曾應用過，只是德國歷史博物館的大圓被二樓的樓板切割成兩個半圓，羅浮宮是完整的圓，在羅浮宮的大圓能夠穿透看見多個樓層，空間通透，相較之下此處限於空間顯得氣勢較弱。電扶梯精緻的樓梯扶手以整塊石材雕琢，傳承了貝聿銘自美國華府國家藝廊東廂以來扶手的一貫性細部設計，充分展現合乎人體工學的美感，貫徹貝聿銘對於細部的高標準要求。

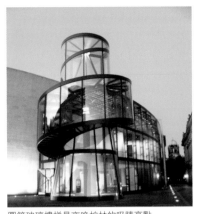
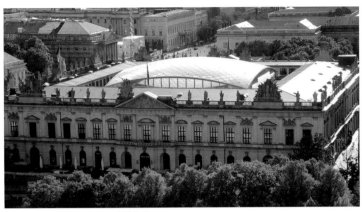

圓筒玻璃樓梯是夜晚柏林的吸睛亮點　　　作為柏林文化地標的柏林歷史博物館

　　廊橋是貝聿銘設計空間的特色之一，在德國歷史博物館的大廳當然少不了。在地面層，L形的服務區有一間可容納57人的小演講廳，演講廳上方是工作坊，這兩個偏於東側的空間，藉由廊橋連接至大廳。廊橋的寬度與長度縱然比不上國家藝廊東廂，但是尺度合宜。貝聿銘將他所善用的元素都呈現了，唯受制於基地面積太小，難以淋漓盡性地大手筆發揮。德國記者波漢在其著作的《與貝聿銘對話》一書中，特別指出廊橋在貝聿銘諸多作品中不僅具備功能，還具有象徵意義，德國歷史博物館的廊橋連接了東西德的歷史發展，以及博物館島的舊建築群，是新時代的象徵[7]。

　　在羅浮宮與國家藝廊東廂，連接空間的地下通道，或設計有特殊展覽空間，或有瀑布與天光，頗符合貝聿銘所要營造的「好奇與愉悅」效果。避免天橋阻擋望向博物館島的都市景觀，這使得新舊館之間只能以地下道連接。德國歷史博物館的地下通道就是十足的德國性格，電扶梯俐落簡單，純粹是一個過度空間。

　　從增建的德國歷史博物館走出地下通道，面對的是舊館中庭，中庭被玻璃屋頂覆蓋，很自然地會令人聯想到羅浮宮黎榭里殿的情境。不過這兒有兩點差異：一、玻璃不是透明的，二、在穹頂下四個側面的玻璃不是封閉固定的，有通風的開口。由於貝聿銘偏好採用大片帷幕玻璃，在陽光照射之下，固然有魅力十足的光影效果，但是到了下午或人數過多之時，往往造成溫室效應，若不藉由強力的空調，室內根本難以適應消受，如羅浮宮玻璃金字塔、達拉斯邁耶生交響樂中心等，都有溫室效應的問題。羅浮宮每年吸引800萬觀眾，玻璃金字塔的悶熱是始終揮之不去的困擾。德國歷史博物館舊館中不為人知的兩點差異，解決了貝聿銘過去作品中存在的缺點，這兩項不同於過去的設計，都是為了避免室內溫度隨著時間而增加，採被動式太陽能手法調節室溫，減少空調負擔，這是德國建築在節約能源方面確切落實的作為。

　　明亮的光線是貝聿銘作品的主調，他秉持相同的理念，初始以透明的玻璃罩覆蓋舊館的中庭，恢復中庭於1945年前的風貌。按其構想中庭會有樹木，樹下會有座椅，這裡將是人們聚集休憩的場所，正如同羅浮宮黎榭里殿的雕塑苑、國家藝廊東廂等怡人的空間，這也是增建新館「都市劇場」設

被玻璃覆蓋的舊館中庭

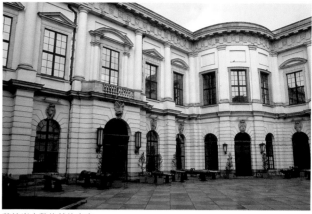
舊館尚未整修前的中庭

計觀念的延伸。但是館方不贊同，所以如今中庭空蕩蕩的，甚至鋪上一道刺眼的紅色地毯，刻意地引導觀眾直接進入東側的館舍。刺眼的色彩實在是對古典建築的諷刺與破壞，也不符合貝聿銘一貫的中性色彩計畫。

　　對貝聿銘而言，德國歷史博物館的設計案，實有多重的意義：這是他在德國的第一件作品，也是他於1991年退而不休之後的力作；除此之外還有另一深層的意義，在哈佛大學建築研究所時，他的老師葛羅培斯與布魯意都來自德國，皆是現代建築的先驅。在近一甲子之後，貝聿銘來到兩位恩師的祖國，以師承的德國現代建築，為柏林、為德國完成一件經典的歷史性的作品。從美國的華府、法國的巴黎，到德國的柏林，貝聿銘三度為國家首都添加文化暨建築地標。

註釋

1　羅西，1959年獲得米蘭理工大學碩士學位，畢業後擔任建築雜誌編輯，五年的工作經驗，訓練他成為犀利的建築作家。1963年起在大學建築系任教，1971年參加競圖獲勝，開始從事建築設計專業。爾後至瑞士蘇黎士聯邦理工學院教書，1979年以後曾在美國康奈爾大學、柯伯聯盟學院（Cooper Union）任教。在美國期間，參加紐約當代美術館的活動，曾於1983-84年兩度擔任威尼斯建築展策劃人，活躍於國際建築界。1987年贏得柏林歷史博物館與巴黎維萊特公園（Parc de la Villette）兩個競圖，但是兩個方案都淪為紙上建築。羅西1966年的著作《城市建築》（The Architecture of the City），扭轉了現代主義對都市的教條，專注於重新發現歐洲傳統都市，對1990年兩德統一後的柏林建設有深影響。

2　普立茲克建築獎係由凱悅基金會（The Hyatt Foundation）於1979年創立，每年甄選一位在世的傑出建築師，頒予獎金十萬美元與獎章。每年3月宣布得主，頒獎典禮場地都選在經典建築，如1996年在尚未開幕的畢爾包古根漢美術館，1989年在日本奈良東大寺等。早期得主多半是明星建築師，自2010年以降，轉而偏重人道、地域取向，得主往往不是蜚聲國際的大牌建築師。台北市建築師公會於2005年9月17日至12月4日，曾假台北市立美術館舉辦「普立茲克建築獎作品展」。

3　辛克爾，早年以畫家身份在劇場工作，1810年改行至普魯士工務局上班，1815年升任首席建築師，1831年擔任局長，對形塑柏林的建築風格影響至巨。作品結合古典型式與浪漫精神，以新古典主義著稱。

4　路易·康，愛沙尼亞猶太裔，五歲移民美國，住在費城，1924年自賓州大學建築學系畢業，1935年開始獨立執業。1953年完成的耶魯大學藝廊建立了他的地位與聲譽，其作品雖不多但皆很傑出，獲得美國建築師協會25年獎五次，是得獎最多的建築師。作品具有紀念性與整體性，在現代建築風潮中獨樹一格，有「建築哲學家」的美譽。1974年3月17日自巴基斯坦業務旅行回國時，猝逝在紐約賓夕法尼亞車站。

5　Ulrike Kretzschmar, "Urban Theatre: I. M. Pei's Exhibitions Building," I. M. Pei: The Exhibitions Building of the German Historical Museum Berlin, Munich: Prestel, 2003, P. 29.

6　Gero von Boehm, Conversations with I. M. Pei, Munich: Prestel, 2000, P. 91-P. 92.

7　Gero von Boehm, Conversations with I. M. Pei, Munich: Prestel, 2000, P. 94.

姑蘇新傳
蘇州博物館
Suzhou Museum / Suzhou, China

蘇州的都市景觀

2006年10月25日中秋節蘇州博物館落成揭幕,貝聿銘晚年在其故鄉完成這一作品,當然深受矚目。貝聿銘一生總共設計了十六個博物館,蘇州博物館與其他的貝聿銘標誌性博物館實有相互參照、彼此傳承的關係,尤其與日本滋賀美秀美術館,兩者宛若姊妹館。

蘇州博物館座落在齊門路與東北街交口,從大路轉至小巷,一路是高高的粉牆,走至博物館的大門前,空間有了變化,原本緊縮的都市空間,因為運河邊的小廣場而舒緩,可惜這個小廣場只是大門的前景,小廣場中缺乏可供人們休憩的都市家具,少了一個讓人們悠然歇坐從運河畔北望欣賞博物館的機會,也使得這個都市空間缺乏逗留的意義。

與貝聿銘所設計的諸多博物館比較,在都市空間的層面有極大差異:伊弗森美術館有開闊的廣場,廣場上有英國雕塑大師亨利‧摩爾的作品粧點;狄莫伊藝術中心位在公園,昂然的綠意是建築物至佳的襯景;美國國家藝廊東廂前的噴泉暨三角玻璃採光罩,呼應建築物的幾何造型,本身就是渾然融合於環境的藝術品;波士頓美術館西廂的幾何形式敷地計畫,加上在車道上出自在地藝術家喬納森‧波羅夫斯基(Jonathan Borofsky, 1942-)的作品〈行走的人〉,令人在入館前留有深刻的第一印象;最膾炙人口的羅浮宮玻璃金字塔,創造了巴黎的新地標。蘇州博物館的窘況,實乃受限於基地環境的條件,博物館的選址造成了當下的侷限。

按文獻資料,蘇州市府於1999年選擇了六個地點作為基地,至2002年4月方確定以世界文化遺產拙政園以南,太平天國忠王府以西的一片土地作為新館館址。這塊土地上有個70年代興建的醫院與許多

鋼材與玻璃構成的博物館大門

老舊住宅，都悉數拆除，騰出空地作為建館基地。唯蘇州園林局一位退休員工黃瑋提出疑異，認為老舊住宅中可能有忠王府西側的古建築在內，不應該貿然地為布新而除舊。原蘇州博物館位在忠王府內，蘇州市府認為新館在舊館的基礎向西擴展，誠乃最佳的方案。因為忠王府是國家重點文物保護的對象，加上拙政園是世界文化遺產，按世遺的規訂，在世遺周邊要畫訂保護區，保護區內不得任意興建，而新館基地正毗鄰拙政園，這使得選址問題更形複雜。

建設部城建司園林處為此爭議曾派員自北京南下調查，雖然基地內有兩處古建築，是屬於市級「控制保護建築」的張氏義庄與親仁堂，由於蘇州市政府將之移至他處保存，所以要求新館更異換址是不可能的。2004年7月5日，第28屆世界遺產會議在蘇州召開，會議中通過了新館的興建，有了國際性組織的背書，所有異議銷聲，基地的議題塵埃落定。唯這項背書是事後的追認，新館早於2003年11月5日就已經動工奠基。關

蘇州博物館大門前，運河邊的小廣場。

北京香山飯店

選址的爭議，東南大學建築學院建築歷史與理論及遺產保護學科教授陳薇在《世界建築》雜誌有專文予以論證澄清[1]。

　　蘇州市府與貝聿銘的接觸，可以溯於1996年4月，蘇州市政府聘貝聿銘擔任城市規劃顧問。迨至考量蘇州博物館的建設，市府就擬邀請有鄉親之誼的貝聿銘為建築師，早在2000年9月貝聿銘的三子貝禮中已經親至蘇州瞭解環境。2002年4月底貝聿銘至蘇州，他的家族除了女兒未到，貝夫人與三個兒子都參加了4月30日的簽約儀式，由此可知此項目對貝聿銘家族的意義，此行宛若「尋根」之旅。當然這不是貝聿銘三個兒子初度回家鄉。1996年蘇州市政府曾委託貝定中從事平江區的規劃研究，貝定中邀請舊金山景觀建築事務所EDAW合作，提出了保存與開發兼具的綱要計畫。透過國際研習班的方式，所提出的方案建議在耦園西側與南側興建觀光旅館，文化、娛樂、會議的綜合設施。從土地使用、開發管制分區、公共空間網路等大尺度，到小項目的河道整治、橋樑系統至個別歷史地標的保存，堪稱鉅細靡遺。報告書末頁的跋語由貝聿銘簡短地寫了數言，貝聿銘認為所有的規劃案，關鍵在於政府的願景與執行力，如何在現代化的進程致力保存古蹟是極大的挑戰[2]。這份報告對於爾後從事蘇州博物館的設計是否有影響或助益尚且存疑，不過有一個詞彙：「挑戰」（challenge）就常常出現。

　　「為蘇州設計這座博物館，比我在其他國家設計那些建築難得多，這是最大的挑戰，也可能就是我最後一次挑戰」[3]，「蘇州博物館的設計對我是一種挑戰，如何在蘇州這座古城設計出既能與周圍環境協調，又能展示中國傳統文化的現代化博物館，實在不是一件容易的事，但我接受了這個挑戰。」[4]，「我接受這次挑戰，這是我最後的挑戰，也是我最難的挑戰」[5]。這都是貝聿銘對蘇州博物館設計任務的反應。相較於第一次回中國設計香山飯店的痛苦經驗，這回貝聿銘很審慎，在簽約當日特地請了一批大老，包括清華大學建築系教授吳良鏞、東南大學建築系教授齊康與陳薇、國家文物局古建築組組長羅哲文、北京建築設計院總建築師張開濟與前建設部副部長周干峙等，聽取各方的意見。2002年4月30日貝聿銘與這些建築界大老座談，曾是梁思成助理的羅哲文就建議要「中而新、蘇而新」，吳良鏞形容蘇州博物館將是貝先生「最喜歡的最小的女兒」[6]。最終貝聿銘以「中而新、蘇而新」、「不高不大不突出」作為設計準則。

　　設計香山飯店時，貝聿銘曾表示要走第三條路，一不仿傳統建築，二不陳襲西方建築，另創新途。「我想，香山飯店這條路子方向是對的，但不一定是大路，因為大路也有分岔路。」[7]關於香山飯店的批評毀譽參雜，原因之一在於將南方傳統建築的語彙在北京運用，反映了錯誤的地方風格。蘇州博物館的設計擁抱地方語彙，同時有些創新的手法，堪稱是現代簡約與傳統古典的媒合，因此負面的批評相較少了。在奠基前，於2003年8月6日起，在忠王府特舉辦了設計方案展覽，經過七天的公開徵詢，參與投票民眾中達93%贊同，這下更有了堅實的民意基礎[8]。

採焊接結合營造的蘇州博物館鋼構造　　　　　　　　　　　輕盈纖細的盧森堡當代美術館玻璃屋塔

　　從橫巷穿越大門進入博物館，博物館的大門採用鋼構與玻璃，形式衍生自傳統的兩坡落水屋頂，這是貝聿銘實踐「中而新」的手法之一。設計美秀美術館時，貝聿銘特別強調不會將異國形式移植至日本，嘗試從日本傳統茅草農舍擷取精隨，賦予新形式，因而誕生了結合玻璃與鋼構的現代屋頂。蘇州博物館的大門屋頂是沿襲自美秀美術館，唯在細部增添了仿傳統屋宇的滴水裝飾，或可謂這是「新而中」。美秀美術館的空間架構，鋼材採球體結點接合，蘇州博物館的鋼構採焊接結合，或許後者的結構跨距較小，沒有必要以空間架構作為結構系統。很顯然的蘇州博物館焊接工程，看得出在營建施工過程已經很用心，但是比起美秀美術館的結構系統，就是缺乏工藝暨力學的美感。

　　進入蘇州博物館的大堂，上方層層退縮的天花仰視形成屋塔，這是值得探討的設計課題之一。從造型觀之，貝聿銘將屋塔作為牆的延伸，堆疊的幾何型構成了聳立的屋塔。這般設計非首創，2006年7月落成的盧森堡當代美術館就有類似的雕塑感屋塔，兩者的差異是盧森堡當代美術館以玻璃為頂，顯得輕盈，高度比例較纖細。希臘船王之一的古羅德里斯（Basil Goulandris）於1993年擬耗資3000萬美元，為蒐藏的藝術品建美術館，委託貝聿銘設計，但是因為基地發現古物，被迫停工易址，這個紙上美術館就是採用堆疊幾何形組成屋塔。從曾經

蘇州博物館的屋塔

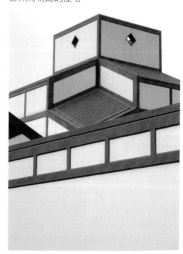

蘇州博物館屋塔呈最上端有若一片薄牆，牆面上的洞窗開口過小。　蘇州博物館西側的文物展覽室的天頂

自二樓俯視連接大堂與西側館舍的走廊

發表的模型與透視圖，與蘇州博物館的屋塔相同性極高，甚至卡達杜哈的伊斯蘭藝術博物館（Museum of Islamic Art）與中華人民共和國駐美國大使館（Embassy of the People Republic of China in the United States of America Chancery Building），也有相同手法的屋塔出現。

　　這些項目的設計時程重疊，所以出現相似的屋塔不足為奇。杜哈伊斯蘭藝術博物館屋塔的立方體垂直疊高，沒有三角形的斜面，造型相對的簡潔壯觀。蘇州博物館的屋塔最上端的方盒子，如從正

面觀察，有若一片薄牆，有失整體厚重之量體感，尤其此片牆面的洞窗開口過小，讓這個原本極富表情的立面有了小小的瑕疵。牆面上的開口在北京香山飯店的屋脊與立面曾經運用過，有很好的成效，在蘇州博物館卻失了準頭。

在屋塔之內是玻璃採光罩，玻璃採光罩呈金字塔型，玻璃天頂之下有纖細的圓管，使得入射的光線或漫射或折射，而不至於產生眩光，室內空間的自然光得以格外地柔和。從1978年的美國華府國家藝廊東廂以降，貝聿銘屢屢應用這個相同的採光手法，這已是他作品中標誌性的建築語彙之一。身處大堂，仰視天頂，室內空間是屋頂形式的投射，其線條與堆疊所形成的繁雜造型是貝聿銘作品中少有的現象。「以簡馭繁」是貝聿銘之所以成功、奠定大師地位的法門之一。若以蘇州博物館大堂的天頂與西側吳門書畫展覽室的天頂比較，相形之下後者俐落良多。若與美秀美術館的大堂比較，美秀美術館大堂呈水平向度，與兩翼的長廊連接，空間的連續性與尺度感頗佳。蘇州博物館的大堂設計採垂直向度，東側茶室內冰裂紋的漏窗被櫃檯遮擋，西側端景的蓮花池被樓梯分隔，即使站在西側二樓的平臺，都難以望見大堂，縱然西廊高度不算低，卻高低參差，這使得作為服務空間的走廊與大堂、茶室缺乏了較親密的空間串接，視覺上不具連續性。

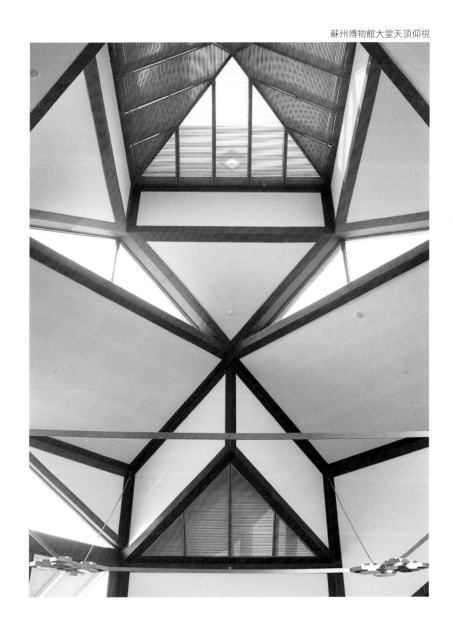

蘇州博物館大堂天頂仰視

蘇州博物館大堂兩側櫃檯的倒置金字塔燈

巴黎羅浮宮拿破崙廣場水池

蘇州博物館大堂的吊燈是量身特別設計的

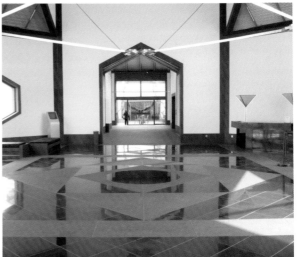
以幾何形組合的大堂黑石鋪面

　　懸吊在大堂的四組燈具乃是為蘇州博物館量身特別設計，與兩側櫃檯上倒置的金字塔燈相輝映。用心地關照細部是貝聿銘作品的特色之一，燈具往往扮演點睛之美。蘇州博物館有多種不同造型的燈具，在主入口與庭園的立燈，與美秀美術館入口台階處的座燈看似一模一樣，不過兩者實質上有極大的差別。美秀美術館的燈具以石材磨成薄片作為燈罩，有極為精緻的質感與柔和的光度，蘇州博物館的燈具採用玻璃為燈罩，諒必是經費所限。大堂所懸吊的四組燈具，與英國威爾特郡的奧蘭亭（Oare Pavilion,Wiltshire）類似，每組由四個四邊形的燈組合，四邊形的造型係與大堂鋪面圖案呼應，然而大堂中三角形是主流，蘇州博物館大堂的吊燈就顯得與空間不盡匹配。北京中國銀行總部的入口大堂也有吊燈，吊燈呈圓形與挑空的樓板呼應，大堂牆面有大圓開口，甚至在牆面的燈具也是圓形元素，所有的燈具相互不覺得突兀。在晚期，吊燈是貝聿銘空間中的主角，杜哈伊斯蘭藝術博物館、美秀教堂具可見精緻的吊燈。此外，貝聿銘在美國達拉斯交響樂中心增設十一個立燈，

多花了25萬美元，足以證明貝聿銘的設計絕對高貴高價。

大堂的黑石鋪面是幾何形之組合，這個鋪面的圖案實乃巴黎羅浮宮拿破崙廣場水池圖案的縮形與變易，差異在於蘇州博物館的圖案中央添加了一個大圓。站在圓心，俯仰之間，充分地可以體會到幾何形在空間上下舞動的效果。黑色鏡面的大堂鋪面始終保持閃亮光潔，可以看出館方用心維護的努力；但是鋪面太過明亮造成意外的負面效果，讓穿裙的女性舉步維艱。香港中銀大廈北面大門旁有一個殘障坡道，初始坡道採用鏡面石材，遇到天雨，坡道濕滑，容易造成過路人摔傷，這種意外傷害常發生，後來坡道改為磨砂面。蘇州博物館大堂鋪面，除了女性的私密問題，也面臨一旦地板濕滑的安全顧慮。

蘇州博物館大堂的大圓玻璃門

大堂的門是一扇有大圓圖案的玻璃門，相同造型的門曾出現在美秀美術館。玻璃門有框景的功效，在蘇州博物館，從透明圓門向內望，可見到主庭園北側的假山，向外望則沒有任何端景。框景是中國庭園中的重要設計手法之一，在作為動線的走廊設置多個開口，其目的之一就是框景，然而行走在西廊或西側展覽室的長廊，從開口外望缺乏較可觀的框景，甚至西側長廊外密植的竹林成了遮擋景致的屏障。在蘇州博物館，廊道空間純粹是動線，少了貝聿銘空間所寓涵的設計濃度。此廊道不似美秀美術館或羅浮宮具有展覽的功能，也沒有華府國家藝廊東廂地下通廊的瀑布水流的驚艷趣味性。與貝聿銘其他博物館的廊道相較，蘇州博物館的長廊尺度較狹窄，在美秀美術館或波士頓美術館西廂，長廊的一側有挑高兩層的空間，廊道空間的尺寸較寬敞，氣勢較宏闊；所幸仍有豐富的光影變化，讓蘇州博物館的長廊得以不沉悶。

樓梯也是貝聿銘動線中極重要的元素，早年他師法現代建築大師柯比意，採用螺旋形樓梯，多半以混凝土澆灌而成，其無支柱的結構體，使得樓梯成為空間中的雕塑品，尤以伊弗森美術館雕塑庭的混凝土樓梯最為經典；爾後羅浮宮玻璃金字塔中的不銹鋼螺旋梯，則是極致的美感表現。在蘇州博物館西廂蓮花池處的鋼構樓梯，每個梯階都是預鑄的產品，尺寸統一，很精準的組構成樓梯，絕對沒有因為在梯階多貼了面材，造成梯階高低差異的怪現象，從早年的大氣研究中心樓梯就如此設計，走在貝聿銘所設計的樓梯既平穩又安全。蘇州博物館的樓梯在台階處有極大膽的懸挑，彰顯了力的美感，但是在一樓平台處下方，竟然添加了一根立柱，不知是基於心理上的安全感，還是有其他因素？多餘的立柱得走到地下樓層，探身觀看水池才會發現，從正面是不易發現它的存在。之後的杜哈伊斯蘭藝術博物館，大堂的環形樓梯直達二樓，其尺度遠大於蘇州博物館的鋼構樓梯，也都沒有任何支柱，在在證明懸空的樓梯，在貝聿銘建築中所擁有的重要地位與美感訴求。

東廂的紫藤園，東北角與西南角各植了一株紫藤，看似尋常的庭院，因為紫藤嫁接自忠王府內文徵明手植的紫藤，因而有不凡的意義。這個庭院與位在美國德州福和市（Fort Worth, Texas）金貝美術館（Kimbell Art Museum）的北苑有異樹同功的氛圍。20世紀建築大師路易·康將北苑稱為「綠苑」，因為有蔓藤爬上了高高交織的網目，在德州強烈的陽光照射之下，北苑洋溢一片清涼綠意，形成一個頗有詩意的戶外空間。文徵明是蘇州吳門畫派四才子之一，而且從隔壁的忠王府取得紫藤，蘇州博物館紫藤園因為文徵明而富有故事性，具歷史感。不過一般觀眾遊走至此，可能不知曉這些掌故，館方不妨考慮設立較明顯的說明牌，讓這個空間成為為另類的展覽場所，也不辜負貝聿銘的美意與用心。紫藤園的設計還具有另一層深遠的意義，表徵了貝聿銘心心念念的傳統與創新的嫁接！

金貝美術館共有三個大小不一的庭院，除北側的綠苑，南側兩個庭院之一直達地下層的行政空間，讓館員們有接觸自然的機會。蘇州博物館東翼是現代藝術展廳與行政區，位在東翼的紫藤園之

蘇州博物館東廂紫藤園

鋼構樓梯的支撐

波士頓美術館西廂位在二樓的挑空長廊

蘇州博物館西側展覽室的長廊光影交舞

美秀美術館的挑空長廊

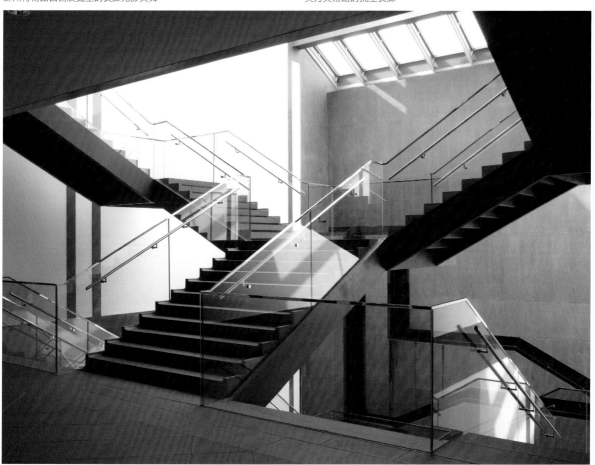

蘇州博物館西廂蓮花池處的鋼構樓梯

外，也有兩個庭院，一在貴賓接待廳之前，另一在圖書館內，臨著道路隔著高牆，兩者皆非一般觀眾可到達，較不為人知。進入貴賓接待廳的走廊兩側，闢有庭院，空間很小，以落地玻璃牆隔開，這個融合自然、有光影變化的短短走廊，是極雅致的微型庭院，提供了極佳的空間體驗，呈現出館內其它主要廊道所沒有的氛圍。蘇州博物館有部分辦公室位在地下層，與金貝美術館相同，在辦公區也有一個供員工使用的庭院，位置就在圖書館中心的地下層，或許當初考慮遮風擋雨，這個庭院加裝了玻璃罩，反而造成了地下層辦公室的空氣沉悶。

　　除了庭院，蘇州博物館與金貝美術館另有一個相同的重要設計理念：服務核。路易·康在金貝美術館統合服務與被服務的空間，在個別的展覽室之間配置服務核，核內有機電、消防等設備。蘇州博物館展覽室之間的過道兩旁就是服務核，貝聿銘很巧妙地將相關設備隱匿在適當地點，使得展覽空間純淨簡潔，這是許多建築師常常忽略的一項細部。不過蘇州博物館內有一項細部，令筆者頗不明白何以至此——在西側長廊的地面會瞧見一節又一節的空調風口。風口其實是貝聿銘擅長的細部之一，在羅浮宮玻璃金字塔內，風口被設計成牆面上美麗的開口；在美秀美術館，通往北館的長廊側邊精巧細長隙縫就是風口；甚至華府國家藝廊東廂的空調開口，皆很仔細的被設計在不顯眼處。蘇州博物館位在西側長廊的這些不連續地面空調開口，實在像地面上的一道道「疤痕」。

　　蘇州博物館的展覽室，其空間觀念與貝聿銘其它博物館大不同。通常當代博物館以流通空間為主，強調空間彼此串聯無阻，強調寬敞高大。蘇州博物館西側採一間又一間的展間，是彼此分隔的房間（room）。當然這與展示品相關，蘇州博物館的收藏品以尺寸較小的書畫、工藝品為主，而且展品是永久展示，沒有與時更替的需求，所以貝聿銘應用早年碩士論文上海博物館的理念。東側有三個展間，以展覽現代藝術為主，沒有必要分割，但卻被分割了，這使得空間缺乏彈性，也不適合現代藝術較大尺度作品的展覽。

　　作為全館中軸上至為關鍵空間的庭園，貝聿銘的設計甚有新意，未採用傳統的太湖石，刻意「*以壁為紙，以石為繪*」，將石片排列出「蘇而新」的創意山水，此誠乃蘇州博物館最卓越、最成功的設計之一。這些石片或灰或黃，高低起伏，頗有微型世界的妙趣。出於刻意的對比，不同色澤的石片有不一的質感，黃石片的表面較有肌理質感，灰石片的表面則較平滑。石片切割時造成切面平整不夠自然，在人工敲鑿之後，再以噴槍燒烤，令石片剝離，全部二十四個石片就是這般人為加工的成品[9]。香港中銀大廈西側庭園中有部分的假山石是由貝聿銘親自挑選，與東側水池中的假山石大異，東側的山石是由他人挑選，貝聿銘選用的石頭不僅僅是石頭，還宛若山水畫中的山巒，極富變化，作到「見微知著」的效果，人們可以藉由充分的想像觀察欣賞，臻至「一石一世界」的境界。在蘇州博物館以山石背景的大片粉牆，是全館中最「乾淨」的牆，沒有框線的分割，這挺符合蘇州建築的傳統。

　　「*以壁為紙，以石為繪*」源出於明朝計成的《園冶》[10]，貝聿銘採石片的創意是從明朝畫家米芾的山水畫得到靈感。貝聿銘自稱是蘇州人，幼年曾在叔祖貝潤生[11]所擁有的獅子林嬉戲。獅子林是蘇州四大名園之一[12]，以園中的假山名聞天下。獅子林的碑刻也是園中勝景，如文天祥的草書、蘇軾的行草、吳昌碩的篆字等，還有米芾書碑多方，其中的《研山銘》更是書法珍品，那是米芾為失去一塊奇

蘇州博物館地下層辦公區庭園一隅

蘇州博物館西側展覽室的長廊地面可見空調開口

美秀美術館通往北館走廊地面的空調開口

蘇州博物館的展覽室

東側現代藝術展廳

石，有感揮毫的心境流露。貝聿銘深知獅子林中的假山今世不可復得，
乃創新途，為庭院添勝景。

　　作為蘇州博物館重心的庭園，乃是歷經多次變更設計才達成目前
的情況。依公開展覽時的模型，庭園中的水池與北側拙政園以細渠相
連，水池東側有一小島，西側茶亭平行中軸配置，水池整體面積較小，

作為展覽之一的宋畫齋

獅子林的假山

水池中的茶亭

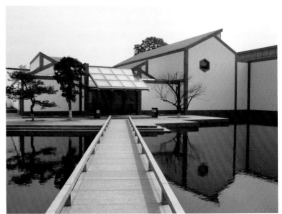

自小橋東望現代藝術展廳

觀眾可以環池行走。現況與模型最大的差別在於水池非但加大，池岸自然的輪廓也被改變，成為直來橫往的硬線條，並且池中的小橋中間加建了表演平台，觀眾需要循著小橋凌池越過，方能到達東側的館舍。

這些改變令庭院空間更為之豐富，尤其對於假山的造景，增加了欣賞的景深，有別於傳統園林所講究的曲徑通幽，以另類的開放廣場形式呈現，凸顯貝聿銘所秉持的現代主義精神。庭園中有假山、小橋、亭台、竹林與池塘，這些元素具是蘇州園林的基本元素，然而經貝聿銘組合，卻全然不是典型蘇州園林的風貌，這應當以「新而蘇」形容之。

另一個重大的變更設計涉及門面，即大堂的門。大圓圖案的玻璃月門前方，當初的模型顯示在八角形大堂前添加方盒子，方盒子覆以硬山屋頂；在透視圖中，大圓玻璃門上方有水平的雨庇；最終是大圓玻璃月門，門前的雨庇呈三角折線，延續了屋塔斜面的造型。這些變更的歷程，反映了對建築造型整體感的追尋與堅持，不知這是否是受到北京中國銀行總部大樓的教訓使然。北京中國銀行總部大樓東南角入口玻璃塔是香港中銀大樓的迷你版，然而門前的雨庇採用穹頂，與整棟建築的語彙毫不相關，著實唐突不搭。

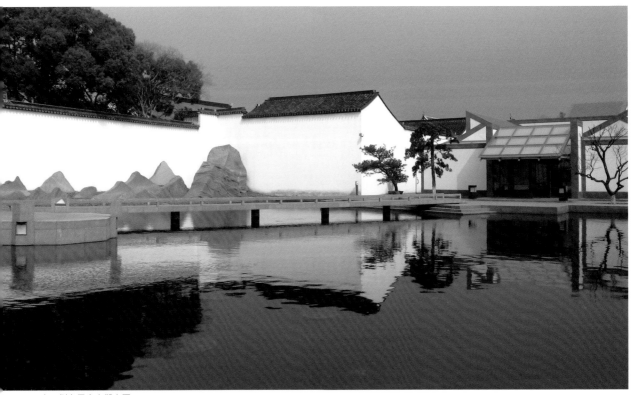

自西側主展廳東觀庭園

來自山東的石塊經加工後的假山

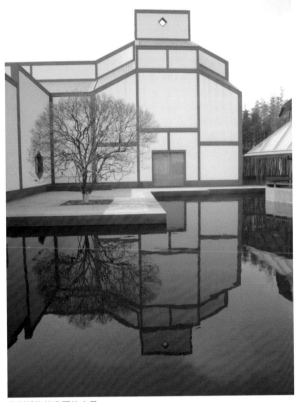

蘇州博物館庭園的水景

蘇州博物館臨齊門路的西立面

蘇州博物館庭園假山的夜景

蘇州博物館屋頂採用黑色石材

揚州大明寺鑑真紀念堂木結構的牆面

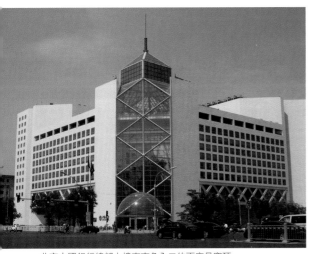
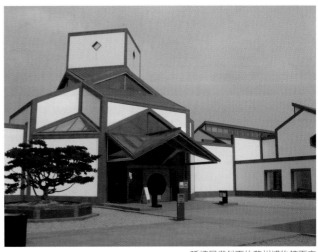

北京中國銀行總部大樓東南角入口的雨庇是穹頂　　　　　　　　　　　　　延續屋塔斜面的蘇州博物館雨庇

　　關於設計準則的「不高不大不突出」，蘇州博物館的主體建築高度控制在6公尺之內；中央大廳和西側展廳達二層，都沒有超出周遭古建築最高點的16公尺。至於「蘇而新」，粉牆遵循了地方特色，添加的框線有追索木構造的影子，梁思成設計揚州大明寺鑑真紀念堂，木結構所形成的牆面被劃分，應該對貝聿銘運用框線有所影響[13]。有鑑於香山飯店瓦片遭逢冬雪裂破的經驗，蘇州博物館屋頂的黛瓦採用黑色石材，一則堅固，二則色彩符合貝聿銘的要求。屋瓦非傳統般的縱向排列，轉了45度，以菱形呈現，這令人聯想到東海大學路思義教堂的屋面，兩者的排列方向縱然相異，但是都是強調凸顯幾何的設計。

　　距香山飯店的設計，時隔二十七年，嘗試中國建築的第三條路，貝聿銘提出了「中而新、蘇而新」的準則，這次極少見負面的聲音，輿論多以封刀之作讚譽有加。當然會有不同的觀點，「重量級建築師認真設計的，與國際矚目的文化遺產相配合的建築，在傳統與現代的議題上是否足以為我們的示範，受到普遍的肯定呢？答案是不然。」漢寶德在〈蘇州博物館的傳統與現代〉一文[14]，針對蘇州博物館有所分析，足堪作為賞析該建築的註腳之一。「此幅假山石畫，為全館景觀之眼。想見之，亦不難，甚至不用進館，只需站在博物館大門口向裡看，視線沿著中軸線，穿過入口大廳的前後兩面玻璃牆，就可一通到底，直達這後牆的傑作。這種外向而直接的空間安排方式，其實屬於法國凡爾賽宮的大花園，在經典中式的建築群中，是找不出來的。中國的文化表現，不同於西方的外向而直

東海大學路思義教堂屋面的貼瓦

接，而是含蓄而內向的。⋯⋯無論門開在中部還是角部，進門都需有屏風或照壁，開門不望見前院，遑論後院。」，「從建築的本質上講，蘇博的空間不中——其一覽無餘的空間安排並非是中式的；形式不中——其幾何構成的形式更加難言中式；技術不中——從頂到牆都是典型的西方技術，更與與中國的傳統木構做法不沾邊。」這是另一個不同的觀點[15]。

「對我而言，建築有特定功能，對象是人，必須與特定時空的生命相關」，貝聿銘如是說，「建築要忠於自我，不斷精練，我希望人們會說做的真好，我以前看過他的作品，我知道這也是他設計的」[16]。在變與不變之間，貝聿銘如是闡述個人的建築風範。他還稱建築不宜革命（revolution），建築應該與時進化（evolution）。「我的真意是希望由此找到中國建築創作民族化的道路，這個責任非同小可，我要做的只是撥開雜草，讓來者看出隱於其中的一條路徑」[17]。

從1943年碩士畢業設計的上海博物館，1954年貝聿銘規劃東海大學，1982年的香山飯店，到21世紀蘇州博物館，傳統是現代建築的沉重十字架？追尋建築新風格的使命感是夢魘？倒是在貝聿銘的光環之下，蘇州博物館的傳統與現代課題，不復被重視討論矣。綜觀貝聿銘在蘇州博物館的設計，「新而中，新而蘇」應該是較貼切的詮釋。

註釋

1　陳薇，〈蘇州博物館新館〉，《世界建築》2004年1月號，頁12-16。又新華社通訊高級記者王軍在著作《採訪本上的城市》對此有所報導記錄，可參閱該書收錄的〈貝聿銘收官〉一文，北京：三聯書店，2008.06。

2　貝聿銘的跋語被Philip Jodidio收錄在I. M. Pei: Complete Works一書，頁314，不過略去最後一句對報告書稱讚與實踐計畫的期盼之語。

3　高福民主編，《貝聿銘與蘇州博物館》，古吳軒出版社，2007.04，頁30。

4　林兵譯，《與貝聿銘對話》，台北：聯經出版事業股份有限公司，2003.11，頁180。

5　王軍，《採訪本上的城市》，北京：三聯書店，2008.06，頁189。

6　同註5，頁188。

7　張欽哲紀錄，〈貝聿銘談中國建築創作〉，《閱讀貝聿銘》，台北：田園城市，1999.04，頁33。

8　同註3，頁48。

9　施作過程參見註3，頁68。

10　《園冶》一書成於明崇禎七年（1634），作者計成（1582-1642），字無否，號否道人，《園冶》是所知世界上最早的中文造園專書。書有三卷，第3卷第8章〈掇山〉的第8節為〈峭壁山〉：「峭壁者，靠壁理也。藉以粉壁為紙，以石為繪也。理者以石皴紋，仿古人筆意，植黃山松柏，古梅美竹，收之圓窗，宛然鏡遊也。」

11　貝潤生（1870-1945），十六歲至上海瑞康顏料行當學徒，主人過逝後，接任經理，時年二十八歲。1911與人投資設立謙和靛青行，1914年一戰造成顏料價格大漲，貝潤生賺進大量財富，成為顏料大王。1917年他以9,900銀圓購得荒廢的獅子園。花費了80萬銀圓，以十年時間重新整修，並在花園內增建石舫。獅子林於2000年被列為世界文化遺產。

12　蘇州四大名園：宋代的滄浪亭、元代的獅子林、明代的拙政園、清代的留園。此四園與網師園、環秀山莊、藝圃、耦園、退思園等，均以「蘇州古典園林」登錄為世界文化遺產。

13　1980年5月30日，貝聿銘在紐約清華同學會的演講，言及：「梁思成設計的鑒真紀念堂是模仿古典的唐朝風格，特別是那優雅的牆面劃分，應該能夠給我們更多的啟發。」王天錫，《貝聿銘》，北京：中國建築工業出版社，1990.06，頁254。

14　漢寶德，《建築母語——傳統、地域與鄉愁》，台北：天下遠見出版股份有限公司，2012.09，頁216。

15　原文網址：https://read01.com/eP6axQe.html

16　這段話取自I. M. Pei: The First Person Signature, Lifes & Leganices Films Inc.，2003.

17　同註13，頁255。

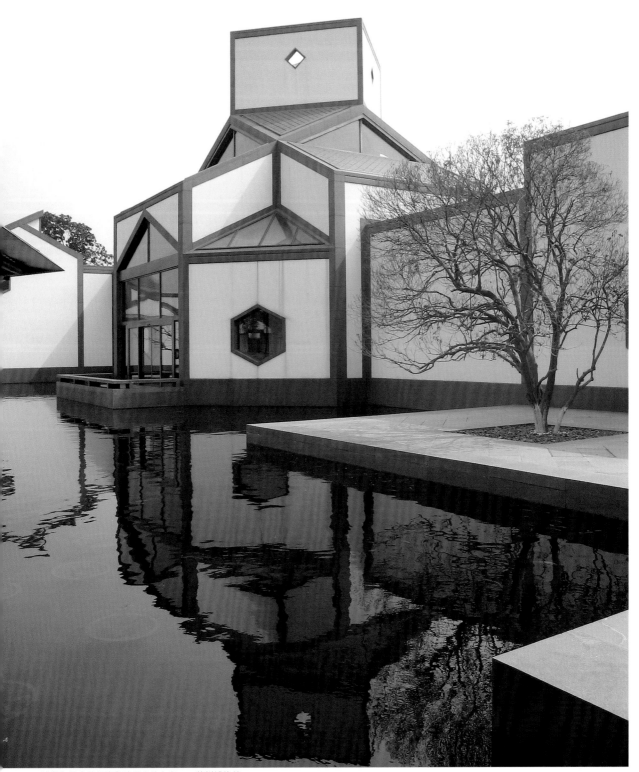

被譽為貝聿銘最喜歡的最小的女兒──蘇州博物館

陽光建築
杜哈伊斯蘭藝術博物館

Museum of Islamic Museum / Doha, Qatar

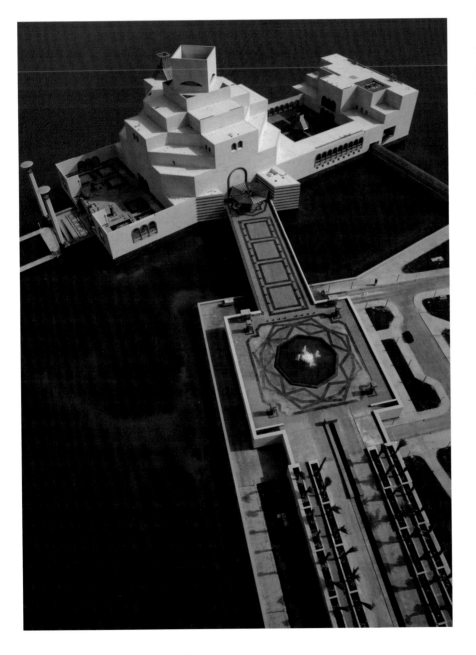

2008年出版的《貝聿銘作品全集》（I. M. Pei Complete Works），位在卡達杜哈的伊斯蘭藝術博物館是壓軸之作[1]。該館於2008年12月8日開放，是貝聿銘在中東地區的唯一作品，亦是他晚年退休之後所從事規模最大的作品，不過尚不是封刀之作，2012年的美秀教堂方是其建築生涯的最終一筆。

貝聿銘的中東經驗可回溯至20世紀70年代的伊朗，貝聿銘曾於1970-1978年間在首都德黑蘭設計了高135.03公尺的住宅，1974年此項目與對街的工業信用銀行大樓（Industrial

離開城囂，自成一島的伊斯蘭藝術博物館。（伊斯蘭藝術博物館提供，©MIA）

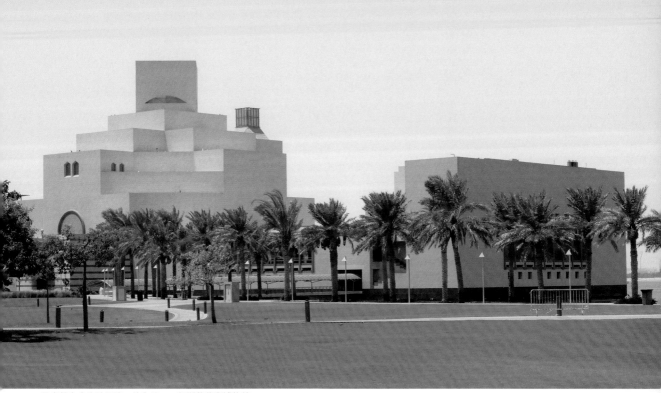

貝聿銘在中東地區唯一的作品——伊斯蘭藝術博物館

Credit Bank）結合，成為一個占地3.6英畝的凱普賽德開發案（Kapsad Developmen），除了住宅、五十三層的辦公大樓，還包括四百間客房的旅館、15萬平方英尺的商場等。1979年伊斯蘭革命，巴勒維王朝（Pahlavi dynasty）被推翻，在政局動盪不安的情況下，這些項目都沒被具體實現，但是貝聿銘仍拿到了他應得的設計費[2]。同一時期，科威特是波斯灣區最富饒繁榮的城市，全球知名的建築師們莫不在當地留下作品，貝聿銘當然不例外，1976-1979年曾經規劃了薩拉姆（Al Salaam Project）的28英畝開發案，包括612-672個公寓單元、辦公大樓、商場與托兒所等。在中東的這些方案全是現代化的設計，可稱得上是全球化趨勢下的國際樣式，這與三十年之後杜哈伊斯蘭藝術博物館刻意強調伊斯蘭風格，誠然是極大的反差對比。

按華府國家藝廊為貝聿銘所作的口述歷史，東廂的廣場原本有一個水池，爾後修改為噴泉，水柱流往地下層。貝聿銘聲稱他在印度看過水流在傾斜面上流動的效果甚佳，因此在地下通道設計了相似的水景。許多人認為那是瀑布，貝聿銘不認同此一說法，他解釋斜面經過刻意分割，讓水流激起水花，透過陽光照射形成變幻的效果，他表示這是受伊斯蘭建築中水景的啟迪[3]。如果沒有口述歷史的紀錄，怎會知曉這個動人的水景設計，其理念竟是這麼一個中東經驗！

伊斯蘭藝術博物館於1997年曾由阿加汗文化信託基金會（Aga Khan Turst for Culture）舉辦國際競圖，複選入圍六家，不乏國際重量級建築師，如英國的羅傑（Richard Roger, 1933-）與哈蒂（Zaha Hadid, 1950-2016）等。另有：西班牙巴塞隆納的包奧萊（Oriol Bohigas, 1925-），他於1977-1980年間擔任巴塞隆納建築技術學院（Escola Tècnica Superior d'Arquitectura de Barcelona）建築

荷蘭建築師庫哈斯設計的國家圖書館

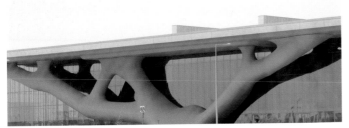
日本建築師磯崎新設計的貿易會展中心

法國建築師尚‧努維爾設計的卡達國家博物館。

大學城中的德州農工大學校舍，由墨西哥李格雷塔建築師事務所設計。

系主任，1980-1984年間任巴塞隆納都市規劃局局長，1951年與兩位建築師成立MBM建築師事務所，1992年巴塞隆納舉辦奧運會，其事務所參與了相關的建設，如運動村與寇爾水上公園（Parc de la Creueta del Coll）等，巴塞隆納設計博物館是其事務所較為人們知曉的作品。美國的溫詹姆（James Wines, 1932-），是美國Site建築師事務所創辦人，他將沙漠的地貌投射至提案，作品關注基地函構，70年代曾為Best企業設計一系列環境雕塑感之建築物。印度建築師柯查理（Charles Correa, 1930-2015），曾在密西根大學與麻省理工學院就讀，1958年獨立執業。不單是二戰後印度知名的現代建築師兼都市規劃家，他的成就亦贏得國際肯定，1984年英國皇家建築師協會授予金質獎，1994年獲日本高松宮殿下獎。約旦建築師拉斯姆‧巴德蘭（Rasem Badran, 1945-），1970年畢業自德國達姆理工大學（Darmstadt University of Technology），1979年回到約旦阿曼成立Dar Al-Dmran建築師事務所，1995年以利雅德大清真寺暨舊城區再開發案獲得阿卡汗建築獎（Aga Khan Award for Architecture）。

　　決選由評選團甄選兩家，分別是印度建築柯查理與約旦建築師拉斯姆‧巴德蘭的提案，最終業主選擇後者[4]。當時卡達政府的政策與人事更易，身為評審委員之一的蒙路易（Luis Monreal）出任阿卡汗文化信託基金會總經理，他向

卡達王室推薦貝聿銘。中東波斯灣區的數個國家賴石油發大財，雄心勃勃地大力建設，要在全球化的潮流力求現代化，作為阿拉伯聯合大公國（United Arab Emirates）人口最多城市的杜拜，藉由大興土木，興建世界第一摩天大樓哈里發塔（Burj Khalifa），建立其名聲；首府阿布達比的薩迪亞特文化區（Saadiyat Cultural District）則有安藤忠雄、蓋瑞、霍朗明、

伊斯蘭藝術博物館入館向上的斜坡道

尚·努維爾（Jean Nouvel, 1945-）與哈蒂等設計的博物館與藝術中心，這些建築明星的加持，使得阿布達比躍升為中東的文化首都。在各酋長國競相追逐歐美明星建築師的風潮中，卡達當然不落人後，國家圖書館設計者是荷蘭建築師雷姆·庫哈斯（Rem Koolhaas, 1944-）、貿易會展中心出自日本建築師磯崎新（Arata Isozaki, 1931-）、卡達國家博物館由法國建築師尚·努維爾負責、大學城中的校舍有墨西哥建築師李格雷塔建築師事務所（Legorreta + Legorreta）等的作品。考量明星建築師的效益，貝聿銘當然勝過約旦的建築師，因此貝聿銘被委託設計伊斯蘭藝術博物館。

　　館舍基地位在海濱大道北側，距杜哈的傳統市集不遠，海灣對岸的市中心大樓羣立，相形之下海濱大道尚未開發，但是貝聿銘憂慮未來的建設恐會將博物館淹沒，所以要求在海灣中闢人工島作為基地。以人工島從事新開發案，前有杜拜的棕梠島、世界島，卡達杜哈則有珍珠島。大師的要求，而且有利於博物館存在的自明性，業主當然樂於配合，於是在距海岸60公尺處的海灣內產生了新基地。

　　從海濱大道走向伊斯蘭藝術博物館是一個向上的斜坡，斜坡下是停車場，博物館的入口被提高了一層，沿途有流水與噴泉，行人道兩旁有棕櫚樹列，有意將觀眾從煩囂的都市引進靜謐的藝術殿堂，並聲稱靈感得自伊斯蘭花園軸線布局，喚引天堂的隱喻[5]。棕櫚樹固然具地域特色，然而沒有足夠的樹蔭，在杜哈非常酷熱的環境下，步入館舍的體驗甚差。相較於美秀博物館、羅浮宮，乃至華府國家藝廊西廂至東廂等入館之空間體驗，高下立見。

　　按貝聿銘的自述，自從巴黎羅浮宮項目之後，他改變了個人的建築方式（approach to architecture），從基地的文化切入，以利於更進一步掌握當地的需求[6]。貝聿銘的作品莫不以與基地融合而知名，唯昔日著重於配置、功能、造型等層面，沒有關照文化的特別需求——當然這與多半的項

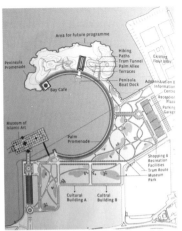

伊斯蘭藝術博物館配置圖（伊斯蘭藝術博物館提供，©MIA）

埃及開羅的伊本・圖倫清真寺（取材自Wikimedia Commons）

博物館大廳剖面模型。（伊斯蘭藝術博物館提供，©MIA）

目位在美國攸關。為了本案，他特地花了六月旅行，至突尼西亞、埃及、西班牙等地，追尋探索伊斯蘭建築的風格。

貝聿銘認為受伊斯蘭文化影響的區域甚廣，以致各地的風格歧異很大，選擇何者以作為博物館之風格是很大的挑戰，最終他以埃及開羅的伊本・圖倫清真寺（Ibn Tulun Mosque）作為設計原型，發展成為今日我們所見的成果。伊本・圖倫清真寺建於西元876-879年之間，曾經遭戰亂毀損，如今的樣貌係13世紀加建的成果。尖拱涼廊圍出方正的庭院，庭院中央有一座洗禮泉，洗禮泉平面係四方型，向上層漸漸退縮成八角形，最上方的屋頂則是圓形，其建築形式甚多變。貝聿銘曾經走訪伊本・圖倫清真寺三次，他認為量體與幾何是伊斯蘭建築的特色，尤其在陽光下所呈現的效果更是精華所在，他特以「陽光建築」作為設計標的，揚棄一般人對伊斯蘭建築富於多彩妝的刻板化印象[7]。貝氏的選擇與認知被首任的館長華生（Oliver Watson）形容為十分的個人化，他同時美言這是符合伊斯蘭藝術與歷史的人文性質[8]。

伊斯蘭藝術博物館採幾何立方體，堪視為另類的金字塔，「有人說我很癡迷於幾何，或許他們是對的，我相信建築是靠幾何使之成為實體。」貝聿銘自述，「我被幾何吸引，這就是我成為建築師的緣由」[9]。博物館從基座向上逐漸退縮扭轉，這般堆疊的設計手法，於未實踐的古羅德里斯現代美術館（Basil & Elise Goulandris Museum of Modern Art），甚至幾乎同時期設計的蘇州博物館與中華人民共和國美國華府大使館都可索驥出相似的關連性。

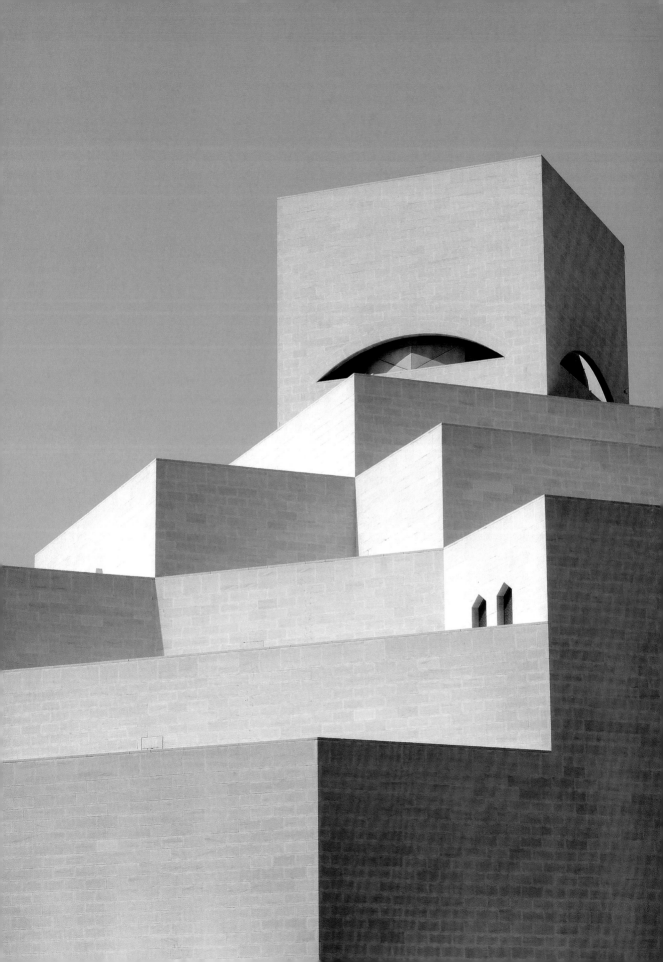

北京中國銀行總部的入口雨庇

蘇州博物館順著斜屋頂的兩坡玻璃雨庇

伊斯蘭藝術博物館的雨庇

伊斯蘭藝術博物館高五層，然而館舍的四方型堆疊達七層，轉了45度的頂層內包覆著穹頂，穹頂占了二層高度，使整體的造型在比例與量體上較為得體，勝過於蘇州博物館堆疊的成效。伊斯蘭藝術博物館每一層的立方體沒有斜面，令造型更加簡潔俐落。退縮處的屋頂沒有開設天窗引進自然光，是較令人詫異的設計，貝聿銘一貫的精彩採光罩在此缺席，反而在最上方的立方體開了一道隙縫，遠觀頗似穿著布卡（burqa）的中東女性所露出的眼睛，不知這是否為另類的中東經驗投射？

博物館入口處有一座雨庇，雨庇在貝聿銘晚期的作品中是有爭議的設計課題。北京中國銀行總部的入口雨庇是圓穹，一個建築中從未出現的元素，與轉角處玻璃帷幕塔的三角分割格格不搭。蘇州博物館的入口，出現過三種不同之方案，如今順著斜屋頂的兩坡玻璃雨庇，是經過修訂，較合乎整體造型。中華人民共和國駐美國大使館的入口雨

伊斯蘭藝術博物館入口牆面的圖案

伊斯蘭藝術博物館大廳咖啡店水池

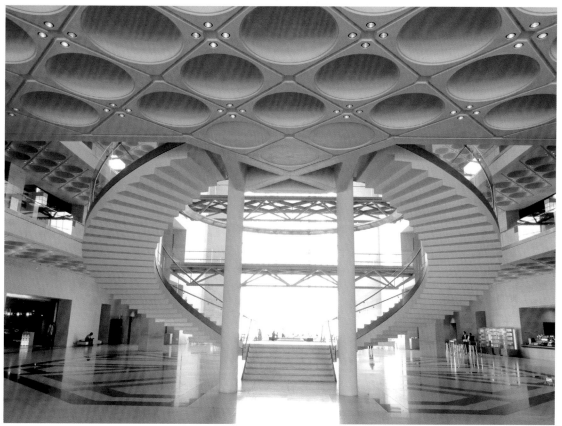

伊斯蘭藝術博物館的環型樓梯

庇是一個懸挑的穹頂。伊斯蘭藝術博物館的雨庇,其造型是大廳咖啡店水池圖案的再現;雨庇上方,
相同的圖案在正立面的牆面又現,乃至人工島前方廣場的上八角形水池都是相同的圖案,顯然這個
圖案是伊斯蘭藝術博物館設計的基調之一,一再地出現,串聯形成空間的軸線,很技巧地將室內與
戶外連結。

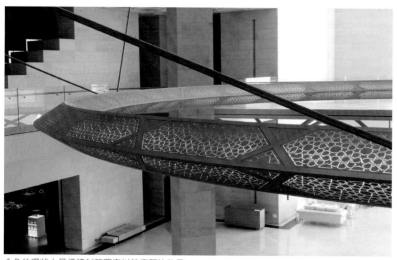

金色的環狀大吊燈鏤刻著圖案以符應阿拉伯風

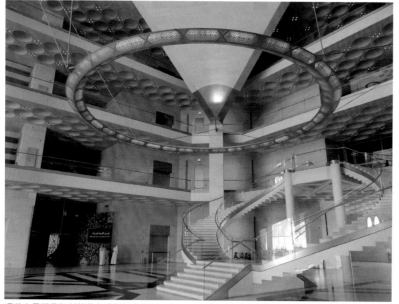

環狀大吊燈是伊斯蘭藝術博物館大廳的主角

通過安檢進入博物館大廳，迎面是對稱的宏偉樓梯，樓梯沒有支柱，盤旋通達二樓。從伊佛森美術館雕塑般的清水混凝土樓梯，羅浮宮不鏽鋼的迴旋樓梯，至柏林歷史博物館的玻璃樓梯，貝聿銘的樓梯設計一直進化，成為作品中令人驚艷的設計。在伊斯蘭藝術博物館的環型樓梯，尺度更宏大，形式更進化，自地面向上延伸與環狀的大吊燈、上方頂端的金屬採光穹頂結合，在50公尺的垂直向度，創造了精采豐富的空間效果，誠是此館的高潮。

環狀大吊燈早在北京中國銀行總部大樓的大廳已出現過，不過伊斯蘭藝術博物館中的吊燈進化了，在環的表面以雷射鏤刻金色圖案，以符應阿拉伯風。此燈由德國聖奧古斯汀的Rol Lichttechnik公司製作，在工廠分段鑄造，在工地現場組裝。受到室內空調溫度的影響，金屬冷脹熱縮會影響吊燈結合的完美度，所以事先精確計算每一段環的尺寸是此項工程的要務之一。作為燈光顧問的FMS公司，也曾參與過貝聿明的美秀美術館與蘇州博物館等項目。有這些合作無間的優秀顧問，使得最後效果完美，《貝聿銘作品全集》一書的封底就是大廳的仰視照片，環狀大吊燈是主角。

環形大吊燈上方的採光圓穹以不鏽鋼拼組出多面的半球體，由於半圓球被高聳的立方體遮蔽，從外觀無從發現其存在。這般設計是對的，如果將半球體暴現，其與建築量體相較會顯得尺度過小而比例失

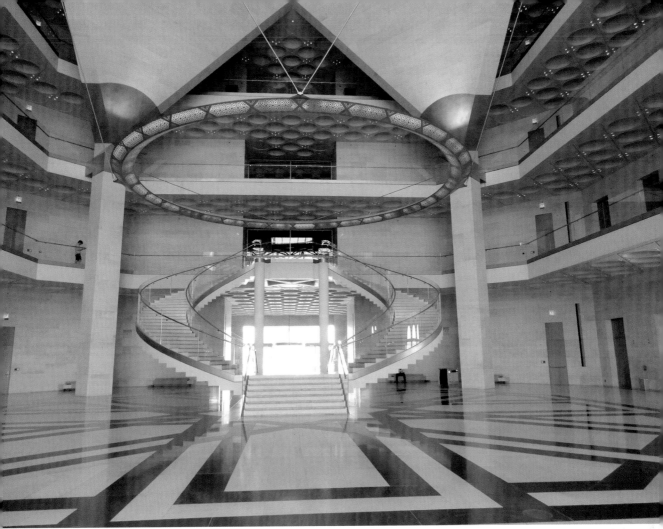

自天橋南望伊斯蘭藝術博物館大廳

衡，且會唐突地冒出一個與立方形不匹配的元素。貝聿銘其他作品的大廳內洋溢充沛的、變幻的光影，但是伊斯蘭美術館的大廳受限於圓穹的有限光源，無法享有充分精彩的光影變化，甚至大白天室內必需以燈光照明，這與戶外酷陽耀目，形成頗大的諷刺。

　　一樣有天窗與大吊燈，一樣以剪力牆承重，對照北京中國銀行總部大樓的自然光效果，貝聿銘設計的空間一貫具有的光影，卻在伊斯蘭藝術博物館全然喪失了。採光穹頂坐落在八角形的壁體，壁體承接至三角型剪刀牆，再經轉折至四個角隅的立柱。自圓至八角形，最終正方形，在結構系統是很合理的設計，文藝復興風格的教堂，乃至中國傳統建築的藻井皆可見相同的結構手法。但是在此的結構系不對稱，北側的兩片三角剪刀牆落在五樓樓板處的柱頭，南側的剪刀牆則落在三樓樓板高的柱頭，如此不對稱的狀況是因為五樓北側有辦公空間的需求使然。

　　大廳的空間平面實際非正方形，由於被天橋分隔成南北兩區，南區的四隅有立柱，環型吊燈位在四個立柱中央，方使得中庭南區有方正之感。中庭的北區是咖啡店，北立面高達45公尺的帷幕玻璃塔，可飽覽海景與市中心的天際線。這個聳立的窗與五樓餐廳平面在頂部形成八邊形，與大廳整

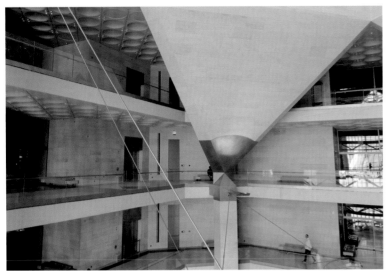

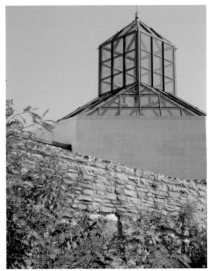

大廳西北角隅

盧森堡當代美術館突起的屋頂

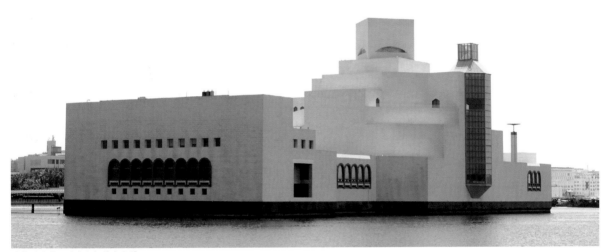

帷幕玻璃塔頂端有突起的立方體

體空間的八邊形呼應。咖啡店北側帷幕玻璃塔頗似盧森堡當代美術館
突起的屋頂，伊斯蘭藝術博物館的玻璃塔頂外加了一個立方體，在頂
端外加突起的立方體在造型上與穹頂的立方體呼應。從這些造型的設
計手法，可見建築師的用心，讓相同的空間與造型統御設計。為了形塑
這般的效果，臨窗擺放沙發的空間是增建的，突出於建築物，位在室
內享受美景的觀眾可能不知道腳下就是波濤的海灣。而同樣在海灣面
對遠方城市的天際線，同樣是高聳的帷幕玻璃立面——這些都與
1979年的甘迺迪圖書館相同，唯時隔近三十年，帷幕玻璃的結構系統

北京中國銀行總部大樓大廳

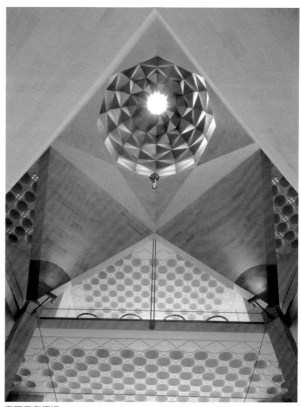

穹頂天窗仰視

北立面高達45公尺的帷幕玻璃塔

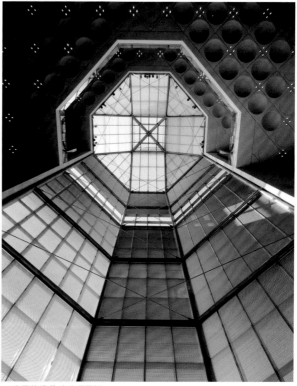

45公尺的帷幕玻璃塔仰視

不再是錯綜的桁架，取代的是輕便的絃索暨框架，這是拜科技的進步！

　　天橋是貝聿銘建築中頗為重要的元素，其使得空間體驗更為之豐富。在伊斯蘭美術館為了連接東西兩翼的展覽室，藉由天橋形成了口字型的連續動線。與昔日作品中的天橋比較，此館的天橋不採混凝土建造，代之以鋼構，鋪面是半透明玻璃，這是貝聿銘的第一次鋼構玻璃天橋。貝柯傅聯合建築師事務所的傅瑞設計華府美國大屠殺遇難紀念館，曾經運用過玻璃磚鋪面的天橋。天橋鋪面採半透明玻璃或玻璃磚，皆是為女性考量，避免行走其上時發生尷尬的走光現象，這是建築師用心與細心的另一個例證。

　　全館共有十八個展覽室，分布在二、三樓，面積達5250平方公尺。

位在一樓西南角的禮堂

二樓以藝術中的形象、書法、圖案與科學為主題，三樓以7-12世紀早期伊斯蘭藝術、伊朗與中亞、埃及與敘利亞、印度與土耳其不同時代的文物為主。展覽設計由貝聿銘推薦的法國設計師維爾默特（Jean-Michel Wilmotte, 1948-）主導，他倆在羅浮宮項目合作過。維爾默特於1975年自行執業，唯至1993年方獲得建築學位。巴黎香榭大道的都市家具由他設計，從事過的展覽設計項目無數，諸如葡萄牙里昂美術館、普萄牙里斯本碁柁博物館（Chiado Museum）、荷蘭阿姆斯特丹國家博物館等。考量杜哈伊斯蘭藝術博物館的典藏與日俱增，展覽的內容可能改變，為便於館方靈活地安排，維爾莫特將部分展示櫃設計成可移動的，並選擇暗灰色的岩石作為展室空間背景，許多倚靠牆面的展示櫃，以獨立的方式擺設在水平台座之上，而非一般博物館所常見的連續式展示櫃；水平台座下方留空，不會造成觀眾湊近觀看時腳踢到展示櫃的現象。部分展室中央的展示櫃以4.5公尺高、3公尺寬的不反光玻璃組合，玻璃櫃內以單根支柱撐起平台，平台之上展示收藏品，加上特殊的照明計畫，使得展示品有若飄浮在空中。部分的展覽室中央就是數個可移動的、尺寸不一的平台，將玻璃櫃直接安置在平台上展示。

伊斯蘭藝術博物館中的鋼構玻璃鋪面天橋

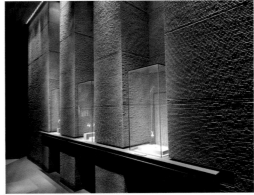

展覽室中倚靠牆面的展示櫃

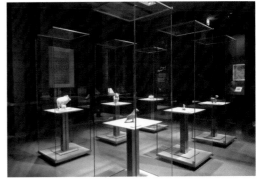

展覽室中央的展示櫃

圖書館一隅

橫跨東西兩側的天橋

一樓大廳西側的禮品店

自從羅浮宮項目以降，貝聿銘偏好使用法國勃艮地的石材，杜哈伊斯蘭博物館亦不例外，為配合建築的石材色調，圖書館的家具以奶油般的米色系為主。圖書館的東立面是連續拱窗，是飽覽市中心天際線的另一個框景所在。位在一樓大廳西側的禮品店是值得注目的場所，維爾莫特以特別設計的吊燈與地燈，營造柔和的照明，透過輕柔通透的金屬網區劃出不同性質的空間展示商品，還闢出一小間以展覽藝術品的規格陳設精品，使禮品店的氛圍溫馨雅典。禮品店的南側是禮堂，其室內設計與美秀美術館、蘇州博物館如出一轍，差異在規模的大小。

四樓是特展空間，常受展覽換檔布置而不開放，在東西兩翼的展覽室，由於部分採挑空與三樓的展覽室連通，以致該層的總面積只有700平方公尺。五樓是高級餐廳，於2012年11月邀請法國廚神杜卡斯（Alain Ducasse, 1956-）開設。杜卡斯旗下的餐廳多達二十五家，多家被米其林指南（Le Guide Michelin）評為星級餐廳，所累積的星數多達二十一個。其中由杜卡斯親自掌理，位在摩洛哥、巴黎與倫敦的三家餐廳，每家皆為三星級，因此杜卡斯個人擁有九顆星，被尊為餐飲界的傳奇人物。為因應回教禁酒，餐廳只供應不含酒精的雞尾酒與精緻的地中海美食，經過半年研發食譜，強調以有機暨當地的食材為主，開幕時由主廚是羅曼·梅德（Romain Meder）負責。2013年1月26日，名為「IDAM」的餐廳於正式營業，只供應晚餐，羅曼·梅德在「IDAM」主持了一年六個月後，回巴黎主持另一家餐廳。2017年9月之際主廚達米安·勒魯斯（Damien Leroux）於5月上任，他是「IDAM」的第三任主廚。

位在伊斯蘭藝術博物館的餐廳有絕佳的景觀，挑高兩層的用餐空間懸吊在空中，北側可遠望市中心的夜闌燈火，南側面向博物館的大廳。餐廳計有六十席座位，室內設計出自法國名設計師菲利普·史塔克（Philip Stark, 1949-）。餐廳予人的第一印象是在入口處的各色各樣座椅與几桌，而法國式冠椅的出現，不知是否是有意地要連結王室。吧檯處閃亮的金屬桌椅，與博物館內其他的家具風格迥異。在大玻璃窗兩側的北面牆是一大片書櫃，黑色地毯上有白色的阿拉伯文字，文字內容是一千零一夜的故事，透過書法之美塑造阿拉伯風。餐廳的桌椅全是白色，甚至餐具皆為黑白色，看似低調但依然有強烈的意象，「只有黑白方足以充實色彩的豐富性，將材質的自然色調凸顯」，菲利普·史塔克如是說[10]。一樓咖啡廳的設計也出自菲利普·史塔克。

館方人士表示在邀請菲利普·史塔克之前，曾諮詢建築師，貝聿銘並沒有異議。相較於該館其他空間的室內設計係由貝聿銘推薦設計者，唯獨高居頂樓這樣重要的空間，卻出現不同風格的設計，令人為之訝異與意外。頂樓很耀目的金屬吊燈是貝聿銘為餐廳量身所設計的特殊燈具，與大廳的金色大吊燈相輝互映，所幸這金屬吊燈與菲利普·史塔克的室內設計沒有過於違和之感。

時隔近二十年，同樣位在建築的頂層，同樣功能相似作為餐飲空間，伊斯蘭藝術博物館的餐廳與香港中銀大廈七重廳，兩者各有擅場，但伊斯蘭藝術博物館「IDAM」少了自然光影的演出，再加上室內設計由他人負責，總感到五樓的餐飲空間喪失了貝聿銘作品的一貫特色！

掌理卡達文化事務的卡達博物館署（Qatar Museums）頗著重博物館的推廣教育，因此在伊斯蘭藝術博物館東翼另建教育中心，教育中心內含圖書館與行政空間，如此的配置還頗似貝聿銘的第

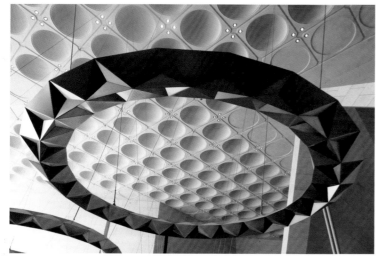

貝聿銘為餐廳量身設計的金屬吊燈

餐廳北側牆面的一大片的書櫃

五樓餐廳一隅

五樓餐廳入口處的各色各樣座椅與几桌

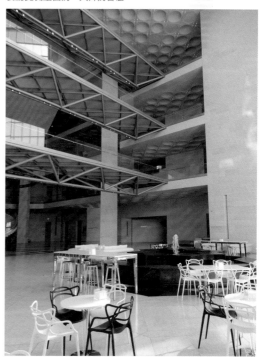

一樓咖啡廳一隅

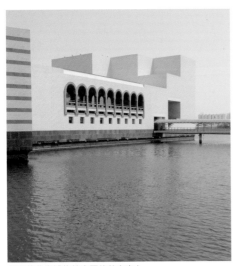

伊斯蘭藝術博物館東翼的教育中心

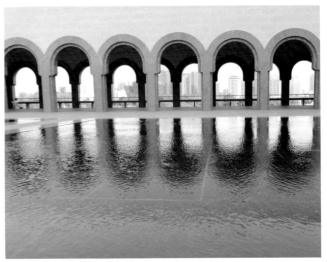

連接博物館與東翼教育中心的長廊

夜色中的伊斯蘭藝術博物館

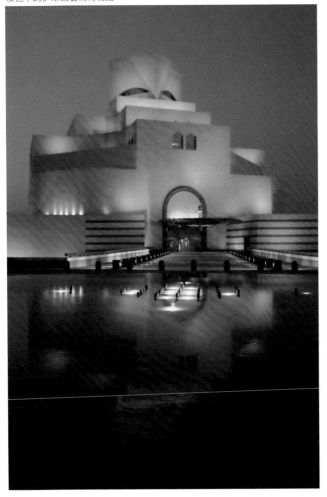

一個美術館——伊弗森美術館：將服務與被服務空間區隔獨立。教育中心與美術館各有獨立的入口，兩者間有廊道相連，東翼的庭院設計了水池。水池中央有一座涼亭，此涼亭與貝聿銘的小品奧爾亭（Oare Pavilion）、蘇州博物館庭園的茶亭，均在同一時期設計，平面皆是八邊形，彼此造型殊異，三者的設計頗堪玩味的。伊斯蘭藝術博物館涼亭在庭院中不具功能，造型最簡潔，較具有貝聿銘現代主義的一貫風格。西側也有一個庭院，作為王室專用碼頭的前置空間，碼頭有一座電梯，仿羅浮宮玻璃金字塔的隱形方式，未使用時是藏在地下。西翼庭院內有六個湧泉，這讓東、西兩個庭院對應其周遭空間功能，呈現不同的空間性格。

綜觀伊斯蘭藝術博物館，有些現象值得探討：為誌慶開館，印製了一本

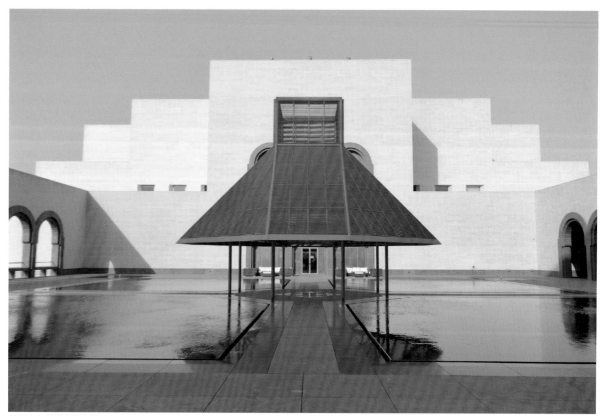

教育中心前的東翼庭院

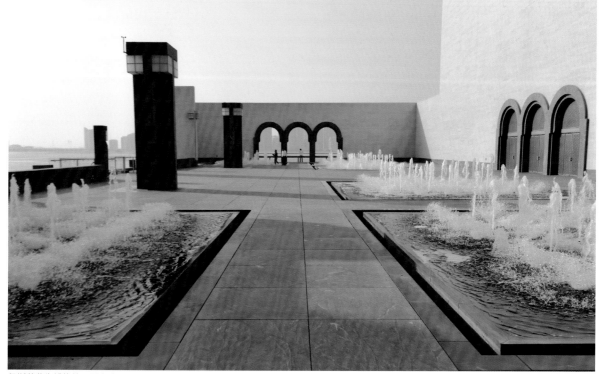

伊斯蘭藝術博物館西翼庭院

拱衛人工島的C形海灣草圖（伊斯蘭藝術博物館
提供，©MIA）

貝聿銘繪的建築物立面草圖（伊斯蘭藝術博物館提供，©MIA）

博物館開幕時，貝聿銘與卡達國王哈邁德合
影。（伊斯蘭藝術博物館提供，©MIA）

精美的出版品，書內有貝聿銘親自繪製的兩張設計草圖[11]。在東廂藝廊之前的設計項目，根本沒有任何設計手蹟出現過；自東廂藝廊之後，幾乎每個博物館都可見貝聿銘的草圖。伊斯蘭藝術博物館的兩張設計草圖，一張是建築物立面，一張是拱衛人工島的C形海灣，海灣草圖有兩個中文字：孔明，貝聿銘寫下繪於2000年12月1日。貝聿銘對人工島與海灣從未有隻字片語的說明，「孔明」有何意義與企圖？沒有他親自的解說，只能存疑！

　　而人工島沒有與陸地平行，這造成入館的斜坡道無法垂直正對建築物，建築物的入口兩側需增建突出體才能銜接，然以黑白石材為立面的增建三角量體既不對稱，又與東西庭院的拱廊立面不協調。平面圖上三角量體的空間並未標示功能性質，是否為實質需求所添加，令人費解！美秀美術館的隧道開口也沒有正對著建築物，那是受制於自然地形與山勢的結果。人工島是可以掌控的建設，何以有此不正對的現象，甚為不解。

　　在博物館一樓東側展室的東北角被莫名地削去一角，使得全館方正的語彙出現例外，這是要讓兩個庭院的空間有所差異嗎？一個方正，一個長方。這形成北立面的不連續性，對立面的整體感是瑕疵，但由於北立面很難被觀看到，此不諧和之立面不易被察覺。而全館的室內空間竟然沒有貝聿銘標誌之一的植栽，不明白何以致此？早期東廂藝廊大廳內的橡樹、羅浮宮黎榭里殿瑪麗苑的樹列、晚近蘇州博物館嫁枝紫藤的逸事，都令空間為之更豐富，營造出場所感。伊斯蘭藝術博物館有足夠的室內空間可供表現發揮，沒有樹木的貝氏空間失落了尺度感與綠意的特色。

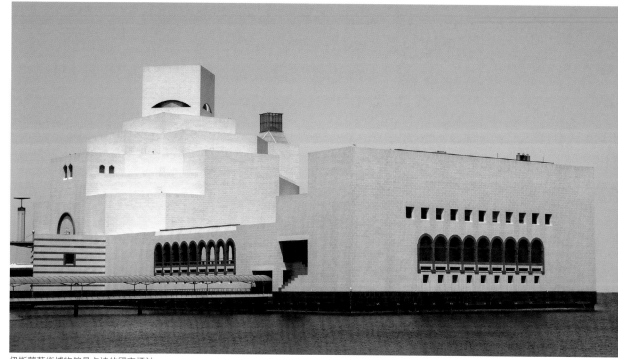

伊斯蘭藝術博物館是卡達的國家標誌

　　與毗鄰的杜拜、阿布達比等都市相較，同樣追逐明星建築師從事藝文設施建設，伊斯蘭藝術博物館砸大錢收集典藏品，而非與大博物館合作，在全球化趨勢下沒有被「文化殖民」，自立自強的作為令人刮目。邀請貝聿銘從事設計，達成國際宣傳效益，成為象徵卡達的文化表徵，從航空公司的宣傳簡介影片與相關旅遊文宣等，伊斯蘭藝術博物館始終被大力傳頌，成為卡達杜哈文化觀光的亮點，貝聿銘又成功地為都市建立地標。

註釋

1　Philip Jodidio & Janet Adams Strong, I. M. Pei Complete Works, New York, Rizzoli, 2008, PP. 326-341. 當然這是貝聿銘終生的最後一個項目。

2　Michael Cannell, I. M. Pei: Mandarin of Modernism, New York, Carol Southern Books, 1995, P. 234.

3　National Gallery of Art Oral History Program, Interview with I. M. Pei, Conducted by Anne G. Ritchie, Gallery Archives, New York, New York, February 22, 1993, P. 42.

4　評選團成員包括墨西哥建築師李格雷塔（Ricardo Legorreta, 1931-2011）、日本建築師槇文彥（1925-）、義大利建築師那格里（Domenico Negri, 1928-）、沙烏地阿拉伯建築師阿里沙北（Ali Shaibi）與西班牙藝術史學家蒙路易（Luis Monreal）。參閱International Competition for the Museum of Islamic Arts-Archnet, https://archnet.org/publications/4491。

5　同註1，頁335。

6　Oliver Watson, Museum of Islamic Art, Munich, Prestel, 2008, P. 35.

7　同註1，頁329。

8　同註6，頁26。

9　Learning from Light: The Vision of I. M. Pei, Directed by Bo Landin, Sterling van Wagenen, Screenplay by Bo Landin, U.S.A, 2009.

10　參閱菲利普．史塔克的設計說明：http://assets.starck.com/attachments/cd4a82aef6e06d2eda338040626ebb0d.pdf

11　Qutar Museum Authority, MIA: I. M. Pei, Paris, Assouline, 2008.

百年紀事
貝聿銘生平年表
Biography

1936年，貝聿銘就讀麻省理工學院時的住處

1917	・4月26日出生在廣州，父親貝祖貽是中國銀行廣東分行行長。
1919	・舉家遷居香港，貝祖貽出任中國銀行香港分行行長。
1923	・入學香港聖保羅書院。
1927	・全家自香港搬回上海，住在法租界哈同路（今銅仁路），就讀於上海青年會中學。
1930	・母親莊蓮君病逝。
1935	・8月13日，搭柯立芝總統號輪船赴美國賓州費城。
	・8月28日，抵達美國舊金山天使島，爾後搭火車至東岸費城，於賓州大學攻讀建築。
1936	・轉學至麻省理工學院攻讀建築工程，住在353 Massachusetts Ave., Cambridge。
1940	・自麻省理工學院建築系畢業，在校時曾獲Alpha Rho Chi獎、美國建築師協會獎（AIA Medal）與旅行獎學金（Traveling Fellowship）。
	・畢業後首份工作是在畢尼斯基金會（Bemis Foudation）擔任研究助理，僅工作六個月。
1941	・在波士頓史威工程公司（Stone & Webster）的混凝土設計部門工作。
1942	・6月20日，與盧愛玲（Loo Ai-Ling, Pei Eileen Loo, 1920-2014）結婚[1]。
	・12月，至哈佛大學建築研究所深造。
1943	・1月輟學，在國防研究委員會（National Defense Research Committee）工作兩年半餘。
1945	・回哈佛大學建築研究所繼續深造。
	・擔任哈佛大學建築系助理教授（Assistant Professor）一職至1948年。
	・長子貝定中（Ting Chung Pei）誕生。
1946	・獲哈佛大學建築碩士學位。
1947	・畢業後在波士頓史賓斯建築師事務所（Hugh Stubbins Architects）工作。
	・次子貝建中（Chien Chung Pei, 又名Didi Pei）誕生。

1942年，貝聿銘就讀哈佛大學建築系時的系館

1949年，亞特蘭大市的海灣石油公司辦公樓

1948　·赴紐約，擔任威奈公司（Webb & Knapp, Inc.）建築主管，至1955年離職。

　　　·威奈公司位在公園路270號13樓（13th Floor, 270 Park Ave., New York, NY），後遷至麥迪
　　　生道383號（383 Madison Ave., New York, NY）。

1949　·三子貝立中（Li Chung Pei, 又名 Sandi Pei）誕生。

　　　·位在喬治亞州亞特蘭大市131 Ponce de Leon Ave.的海灣石油公司辦公樓（Gulf Oil
　　　Building）是他第一棟設計建成的建築物。（2013年2月拆除，改建為四層樓的公寓）

1951　·獲哈佛大學旅行獎學金（Wheel Wright Traveling Fellowship），至希臘、義大利、法國與英
　　　國旅行。

1953　·2月12日，首度來台灣，擔任東海大學校園競圖案評選委員。

1954　·3月1 日，受邀至台南工學院，與建築系師生座談。

1955　·11月11日在紐約市Polo Grounds 宣誓歸化為美國公民。

　　　·成立貝聿銘與合夥人建築師事務所（I. M. Pei & Associates），公司位在紐約麥迪生道385號
　　　（385 Madison Ave., New York, New York）。

1956　·擔任麻省理工學院建築教育客座委員至1959年。

1958　·擔任聯邦住宅署委員（Federal Housing Authority）至1960年。

1959　·位在克羅拉多州丹佛市的里高中心（Mile High Center），榮獲美國建築學會獎（Award of
　　　Merit），這是貝氏獲得的第一個建築獎。

1960　·8月時與威奈公司終止專屬建築師之關係。

　　　·女兒貝蓮（Liane Pei）誕生。

1961　·榮獲美國文藝學院院士建築布魯納紀念獎（Arnold W. Brunner Memorial Prize in
　　　Architecture）。

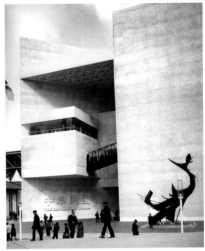

1963年，貝聿銘（中）在東海大學與校長吳德耀（左）、建築系講師漢寶德合影。　　1970年，日本萬國博覽會中國館

1963　·4月，被選為美國設計院（National Academy of Design）仲會員（Associate member）。

·11月2日，路思義教堂落成，至台灣，在東海大學建築系演講「現代建築之動向」。

·11月19日，榮獲美國建築師協會紐約分會榮譽獎（Medal of Honor）。

·德州休士頓萊斯大學（Rice University）創校五十週年紀念，推崇他在住宅設計方面之貢獻，被推選為「人民的建築師」（People's Architect）。

1964　·榮任美國建築師協會院士（FAIA）。

·1月，第四次訪台。

·3月6-28日，路州大學（University of Louisville）舉辦作品展，展出作品十四件。

·擔任美國建築師協會年度建築獎評審委員。

1966　·事務所改組為貝聿銘暨協同者建築師事務所（I. M. Pei & Partners），合夥的建築師為萊納德與柯柏等。事務所遷至紐約麥迪生道600號（600 Madison Ave., New York, New York 10022）。

·擔任全美人文委員會委員，至1970年卸任。

1967　·膺任美國藝術與科學學院院士（American Academy of Arts and Sciences）。

·擔任紐約市都市設計委員一職至1972年。

1968　·7月3日，第五度抵台訪問一週。

·7月9日，中華民國建築學會、台北市建築師公會、台灣省建築師公會、台北市建築藝術學會，共同在國賓飯店舉行歡迎茶會。

·為日本萬國博覽會中國館，於11月13-16日第六度訪台，與中國館設計小組共同發表設計成果。

·貝聿銘暨協同者建築師事務所獲得年度美國建築師協會事務所獎（Architectural Firm Award）。

1970　·香港中文大學授予榮譽法學博士（Doctor of Laws Honorary Degree）。

·賓州大學頒予榮譽博士。

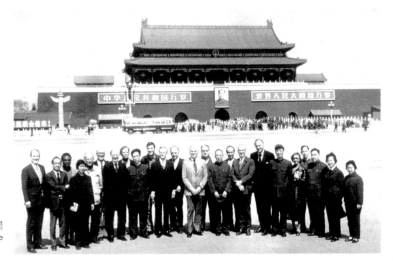

1974年，貝聿銘與美國建築師協會訪問團員在北京天安門廣場合影（Harry Weese 提供）

1970 ·獲波士頓國際學院金門獎（Golden Door Award）。

·擔任美國建築師協會年度建築獎評審委員。

1972 ·紐約佩斯大學（Pace University）授予榮譽博士學位。

1973 ·榮獲紐約都市俱樂部（City Club of New York）紐約獎。

1974 ·4月1-27日，與美國建築師協會一行十五人訪問大陸，這是離開中國三十九年，第一次返回大陸。

1976 ·日本《a+u》雜誌1月號刊行貝聿銘作品特集。

·4月13日，榮獲傑佛遜建築獎（The Thomas Jefferson Memorial Medal for Architecture），同時在維吉尼亞大學建築學院舉行小型建築展。

1978 ·榮任美國藝術與文學學院（American Academy and Institute of Arts and Letters）院長，這是有史以來第一位建築師擔任此職，任期兩年。

·獲倫斯勒理工學院（Rensselaer Polytechnic Institute）榮譽藝術博士學位。

·榮獲美國建築師協會最高榮譽的金獎（Golden Medal）。

·12月23日，在北京清華大學建築工程系演講，這是第三次回中國。

1979 ·1月4日-2月6日，國家藝廊東廂建築圖展假華府Adams Davidson Galleries 舉辦。

·Guggenheim Productions Inc.發行國家藝廊東廂紀錄片（A Place To Be: A Biography of the East Building of the National Gallery of Art），導演Charles Guggenheim。

·膺任羅德島（Rhode Island）設計學院院士（President's Fellow）。

1981 ·擔任美國藝術委員會會員（National Council on the Arts）至1984年。

·榮獲美國國家藝術俱樂部榮譽金獎（Gold Medal of Honor）。

·紐約市府頒予文化藝術獎章。

The Pritzker
Architecture Prize
1983
Ieoh Ming Pei

1983年，貝聿銘榮獲第五屆普立茲建築獎　　1989年，貝聿銘榮獲日本高松宮殿下記念世界文化賞（日本美術協會提供）

1981　·榮獲全美專業會社金質章（National Professional Fraternity）。

　　　·貝聿銘暨協同者建築師事務所榮獲布蘭戴大學藝術獎（Brandeis University Creative Arts Award
　　　　for Architecture）。

　　　·獲法國建築學院獎章（La Grande Medaille d' Or l' Academie d' Architecture）。

1982　·全美五十八位建築系院主管票選貝聿銘為最佳建築師。

1983　·5月16日，榮獲建築界至高無上的第五屆普立茲克建築獎。

　　　·日本《Space Design》雜誌6月號刊行貝聿銘專輯。

　　　·12月27日，父親貝祖貽逝世。

1985　·當選法國學院海外院士。

　　　·貝聿銘暨協同者建築師事務所榮獲芝加哥建築獎。

1986　·7月4日，獲美國自由獎章（Medal of Liberty）。

　　　·擔任波士頓美術館顧問。

　　　·獲法國文藝獎章（Commandeur L' Order des Arts et des Letters）。

1988　·《Esquire》中文版於秋季在香港發行，創刊號封面人物是貝聿銘。

　　　·美國《前衛建築》雜誌讀者調查，貝聿銘被公認是最有影響力的建築師。

　　　·第一本貝聿銘作品專書由法國Hazan出版社以法文發行。

　　　·8月9日，獲美國藝術獎章（National Medal of Art）。

　　　·獲法國榮譽獎（Chevalier de la Legion d' Honneur）。

1989　·6月22日，《紐約時報》（New York Times）刊出他針對天安門事件所撰〈China won' t ever be the
　　　　same〉一文。

　　　·9月1日，貝聿銘暨協同者建築師事務所改組為貝柯傳聯合建築師事務所（Pei Cobb Freed &
　　　　Partners Architects，簡稱PCF）。

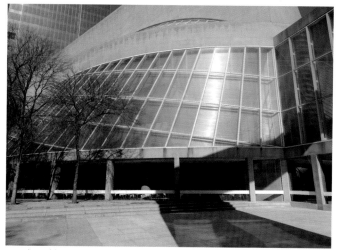

1989年，達拉斯邁耶生交響樂中心，係貝聿銘唯一的音樂廳作品。

1990年，PCF的新一代們

1989　·9月8日至11月29日，達拉斯美術館為誌慶邁耶生交響樂中心啟用，特舉辦小型貝聿銘作品展。
　　　·10月27日，榮獲日本藝術協會（Japan Art Association）的高松宮殿下紀念世界文化賞
　　　　（Praemium Imperiale）。
1990　·1月1日貝聿銘宣布退休，PCF由柯柏與新一代主掌。
　　　·成立貝聿銘建築師事務所（I. M. Pei Architect），辦公室位在松街88號（88 Pine Street, New
　　　　York, NY 10005）。
　　　·次子貝建中與三子貝立中成立貝氏建築師事務所（Pei Partnership Architects）。
　　　·1月，關閉在達拉斯的事務所。
　　　·魏卡特（Carter Wiseman）所著的I. M. Pei: A Profile in American Architecture一書問世，
　　　　此為第一本有關貝聿銘的英文專書。
　　　·5月5日，與李政道、馬友友等華裔美人在紐約成立「百人會」（Committee of 100），為華裔
　　　　爭取權益[2]。
　　　·香港大學授予榮譽博士學位。
　　　·加州大學洛杉磯分校（UCLA）頒予金獎（Gold Medal）。
　　　·獲美國政府頒予自由獎章（Medal of Freedom）。
1991　·珂伯特基金會（Colbert Foundation）頒予優秀首獎。
1993　·11月28日，法國總統密特朗在羅浮宮開館200週年紀念會上，頒予榮譽軍團司令勳章
　　　　（Officer de la Legion d' Honneur）。
　　　·膺任英國藝術學院榮譽院士。
1994　·3月，與「百人會」團員一行三十人訪問中國大陸。
　　　·原訂自3月31日至6月30日假台北市立美術館舉辦「Pei Cobb Freed & Partners Architects作
　　　　品展」，因經費無著取消。

台北藝術家出版社出版的《貝聿銘的世界》封面　　美秀美術館（The Museum on the Mountain）紀錄影片　　介紹杜哈伊斯蘭藝術博物館的紀錄影片〈貝聿銘——向光線學習〉

1995	·6月8日，哈佛大學授予榮譽博士。
	·Aileen Reid 所著《I. M. Pei》，紐約Crescent Books出版。
	·黃健敏著，《貝聿銘的世界》，台北藝術家出版社出版。
	·Michael Cannell著《I. M. Pei: Mandarin of Modernism》，紐約Carol Southern Books出版。
1996	·蕭美惠譯《I. M. Pei: Mandarin of Modernism》的中文版《貝聿銘：現代主義的泰斗》出版。
	·獲中華人民共和國國際科學技術合作獎。
	·受聘為蘇州城市建設高級顧問。
	·2月7日，紐約市政藝術協會（Municipal Arts Society of New York）頒予賈桂琳獎章（Jacqueline Kennedy Onassis Medal）。
1997	·由曾獲艾美獎的羅森（Peter Rosen）製片導演的「貝聿銘」（First Person Singular: I. M. Pei）記錄影片，3月在美國公共電視台播出。
	·10月，將個人的文獻資料捐贈給美國國會圖書館。
1998	·「美秀美術館（The Museum on the Mountain）」記錄影片由羅森導演。
	·8月16日，獲愛德華·麥克道爾獎章（Edward MacDowell Medal）。
2000	·Gero von Boehm著《Conversations with I. M. Pei》，德國Prestel Verlag出版。
2001	·5月15日，位在上海市黃浦區黃波南路25號的貝聿銘叔祖貝潤生舊居遭拆除。
2003	·古柏國家設計博物館（Cooper-Hewitt National Design Museum）頒予終身成就獎。
	·英國國立建築博物館（National Building Museum）頒予泰納獎（Henry C. Turner Prize）。
2003	·1月31日，長子貝定中病逝。
	·東海大學的第一個榮譽博士學位頒予貝聿銘。
2004	·美國國家藝廊東廂獲得美國建築師協會25年獎（Twenty-five Year Award）。

「建築大師在中國：貝聿銘與蘇州新博物館」
紀錄影片

美國公共電視台製作的〈貝聿銘——建設現代中國〉紀錄影片

2004　·4月21日，獲埃利斯島家庭遺產獎（Eellis Island Family Hertiage Awards）。

2006　·蘇州市政府授予榮譽市民。

　　　·7月3日，埃文維克特基金會（Erwin Wickert Foundation）在盧森堡當代美術館頒東西方獎
　　　（Orient and Occident Prize）予貝聿銘。

2007　·6月，蘇州博物館與北京水晶石數字科技有限公司、蘇州華平多媒體製作工作室合作製作
　　　「貝聿銘與蘇州博物館新館」記錄影片。

2008　·菲利浦·裘蒂迪歐與珍妮·史壯合著的《貝聿銘作品全集》（I. M. Pei Complete Works），紐
　　　約Rizzoli出版。

2009　·介紹杜哈伊斯蘭藝術博物館的「貝聿銘——向光線學習」（I. M. Pei: Learning from the
　　　Light）影帶由XiveTV發行，導演Bo Landin、Sterling Van Wagenen。

2010　·英國皇家建築師協會（Royal Institute of British Architects，簡稱RIBA）授予金獎章。

　　　·美國公共電視台於3月31日首播「貝聿銘——建設現代中國」（I. M. Pei: Building China
　　　Modern）。

2011　·波士頓漢考克大樓獲得美國建築師協會25年獎。

2012　·藝術暨保存大使基金會（Foundation for Art and Preservation in Embassies）頒予安那堡榮
　　　譽獎（Leonore and Walter Annenberg Award for Diplomacy）。

　　　·「貝聿銘作品全集」（I. M. Pei Complete Works）中文繁體版由台北積木文化出版。

2014　·6月20日，貝聿銘夫人逝世。

2014　·獲國際建築師聯盟（The International Union of Architects）最高榮譽的金獎。

2016　·10月27日，亞洲協會（Asia Society）授予終身成就獎。

2017　·巴黎羅浮宮獲頒美國建築師協會25年獎。

2017年4月《放築塾代誌》雜誌貝聿銘專輯

2017年10月出版的台灣建築學會會刊刊登〈東方的現代性——貝聿銘建築師與東海大學校園〉

台北建築師雜誌2017年10月世紀交會——貝聿銘專輯

2017　・蘇州美術館與蘇州名人館自3月26日至5月3日主辦「貝聿銘文獻展」。

・3月31日，哈佛大學建築研究所舉辦研討會致賀貝聿銘百歲誕辰。鳳凰衛視等單位主辦影響世界華人盛典，終身成就獎頒予貝聿銘。

・台北《放築塾代誌》4月號刊載貝聿銘專輯，客座編輯黃健敏。

・5月19日至7月8日，美國國會圖書館假傑佛遜館舉辦「貝聿銘一百歲生日展」（"I. M. Pei 100th Birthday" in the Agile Display, Jefferson Building, Library of Congress）。

・台北《建築師》雜誌10月號刊載貝聿銘專輯，客座編輯黃健敏。

・10月12-13日，「重思貝聿銘百年誕辰研討會」（Rethinking Pei: A Centenary Symposium）在哈佛大學舉辦。

・10月23-29日，假廣州東澳小鎮創意園A區22號樓舉辦「據道為心其命惟新·回家——貝聿銘嶺南建築作品展」，展覽主辦：廣東省勘察設計行業協會、廣東省註冊建築師協會；展覽協辦：世界華人建築師協會WACA、房天下、雅居生活雜誌、東方雨虹；展覽承辦：嶺南建築學派博物館、馨園。

・12月14-15日，「重思貝聿銘百年誕辰研討會」在香港舉辦。

索引 | Index

誌謝襄助 Acknowledgments

這本書的誕生過程中，蒙下列人士提供資料與圖片，深致謝忱！
Emma Cobb / Pei Cobb Freed & Partners Architects LLP
Christy Locke / University Corporation for Atmospheric Research
Anabeth Guthrie / National Gallery of Art, Washington D.C.
Laura Pavona / National Gallery of Art, Washington D.C.
Jeff Hagan / Rock and Roll Hall of Fame
Akiko Nambu / Miho Museum
June Muzoguchi / Miho Museum
Yoko Chikira 千喜良蓉子 / Miho Museum
佐藤修 / 紀萌館設計室
Ulrike Kretzschmar / Deutsches Historisches Museum
Samar Kassab / Museum of Islamic Art
王大閎建築師提供了貝聿銘度假屋的照片，期間的相關故事值得日後記述，在此向前輩致上謝忱。
資料的彙整、文字的輸入、圖片的掃描，全賴內人朱光慧傾力協助方得以成就這本書，她其實是本書的另一位「作者」，特表達謝意！
藝術家出版社同仁們的努力用心，才能讓這本書印行與讀者們共享，在此致上謝謝！

參考書目 Selected Bibliography

· 王天錫，《貝聿銘》，北京：中國建築工業出版社，1990.6。
· 王軍，《採訪本上的城市》，北京：三聯書店，2008.6。
· 日經BP社編，《MIHO MUSEUM》，東京：日經BP出版社，1996。
· 李瑞鈺，〈貝聿銘早期作品與混凝土構築探討〉，《放築塾代誌》第22期，2017.4。
· 林兵譯，《與貝聿銘對話》，台北：聯經出版事業股份有限公司，2003.11。
· 高福民主編，《貝聿銘與蘇州博物館》，蘇州：古吳軒出版社，2007.4。
· 黃健敏，〈中國建築教育溯往〉，《建築師》第131期，1985.11。
· 黃健敏，〈讀香港中銀大廈〉，《雅砌》第11期，1990.11。
· 黃健敏，〈藝術品規劃與室內設計——以香港中銀新廈為例〉，《雅砌》第14期，1991.2。
· 黃健敏編，《閱讀貝聿銘》，台北：田園城市，1999.4。
· 黃健敏，〈迴響與重現——體驗貝聿銘暨貝氏建築師事務所設計的蘇州博物館〉，《上海時代建築》第95期，2007.3。
· 陳薇，〈蘇州博物館新館〉，《世界建築》，2004.1。
· 張學群等著，《蘇州名門望族》，揚州：廣陵書社，2006.7。
· 漢寶德，《建築母語——傳統、地域與鄉愁》，台北：天下遠見出版股份有限公司，2012.9。
· 賴德霖主編，《近代哲匠錄——中國近代重要建築師、建築事務所名錄》，北京：中國水利水電出版社 / 知識產權出版社，2006.8。
· 蕭美惠譯，《貝聿銘：現代主義泰斗》，台北：智庫股份有限公司，1996.2。
· Progressive Architecture, 1948.2, pp. 50-52.
· I. M. Pei, "The Nature of Urban Spaces," The People's Architects, Rice University, 1964.
· GA41: I. M. Pei & Partners/ National Center for Atmospheric Research, Tokyo: A. D. A. Edita, 1976.12.
· I. M. Pei & Partners, Drawings for the East Building, National Gallery of Art, Adam Davidson Galleries, 1978.
· Dallas Chapter AIA, Dallasights, Dallas: Dallas Chapter AIA, 1978.
· Andrea O. Dean, "Conversations: I. M. Pei," AIA Journal, vol. 68, no. 7, June 1979.
· Barbaralee Diamonstein, American Architecture Now, New York: Rizzoli, 1980.
· Charles Jencks and William Chaitkin, Architecture Today, New York: Harry N. Abrams, 1982.
· University Corporation for Atmospheric Research/ National Center for Atmospheric Research/ Oral History Project/ Interview of I. M. Pei by Lucy Warner, May 14, 1985.
· National Gallery of Art, A Profile of the East Building: Ten Years at the National Gallery of Art 1978-1988, Washington D.C.: National Gallery of Art, 1988.
· Janice I. Tuchman, "Man of the Year: Leslie E. Robertson," Engineering News-Record, 1989.2.23.
· Peter Blake, "Scaling New Heights," Architectural Record, 1991.1.
· The American Institute of Architects, Memo, 1991.10.
· Anne G. Ritchie, National Gallery of Art/ Oral History Program/ Interview with I. M. Pei, Feb 2, 1993.
· Kymberi Hagelberg and Melissa Tilk, Rock & Roll Museum, Scene, August 31-September 6, 1995.
· Timothy Hursel, "Modern Melody," Architectural Record, 1995.11.
· Karen D. Stein, "Rock & Roll Museum," Architectural Record, 1995.11.
· Lauren Lantos, "Cleveland's Rock Hall," Museum News, 1995.12.
· Michael Cannell, I. M. Pei: Mandarin of Modernism, New York: Carol Southern Books, 1995.
· Syvie Chesnay ed., Miho Museum, Paris: Connaissances des Arts, 1997.
· Helaine Kaplan Prentice, Suzhou, Washington, D. C.: Spacemaker Press, 1998.
· Anthony Alofsin edited, A Modernist Museum in Perspective: The East Building, National Gallery of Art, Washington, D.C.: National Gallery of Art, 2009.
· Gero von Boehm, Conversations with I. M. Pei, Munich: Prestel, 2000.
· Ulrike Kretzschmar, I. M. Pei: The Exhibitions Building of the German Historical Museum Berlin, Munich: Prestel, 2003.
· Oliver Watson, Museum of Islamic Art, Munich: Prestel, 2008.
· Qatar Museum Authority, MIA: I. M. Pei, Paris: Assouline, 2008.
· Qatar Museums Authority, Museum of Islamic Art Doha Qatar, Munich: Prestel Verlag, 2008.
· Kenji Yoshida & Kei Yokoyama ed., I. M. Pei: Words for the Future（a+u special issue），2008.8.
· Philip Jodidio and Janet Adams Strong, I. M. Pei complete works, New York: Rozzoli, 2008.
· I. M. Pei: Miho Museum, Shiga: Miho Museum, 2012.5.
· David Mroney, National Register of Historic Places Register Form of William L Slayton House, 2013.11.
· Maygene Daniels and Susan Wertheim, National Gallery of Art Architecture + Design, Washington: National Gallery of Art, 2014.

國家圖書館出版品預行編目資料

世紀建築大師貝聿銘 / 黃健敏著. -- 初版. --
臺北市：藝術家，2018.05
168面；19×26公分

ISBN 978-986-282-216-6（平裝）

1.公共建築 2.建築藝術

926　　　　　　　　　107007768

世紀建築大師**貝聿銘**
The Grand Architectural Master I. M. Pei

◎**黃健敏** 著

發 行 人／何政廣
主　　編／王庭玫
編　　輯／洪婉馨
美　　編／王孝娣
出 版 者／藝術家出版社
台北市金山南路（藝術家路）二段165號6樓
TEL：（02）2388-6716
FAX：（02）2396-5708
郵政劃撥／50035145 藝術家出版社

總 經 銷／
時報文化出版企業股份有限公司
桃園市龜山區萬壽路二段351號
TEL：（02）2306-6842
南區代理／
台南市西門路一段223巷10弄26號
TEL：（06）261-7268
FAX：（06）263-7698

製版印刷／欣佑印刷股份有限公司
初　　版／2018年5月
定　　價／新臺幣380元
ISBN 978-986-282-216-6